잠에 취한 미술사

잠에 취한 미술사

달콤한 잠에 빠진 예술가들

초판 인쇄 2017. 8. 24
초판 발행 2017. 8. 31

지은이 백종옥
펴낸이 지미정
편집 문혜영
디자인 한윤아
영업 권순민, 박장희

펴낸곳 미술문화 | **주소** 경기도 고양시 일산 동구 중앙로 1275번길 38-10, 1504호
전화 02) 335-2964 | **팩스** 031) 901-2965 | **홈페이지** www.misulmun.co.kr
등록번호 제 2012-000142호 | **등록일** 1994. 3. 30
인쇄 동화인쇄

이 도서의 국립중앙도서관 출판시도서목록(CIP)은 서지정보유통지원시스템
홈페이지(http://seoji.nl.go.kr)와 국가자료공동목록시스템(http://nl.go.kr/kolisnet)
에서 이용하실 수 있습니다.(CIP제어번호: CIP2017019666)

ISBN 979-11-85954-29-5(03600)
값 16,000원

잠에
취한
미술사

달콤한 잠에 빠진
예술가들

백종옥 지음

MISULMUNHWA

잠에 취한 미술사 달콤한 잠에 빠진 예술가들

Part 3

일상의 잠 휴식 같은 예술을 선사하다

휴식을 주는 잠과 예술

처음 이 책을 구상했던 때는 2014년 가을 즈음이었다. 2013년 늦여름에 아기가 태어나면서 우리 부부는 거의 매일 잠을 설쳤고 항상 피곤했다. 아이를 키워본 사람들은 대부분 겪는 일이겠지만 그때는 정말 오랫동안 조용하고 편안하게 잠자는 것이 소원이었다. 이렇게 잠이 부족한 생활이 이어지면서 잠의 소중함에 대한 이야기도 입버릇처럼 잦아졌다. 게다가 반드시 필요한 경제활동 외엔 온통 육아에 전념하다 보니 미술 전시회 같은 문화예술행사를 즐길 여유도 없었다. 당연히 생활은 무미건조해지고 삭막해졌다. 그때 문득 잠과 예술이 우리 삶에서 참 비슷한 역할을 한다는 것을 깨달았다. 잠을 잘 수 없거나 예술활동이 전혀 없는 삶은 상상하기 힘들지 않은가? 그 시기에 내 눈에 들어온 것이 바로 잠을 주제로 한 그림들이었다. 그런 그림들은 잠과 예술의 중요성을 동시에 말해주는 듯하였고 나에게 위안이 되었다.

2014년 말부터 내 관심사를 책으로 풀어내기 위해 본격적으로 자료들을 모으기 시작했다. 이렇게 잠을 주제로 한 미술작품들에 관심을 쏟게 되면서 자

연스럽게 잠에 대한 이야기가 신화, 종교, 문학, 예술 등에서 얼마나 지속적으로 다루어졌는지, 문명사회 속에서 잠과 예술의 역할은 어떻게 유사한지 살펴보았다. 그러한 내용을 이 책의 프롤로그에서 소개하고자 한다. 그리고 고대부터 현대까지 이어진 잠과 관련된 서양미술 작품들을 연구하면서 신화, 꿈, 일상이라는 세 가지 주제로 분류하게 되었다. 이 세 가지 주제가 잠에 관한 그림들의 특성을 가장 잘 보여준다고 생각했기 때문이다. 물론 여러 문화권에서 잠을 표현한 다양한 미술작품들이 있을 것이다. 한국, 중국, 일본의 옛 그림들에도 잠자는 어부, 목동, 은자 등이 등장한다. 동양에서 잠을 다룬 그림들도 이 책의 기본적인 관점에 동일하게 포섭된다. 하지만 이 책에서 분류한 세 가지 주제들과는 다르게 접근해야 하는 문제가 있다. 그래서 잠에 관한 동양의 미술작품들을 폭넓게 소개하는 것은 따로 필자의 연구과제로 남기고 우선 잠을 다룬 서양의 미술작품들을 집중적으로 소개하려고 한다.

이 책의 1부 '신화 속의 잠'에서는 서양 문화의 근간이라고 할 수 있는 그리스 로마 신화에 나오는 잠에 대한 이야기 다섯 개와 그에 관한 그림들을 소개한다. 다섯 개 이야기 모두 신과 인간 사이의 사랑을 배경으로 하고 있다. 시대를 달리하면서 많은 작가들이 같은 주제를 반복해서 그려왔기 때문에 반드시 살펴볼 필요가 있다. 2부 '꿈의 이미지'에서는 잠자며 겪은 꿈 이야기에 주목한 작품들을 소개한다. 꿈을 형상화했기 때문에 다분히 상징적이고 환상적인 분위기의 작품들이 주를 이룬다. 2부의 소주제들은 꿈의 특성을 반영한다. 종교적인 체험과 관련된 '계시의 순간', 공포감이 깃든 '불길한 예감', 의미 있는 이미지로 가득 찬 '상징적인 풍경', 초현실적인 '미지의 세계'로 이어진다. 3부 '일상의 잠'에서는 앞에서 다룬 신화와 꿈에 속하지 않고 일상의 모습으로 분류될 만한 작품들을 다양하게 보여준다. '달콤한 낮잠'은 편안한 오수를 다룬 그림들이며, '관능적인 여인들'은 미술사에서 많이 등장하는 잠자는 나부에 관한 그림들이다. 마지막으로 '계속되는 잠'에서는 현대미술에서 계속해서 다루어지고 있는 잠에 대한 작품들을 소개한다.

이 책에 소개하는 작품들을 선정하기까지 많은 고민을 하였다. 특히 잠을 다룬 수많은 미술작품들을 살펴보면서 어떤 작품을 보여주는 것이 의미 있을지 거듭 숙고했다. 그 많은 작품들 중에서 무엇보다도 주목할 만한 가치와 이야깃거리가 있는 작품들을 선택해서 보여주고 싶었고 가능하면 다양한 작가들의 대표적인 작품들을 소개하고자 하였다.

돌이켜 생각해보면, 내가 맨 처음 잠에 대한 그림을 눈여겨본 때는 독일에 유학 중이던 1990년대 말이었다. 그 시기에 나는 명상적인 그림에 관심이 많았다. 그래서 잠자는 사람을 그리거나 미술사 속에 등장하는 잠과 관련된 그림들을 살펴보곤 했다. 아마도 그 시절의 관심사가 무의식 속에 숨어 있다가

다시 깨어나지 않았나 싶다. 그리고 한편으론 미술대학을 다니던 청년시절부터 '예술이란 무엇인가?'라는 의문을 늘 가지고 살아왔다. 결국 미술에 대한 나의 관심과 의문은 '잠'이라는 주제와 만나면서 조금이나마 충족되고 해소되었다. 그렇게 보면 이 책이 나오기까지 참으로 오랜 시간이 걸린 셈이다.

책을 쓰기 위해 많은 자료들을 체계적으로 모으고 분석하는 것도 힘들었지만 틈틈이 시간을 쪼개어 책을 써나가는 일은 더 힘들었다. 첫 책을 쓰면서 비로소 책을 쓴 수많은 저자들의 고통과 인내심을 이해했고, 그들이 내놓은 결과물이 얼마나 소중한 것인지 깨달았다. 아마 지난 2년여 동안 아내의 이해와 격려가 없었다면 집필은 불가능했을 것이다. 아내에게 항상 고마운 마음을 가지고 있다. 그리고 잠과 예술의 소중함을 깨닫게 하여 이 책을 구상하도록 만들어준 우리집 꼬마에게도 사랑하는 마음을 전한다. 또한 이 책이 세상에 나오도록 도와주신 미술문화 지미정 대표님과 직원 여러분께 머리 숙여 감사드린다. 혹시 있을지도 모르는 부정확하거나 잘못된 내용들은 모두 저자의 책임이다. 아무쪼록 『잠에 취한 미술사』가 잠을 이루지 못하는 이들에게 작은 위안이 되기를 바란다.

2017년 1월 동쪽 숲에서
저자 백종옥

잠,
예술과 만나다

몰타의
〈잠자는 여인〉

팝아트의 황제 앤디 워홀은 1960년대 초반에 미술로 성공을 거둔 후 영화에 빠져들었다. 미술을 포기하겠다고 선언할 만큼 영화에 미쳤던 그가 1963년에 처음으로 선보인 영화는 「잠Sleep」이었다. 그 영화에서는 5시간 20분 동안 실제로 잠자는 남자의 모습을 보여주었다. 앤디 워홀의 친구이자 시인 존 조르노는 평소 잠이 많은 사람이었는데, 워홀의 제안에 따라 「잠」에 출연하게 된 것이었다. 사람들은 누구나 잠을 자지만 정작 잠자는 모습을 오랫동안 관찰한 적이 없었고 더구나 장편 영화로 보여준 것은 워홀이 처음이었다. 일상적인 모습을 유심히 보게 만드는, 워홀의 미술작품 맥락과 상통하는 영화였다. 결국 「잠」은 관객들의 환불 요구와 항의 소동으로 흥행에 실패했지만 실험영화로서 의미 있는 작품으로 남게 되었다. 흥미로운 점은 워홀이 처음으로 잠에 주목한 예술가가 아니라는 사실이다. 잠을 주제나 소재로 한 작품들은 아주 먼 옛날부터 현재까지 끊임없이 이어지고 있었다.

지중해에 위치한 몰타 공화국의 도시 발레타Valletta의 할 사플리에니Hal Saflieni 지하신전에서 발견된 선사 시대의 유물 중에 〈잠자는 여인〉이라는 조각상이 있다.^{그림1} 22,000여 년 전에 만들어진 〈빌렌도르프의 비너스〉가 거대한 유방과 뚱뚱한 체형 그리고 얼굴이 보이지 않는 추상적인 형태의 머리로 다산을 상징한다면, 사실적으로 조각된 〈잠자는 여인〉에서는 뚱뚱한 여자가 옆으로 누워 잠자는 모습을 통해 고대인의 다산 의식을 나타낸다. 형성 시기가 기

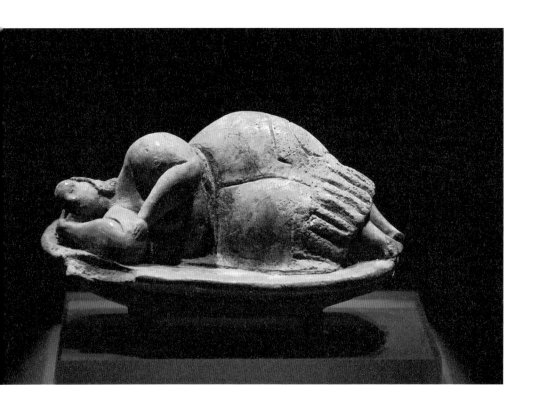

그림1

〈잠자는 여인〉,
B.C.4000-2500

원전 4000~2500년으로 추정되는 지하신전에서 도자기 파편들과 함께 발견된 〈잠자는 여인〉은 잠옷 같은 긴 치마를 입고 있다. 〈빌렌도르프의 비너스〉가 비현실적이고 이상적인 인간상을 나타낸다면 〈잠자는 여인〉은 일상생활을 하는 인간의 모습을 보여주고 있다. 부장품으로 추정되는 이 조각상은 현대의 어느 조각가가 제작했다고 하더라도 어색하지 않을 만큼 조형적으로 세련된 느낌이 든다. 뚱뚱한 사람들을 즐겨 다룬 것으로 유명한 콜롬비아의 현대 화가이자 조각가인 페르난도 보테로의 작품들을 연상시키기도 한다.

　과로로 건강이 좋지 않은 사람을 보면 우리는 '잠이 보약'이라는 말을 자연스럽게 내뱉는다. 잠을 자는 행위가 그만큼 중요하다는 의미. 배불리 먹고 잘 자는 것이야말로 인간의 원초적인 욕망이다. 먹고 자고 싸는 기초적인 삶의 행위에 대한 중요성은 태곳적 인간들도 당연히 인식하고 있었을 것이다. 몰타의 〈잠자는 여인〉을 서두에 소개한 이유는 미술사에서 수없이 많이 등장하는 잠자는 사람들의 시조로 보이기 때문이다. 여러 문화권의 신화와 종교에서도 잠에 대한 이야기가 등장하며 고대부터 현대에 이르기까지 수많은 예술가들이 잠을 작품의 주제로 다루었을 만큼 잠은 예술의 보편적인 주제 중의 하나라고 할 만하다. 특히 인간의 삶에서 잠이 차지하는 중요성만큼이나 예술에서도 잠이 빈번하게 표현되었다는 점은 주목할 일이다.

신화와
종교 속의 잠

신화를 우리 삶의 의미구조를 보여주는 이야기로 바라보면, 여러 문화권의 신화 속에서 잠에 대한 이야기가 반복해서 등장하고 또 중요한 비유의 역할을 하고 있다는 점은 시사하는 바가 크다.

수메르 신화 중 '엔키와 닌마흐Enki and Ninmah'라는 신화에는 인간창조와 관련하여 잠에 대한 이야기가 언급된다. 이 신화는 상급신들을 위해 일하던 하급신들이 힘든 노역에 대해 불만을 토로하는 것으로 시작된다. 지혜의 신 엔키는 깊은 잠에 빠져서 그들의 불평을 듣지 못하고, 그의 어머니 남무Nammu가 엔키를 잠에서 깨운다. 그러자 엔키는 어머니에게 닌마흐 여신의 도움을 받아 원시대양 위의 진흙으로 신들의 노역을 거들 인간을 만드는 방법을 가르쳐준다. 여기에서 중요한 것은 지혜의 신 엔키가 잠을 자고 있던 장면으로, 잠자고 있던 지혜의 신이 깨어나면서 인간이 창조된다. 잠은 창조적인 지혜를 발휘하기 전 모든 것이 잠재된 가능성의 세계를 은유한다.

중국의 창조신화에도 잠 이야기가 등장한다. 태초의 거인 반고盤古의 탄생 설화는 우주가 형성되는 과정을 보여준다. 태초의 우주는 거대한 알과 같았는데 그 속은 혼돈 자체였다. 그 혼돈 속에서 사람의 모습을 한 거인이 만들어졌는데 거인은 혼돈의 알 속에서 깊은 잠에 빠져 있었다. 1만 8천 년이 지난 어느 날 거인이 잠에서 깨어나 거대한 혼돈의 알을 깨트리자 비로소 하늘과 땅이 갈라져 나왔다. 이 신화에서도 잠은 창조의 전 단계로서 의미 있게 다루어

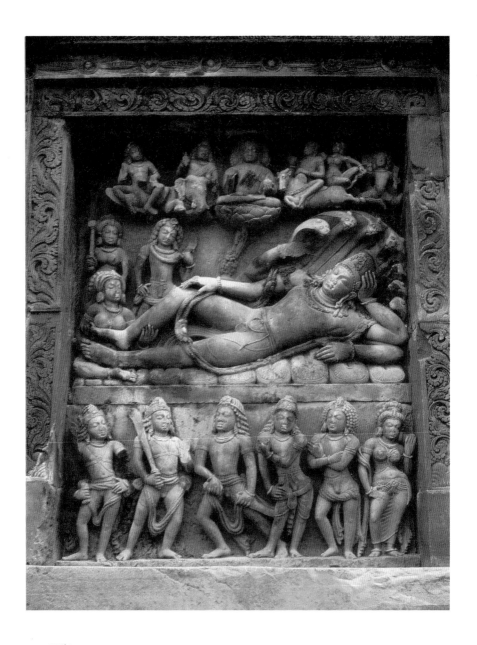

<u>그림2</u>
〈뱀 쉐샤를 깔고 누운 비슈누〉, 5세기, 사암 부조

지고 있다. 1만 8천 년이란 긴 시간 동안 거인 반고가 잠을 자면서 우주의 개벽을 준비한다는 것이다. 즉 잠은 새로운 탄생과 도약을 위해 에너지를 모으는 과정이다.

우주를 유지하고 보존하는 비슈누Vishnu에 관한 인도의 힌두신화에도 잠과 관련된 흥미로운 이야기가 있다. 우주는 생성과 소멸을 반복하는데 우주의 한 주기가 끝나고 휴지기가 시작되면 비슈누는 우주의 대양에 똬리를 틀고 있는 뱀 위에 누워서 잠을 잔다. 잠을 자던 비슈누가 깨어나면 그의 배꼽에서 연꽃이 피어나고 그 속에서 창조주인 브라흐마Brahma가 나타난다. 그리하여 우주는 재창조된다. 비슈누가 우주의 휴지기에 잠을 자고 있다는 이야기는 우주의 근본적이고 잠재적인 에너지에 대한 신화적 묘사라고 할 수 있다. 또 다른 이야기에서는 비슈누가 우주를 창조하려는 생각을 품고 명상을 하면서 신비스러운 잠에 빠지는데 그가 잠 속에서 다양한 사물의 생산에 대해 상상하자 배꼽에서 연꽃이 피어나고 창조주인 브라흐마가 나타난다. 우주를 비슈누 신이 꾸는 꿈으로 보는 것이다. 이런 궁극의 꿈을 꾸는 자, 비슈누 신화를 묘사한 조각상이 인도 우타르프라데시 주 데오가르Deogarh의 비슈누 사원에 있다.그림2

잠에 대한 이야기는 원시부족의 전설에서도 발견된다. 오스트레일리아 밴디쿠트족의 전설에는 모든 것이 암흑이었던 태초에 밴디쿠트의 토템 조상인 카로라Karora가 잠을 자는 이야기가 나온다. 그가 자는 동안 그의 몸 위로 많은 붉은 꽃과 풀들이 자라나 뒤덮었다. 잠을 자던 카로라의 마음속에서는 열망들이 번뜩였고, 그때부터 그의 배꼽과 겨드랑이에서 밴디쿠트족이 나오기 시작했다. 그들은 생명체가 되어 땅을 뚫고 튀어 올랐고, 그 순간 첫 번째 태양이 떠올랐다. 이 신화는 특정 부족이 탄생함과 동시에 암흑이었던 우주에 태양이 떠올랐다는 점이 독특하다. 역시 이야기의 배경은 창조자의 잠에서 시작한다.

<u>그림3</u>

존 워터하우스,
〈히프노스와 타나토스〉, 1874

우리에게 잘 알려진 고대 그리스 로마 신화에도 잠에 관한 이야기들이 나온다. 밤의 여신 닉스Nyx의 아들이자 잠의 신 히프노스Hypnos는 고대인들에게 편안한 휴식의 이미지를 주었다. 히프노스는 죽음의 신 타나토스Thanatus와 쌍둥이 형제다. 고대인들은 죽음을 영원히 잠드는 상태라고 생각했던 것 같다.[그림3] 그리고 잠을 자면서 꾸는 것이 꿈이기 때문에 꿈의 신 모르페우스Morpheus의 아버지가 바로 히프노스다. 그밖에도 그리스 로마 신화에는 잠과 더불어 사건에 휘말리거나 운명이 바뀌는 여러 인물들이 등장한다. 그래서 이 책의 1부에서는 그리스 로마 신화 속의 잠에 얽힌 이야기들과 미술작품들을 중점적으로 소개하려고 한다.

이렇게 다양한 문화권에서 잠은 새로운 탄생을 준비하는 잠재된 에너지를 의미한다. 잠에 대한 신화적 이미지는 고등 종교에서 공경의 대상으로 변화되었다. 불교의 부처 열반상은 하늘을 향해 누워 있지 않고 오른쪽 옆으로 누워 있다. 생전에 부처가 잠자는 모습은 옹색하지 않고 사자처럼 용맹하고 위엄이 있었다고 한다. 편안히 잠든 성자 부처의 모습은 출가 수행자들에겐 선망의 대상이다. 또 기독교에서는 아기 예수가 성모 마리아의 품에서 평화롭게 잠자는 모습이 신자들의 경배의 대상이다. 성모자상은 수많은 화가들에 의해 그려졌고 기독교를 대표하는 이미지 중의 하나가 되었다.[그림4]

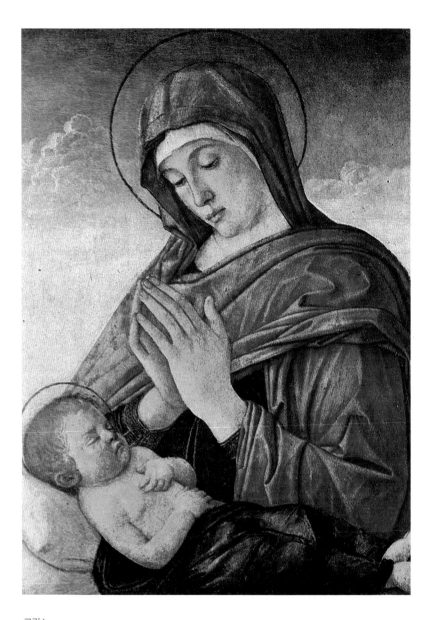

그림4

조반니 벨리니,
〈잠자는 아기 예수님께 경배 드리는 성모 마리아〉, 1475

잠을 다룬
문학과 예술

여러 문화권의 고대신화에서 잠 이야기가 중요하게 다루어졌듯이 문학, 영화, 미술 등에서도 잠은 흥미로운 내용의 전개를 위해 유용하게 쓰여 왔다. 특히 잠을 자며 꾸는 꿈은 더욱 다양한 예술의 소재가 되었다.

　가장 대중적으로 잘 알려진 잠 이야기는 차이콥스키의 발레곡으로 유명하고 월트 디즈니의 만화영화로도 제작된 『잠자는 숲 속의 공주Sleeping Beauty』다. 원래 이 이야기는 샤를 페로의 동화집에 수록된 고전동화였다. 어느 먼 옛날 한 왕국에 아이를 간절히 원하던 왕과 왕비가 살고 있었다. 오랜 기다림 끝에 공주가 태어나자 이를 축하하기 위해 나라 안의 일곱 요정들을 초대하고 축제를 열었다. 그러나 초대받지 못한 것에 화가 난 여덟 번째 요정은 아기 공주가 물레 바늘에 손가락을 찔려 죽을 것이라고 저주를 퍼붓는다. 이 저주를 들은 일곱 번째 요정은 공주가 100년 동안 잠을 자고 난 후에 아름다운 왕자를 만나 눈을 뜨고 결혼하리라고 예언을 고친다. 이 예언들처럼 공주는 15세가 되자 물레 바늘에 찔리고 깊은 잠에 빠진다. 그렇게 100년이 지난 어느 날, 근처를 지나가던 왕자가 소문을 듣고 성에 들어가 잠자는 공주 옆에 무릎을 꿇는다. 드디어 잠에서 깨어난 공주는 왕자와 결혼해서 아이들을 낳고 행복하게 살았다. 하지만 마지막에는 공주의 시어머니가 공주와 아이들을 잡아먹으려다 실패한다는 무시무시한 이야기다. 이 동화에서 잠은 소생과 운명적인 만남을 기다리는 지연장치로서 기능한다. 아마 대중들에게는 전체 줄거리보다도 잠자

던 공주가 왕자의 입맞춤으로 깨어난다는 그림형제의 동화로 더 각인되어 있을 것이다.

『잠자는 숲 속의 공주』가 전형적인 잠의 모습을 보여주었다면, 셰익스피어의 비극 『맥베스Macbeth』에서는 잠과 관련된 두 가지 대조적인 증상이 등장한다. 바로 불면증과 몽유병이다. 잠을 자지 못해서 괴로워하는 불면증과 너무 깊이 잠든 나머지 수면 상태에서 취한 행동을 기억하지 못하는 몽유병이 주인공들의 형벌로써 제시되고 있다. 스코틀랜드의 전사 맥베스는 왕이 되리라는 마녀들의 예언을 믿고 덩컨 왕을 살해한 후 '더 이상 잠을 잘 수 없다! 맥베스는 잠을 죽였다'라는 모종의 외침을 듣는다. 맥베스는 그가 저지른 악행으로 제대로 잠을 잘 수 없게 되고 복수를 하러 온 맥더프와의 결투 끝에 죽는다. 한편 덩컨 왕의 살해계획에 가담했던 맥베스 부인도 신경쇠약과 몽유병에 걸린다. 그녀는 잠을 자면서 저지른 일들을 전혀 기억하지 못하는 몽유병을 앓다가 끝내 자살한다. 악행의 대가가 바로 불면과 몽유병인 것이다.

맥베스가 얻은 불면처럼 잠을 잘 수 없는 고통과 수면에 대한 욕구는 안톤 체호프의 단편 『자고 싶다Sleepy』에도 그려져 있다. 이 소설에는 구둣방에서 하녀로 일하는 열세 살 바르카가 주인공으로 나온다. 바르카는 낮에는 허드렛일을 하고 밤에는 주인집 갓난아이를 돌보는데, 너무 피곤한 나머지 아기를 돌보는 밤만 되면 눈이 감긴다. 아기가 깨어 울면 바르카는 주인에게 얻어맞는다. 비몽사몽간에 자신을 괴롭히는 존재가 아기라고 생각한 바르카는 아이의 목을 졸라 죽인다. 그러나 이 상황이 현실에서 일어난 일인지 꿈속에서 일어난 일인지는 분명치 않게 끝난다. 이 작품은 냉혹한 사회 속에서 잠처럼 최소한의 욕구조차도 해소할 수 없는 비참한 개인들과 그들이 초래한 비극을 잘 보여주고 있다.

맥베스 부인 같은 몽유병자는 1919년에 개봉한 로베르트 비네 감독의 무성영화 「칼리가리 박사의 밀실Das Cabinet des Dr. Caligari」에서도 등장한다. 영화는 정신병원에서 프란시스가 다른 환자에게 자신의 경험담을 들려주는 것으로 시작한다. 최면술사인 칼리가리 박사가 북부 독일의 소도시에 체자레라는 몽유병자를 데리고 와서 마을사람들의 미래를 예언하는 쇼를 벌인다. 의문의 살인사건들이 이어지는 와중에 체자레는 프란시스의 친구 알란의 죽음을 예언하고 실제로 알란은 살해당한다. 프란시스는 연쇄살인범으로 의심되는 체자레와 칼리가리 박사를 추적하여 정신병원의 원장이 칼리가리 박사임을 확인한다. 하지만 마지막에는 이 이야기를 들려준 프란시스가 정신병자임이 드러난다. 독일 표현주의 영화의 효시라고 할 만한 이 영화의 독특함은 칼리가리 박사가 몽유병자인 체자레를 로봇처럼 조정한다는 데 있다. 잠을 자면서 한 행동을 깨어난 뒤에 전혀 자각하지 못하는 몽유병자는 꿈꾸는 상태에서도 남에게 명령을 받아 행동함으로써 주체가 완전히 상실된다. 이런 경우에 몽유병자의 잠과 꿈은 매우 부정적인 의미일 수밖에 없다. 어리석고 사리에 어두운 사람을 두고 '몽매蒙昧하다'고 표현하는 것도 같은 맥락이다.

타인의 꿈에 개입하고 조종하는 이야기는 2010년에 개봉한 크리스토퍼 놀란 감독의 영화 「인셉션Inception」에서 매우 흥미진진한 형태로 나타난다. 드림 머신이라는 기계로 타인의 꿈에 접속하여 생각을 훔쳐오고 정보를 심어서 꿈꾸는 사람의 기억과 생각을 바꾸어버리는 게 가능한 미래사회가 「인셉션」의 배경이다. 영화 「매트릭스Matrix」가 가상현실의 세계를 통해 잠과 꿈의 세계를 은유적으로 언급했다면 「인셉션」은 보다 직접적으로 꿈의 구조를 새롭게 보여준다. 등장인물들이 기계를 통해 꿈을 공유하거나 표적으로 삼은 인물의 심층의식까지 침투하기 위해 3단계 '꿈속의 꿈'을 이용한다는 설정이 바로 그것이

다. 이는 꿈이라는 사실을 인식하며 꿈을 꾸는 자각몽과도 관련이 있다. 현실과 꿈의 경계가 모호해지는 장자의 「호접몽」처럼 「인셉션」에서도 다층적인 꿈들로 인해 현실과 꿈은 분간하기 어려워진다.

우리에게 익숙한 「호접지몽胡蝶之夢」은 장자가 어느 날 꿈속에서 나비가 되어 꽃 사이를 자유로이 날아다니다가 잠에서 깨어난 후 홀연히 깨달았다는 이야기다. 장자 자신이 나비가 되어 날아다닌 것인지 아니면 나비가 자기의 꿈을 꾸고 있는 것인지 알 수 없는 상태, 즉 꿈과 현실이 뒤섞이고 만물에 대한 분별이 사라지는 순간을 경험한 것이다. 이는 물아일체의 경지이자 존재의 공허함이 공존하는 상태다. 장자에게 잠은 깨달음과 자유로운 소요유의 시공간이다. 장자 『제물론』에 나오는 「호접몽」 이야기는 동북아 미술사에서 여러 화가들이 다루는 주제가 되었다.^{그림5}

「호접몽」이 연상되는 한국의 고소설에는 『구운몽九雲夢』이 있다. 조선 시대 1687년 서포 김만중이 어머니를 위해 지었다는 이 소설은 불교의 공空사상을 강조하고 있다. 성진이라는 불제자가 하룻밤 꿈속에서 부귀영화를 실컷 누리다가 깨어난 후 세상의 부귀영화를 좇는 삶이 공허한 일임을 깨닫고 불법에 귀의한다는 이야기다. 꿈에서는 무슨 일이든 일어날 수 있지만 자신의 처지와 동떨어진 일장춘몽이라면 현실과의 괴리감은 커진다. 그러나 『구운몽』에서는 주인공이 꿈속의 체험을 실제로 겪은 것처럼 의미 있게 받아들이고 자신의 현실을 변화시킨다. 여기서 꿈과 현실의 가치는 서로 밀접하게 연결되어 있다.

이처럼 「인셉션」, 「호접몽」, 『구운몽』을 가로지르는 꿈과 현실의 다층적인 구조를 호르헤 루이스 보르헤스는 20세기 중반에 그의 단편소설 『원형의 폐허Las ruinas circulares』에서 생생하게 그려냈다. 이 소설에는 원형의 폐허에 도착한 이방인이 주인공으로 나온다. 그는 잠을 자며 꿈을 통해 하나의 인간을 창

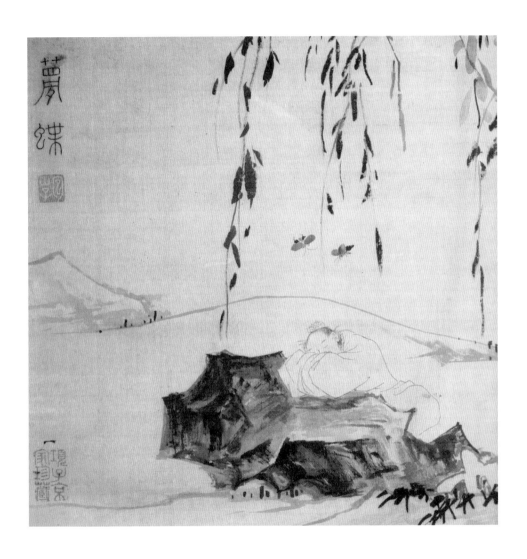

그림5

육치,
〈몽접(夢蝶) 부분도〉, 명(明)나라 시기

조하려고 하고, 1년여의 각고 끝에 한 소년을 창조하지만 너무나 미숙하다. 결국 신의 도움을 받아 생기를 얻은 소년은 교육을 받고 다른 신전으로 보내진다. 오랜 시간이 흐른 뒤 어느 날 밤에 뱃사공들이 잠자는 이방인을 깨우더니 불 속을 걸어가도 타지 않는 한 도인에 대해 말해준다. 이방인은 그 도인이 자기가 창조했던 소년이라고 직감한다. 그리고 그 도인이 마침내 자신의 존재가 환영임을 깨달았을 것이라고 괴로워한다. 그러나 이러한 걱정은 이방인의 신전에 불이 나면서 끝이 난다. 이방인은 불타는 신전을 보며 죽음을 받아들이기로 하고 불길로 걸어 들어갔으나 불의 열기를 느끼지도 못하고 불에 타지도 않는다. 결국 그 이방인도 자신이 창조한 소년처럼 다른 사람에 의해 창조된 하나의 환영에 불과한 것이었다. 우주의 모든 존재들이 환영에 불과할지도 모른다고 생각하게 만드는 이 소설에 대해 보르헤스는 이렇게 말했다. "이 작품의 모든 것이 마치 이미 다른 사람이 그것을 꿈꾸었던 것처럼 내게 다가왔다."

앞에서 열거한 여러 작품들 외에도 잠이 소설의 전개를 위해 중요한 매개가 되는 경우가 있다. 악몽을 꾼 후에 잠자기를 그만둔 주인공을 그린 무라카미 하루키의 『잠Sleep』, 잠에 빠지는 과정과 상황을 세밀하게 묘사한 조르주 페렉의 『잠자는 남자Un Homme qui dort』, 나체로 잠든 창녀 옆에서 옛 추억을 떠올리는 노인의 이야기인 가와바타 야스나리의 『잠자는 미녀House of the Sleeping Beauties』 등이 그것이다.

미술에서는 잠과 관련된 삭품들이 흔하다. 앞에서 언급한 종교적인 도상들 외에도 수많은 예술가들이 잠자는 모습을 그리거나 조각했으며 꿈을 형상화했다. 신화 속의 잠에 얽힌 이야기들은 시대마다 화가들에 의해 반복적으로 그려졌고 신화적인 이미지들이 현대적으로 재해석되기도 하였다. 일상에서 잠자는 모습을 포착한 미술작품들도 상당히 많다. 더욱이 이 책에서 다루지는

않지만 잠자는 동물들의 그림이나 일상생활을 생생하게 포착하는 사진의 영역까지 포함한다면 잠을 다룬 작품의 수는 너무 많아서 헤아릴 수조차 없다. 현대미술에서는 꿈과 무의식에 관심을 두었던 초현실주의에서부터 잠자는 퍼포먼스까지 다양한 실험이 계속되고 있다. 이 책에서는 이렇게 미술사에서 자주 등장하는 잠과 관련된 미술작품들을 집중적으로 소개하려고 한다.

잠과 예술의
역할

19세기 독일의 철학자 쇼펜하우어는 잠이 많은 사람이었다. 낮잠뿐만 아니라 틈만 나면 빈둥거리며 잠으로 보내기 일쑤였다. 서양의 여러 철학자들이 잠을 폄하한 것과 달리 쇼펜하우어는 몽테뉴나 데카르트 같은 사람들도 잠을 많이 잤다면서 머리를 많이 쓰는 지적인 사람들은 잠을 많이 자야 한다고 주장했다. 나아가 잠 속에서만 인간 존재의 진정한 핵심을 발견할 수 있다고 역설했다. 쇼펜하우어의 말은 뇌를 많이 쓸수록 에너지가 많이 소모되기 때문에 그만큼 충분한 휴식이 필요하다는 의미일 것이다. 옛 동양의 은자와 선비들은 한낮에도 술에 취해 잠이 들거나 한가로이 잠을 즐기면서 무위의 경지에 이르는 것을 좋아했다. 특히 8세기 당나라의 위대한 시인 이백은 술에 취해 잠들어 있는 모습으로 자주 묘사되었는데, 한 말의 술에 시 백 편을 짓고 장안 저잣거리의 술집에서 잠자곤 했다고 전해진다.

 하지만 현대사회에서 쇼펜하우어나 이백처럼 산다면 게으른 백수로 취급받기 십상이다. 최대한 잠을 줄여서 효율적으로 시간을 관리하고 노동시간을 늘려야 한다는 사회적 분위기에서 잠을 많이 자거나 일하는 시간에 존다는 것은 반사회적이고 자본주의에 적대적인 행위를 의미한다. 최근에 미국 국방부는 잠자지 않고 작전을 수행할 수 있는 불면병사를 만들기 위해 7일 동안 깨어서 이동할 수 있는 흰정수리북미멧새를 연구하고 있다. 이렇게 현대사회는 모든 인간들이 잠들지 않고 끝없이 무언가를 생산하고 소비하는 것이야말로 미

덕이라고 몰아가고 있다. 밤낮으로 인공조명과 컴퓨터, TV, 스마트폰 등 온갖 정보기기에 밀착되어 살아가는 현대인들의 삶에서 여유로운 휴식이란 불가능한 일처럼 느껴진다. 하지만 현대사회가 잠을 외면하거나 억압할수록 인간들의 수면 욕구는 더욱 강해지리라고 본다.

잠에 대한 이해는 과학이 발전하면서 더욱 깊어지고 있다. 대략 90분마다 수면 과정이 반복되는데 꿈을 꾸는 현상은 마지막 렘REM수면 단계에서 일어난다고 한다. 이렇게 잠에 대한 연구가 거듭될수록 잠이 중요한 기능을 한다는 사실을 알게 되었다. 특히 과학자와 예술가에게 잠은 영감의 원천으로 작용하는 것 같다. 역사상 많은 과학자들이 잠을 잔 후에 문제의 해법을 알아냈고 예술가들은 잠을 잔 후에 창의적인 아이디어가 샘솟는 경험을 했다. 1865년 독일의 화학자 아우구스트 케쿨레는 수수께끼 같은 벤젠의 분자구조를 연구하던 중 뱀이 자기 꼬리를 삼키는 꿈을 꾸었다. 잠에서 깨어난 그는 벤젠의 분자구조가 꼬리를 문 뱀처럼 6각형일 거라는 생각을 떠올렸다고 한다. 이 발견으로 그는 독일의 산업발전에 크게 기여했다. 비틀즈의 폴 매카트니의 꿈 이야기도 유명하다. 어느 날 자다가 일어난 그가 꿈속에서 들었던 멜로디를 그대로 옮겨 작곡했는데 그것이 바로 「예스터데이yesterday」라는 명곡이 되었다. 이런 사례들을 살펴보면 매우 흥미진진하다.

잠은 휴식과 이완이며 치유와 충전의 행위다. 그리고 잠은 꿈을 통해 깊고 광대한 무의식에 접속하는 기회를 만들어주며, 문제를 해결하고 창조의 영감을 얻는 과정이기도 하다. 이러한 잠의 역할은 예술의 역할을 연상시킨다. 문명사회가 극단적으로 이성, 합리성, 효율성만 추구하는 쪽으로 치우치지 않도록 제동을 건다는 점, 긴장과 속도가 증가하는 삶을 이완시키고 치유한다는 점, 그리고 새로운 상상력과 에너지로 삶에 활력을 준다는 점에서 잠과 예

그림6

콘스탄틴 브랑쿠시,
〈잠자는 뮤즈〉, 1909-10

술은 비슷한 역할을 수행하고 있다. 흥미롭게도 루마니아 출신의 조각가 콘스탄틴 브랑쿠시의 〈잠자는 뮤즈〉라는 작품은 잠과 예술의 공통점을 상기시키고 암시하는 것처럼 보인다.^{그림6} 그리스 신화에 등장하는 9명의 뮤즈는 예술가들에게 영감을 불어넣는 여신이다. 그런 뮤즈가 영감의 원천인 잠을 잔다는 것은 매우 상징적인 의미라고 생각한다. 브랑쿠시는 사물의 핵심을 단순하고 추상적인 형태로 표현하여 상징성이 느껴지도록 조각했는데, 〈잠자는 뮤즈〉 역시 간결한 계란형의 두상을 통해 깊고 고요한 잠을 탁월하게 형상화했다. 게다가 이 두상에서는 우아한 아름다움뿐만 아니라 성聖스러운 기운마저 감돈다. 이는 작품의 재료인 돌을 단지 생명 없는 물질이 아니라 성스러움이 내재된 존재로 생각하고 외경심을 품었던 브랑쿠시의 태도에서 비롯되었다고 할 수 있다.

이렇게 잠과 예술의 의미 있는 역할이 겹쳐지는 지점에서 잠을 주제나 소재로 한 예술작품들이 부각된다. 즉 삶에서 필수 불가결한 잠을 다룬 예술작품이야말로 예술의 본질적인 역할과 의미를 상징적으로 보여주는 것이라고 생각한다. 그리고 또 다른 의미 있는 시각도 있다. 오카다 아쓰시의 저서 『르네상스의 미인들』에서 잠은 예술의 은유가 될 만한 것이라고 말하고 있다. 미술 속에서 무방비 상태로 잠자는 인물들은 이상적인 관음의 대상이고, 그렇게 감상의 대상이 될 수밖에 없는 잠은 예술의 운명과도 닮았다는 것이다. 필자가 문명사회 속에서 잠과 예술의 유사한 역할과 상징성에 주목한다면, 오카다 아쓰시는 잠과 예술의 유사성을 미적 대상화의 측면에서 풀어내고 있다. 이처럼 고대부터 현재까지 수많은 예술가들이 잠을 다루어왔다는 것은 어쩌면 그들의 무의식 또는 직관 안에서 그 의미와 중요성을 느끼고 있었기 때문이라고 본다. 이런 맥락에서 잠과 관련된 미술작품들에 주목하게 되었다.

신화 속의
잠

예술가들에게
영감을
불어넣다

사랑과
배신
아리아드네

로마 시대 조각 <잠자는 아리아드네>

야콥 요르단스 <아리아드네를 발견하는 바쿠스>

존 워터하우스 <아리아드네>

조르조 데 키리코 <아리아드네>

로마 시대 조각

〈잠자는 아리아드네〉

아리아드네Ariadne는 그리스 로마 신화에 나오는 크레타Crete 왕 미노스의 딸로, 테세우스 그리고 디오니소스와 얽힌 사연으로 유명하다. 그 대강의 줄거리를 소개하면 다음과 같다.

크레타에는 미노스 왕의 아내 파시파에가 황소와 관계하여 낳은 미노타우로스라는 괴물이 살고 있었다. 이 괴물은 황소의 머리와 인간의 몸을 가지고 있어서 대단히 억세고 사나웠으므로 다이달로스가 만든 미궁에 갇혀 살았다. 이 괴물에게는 해마다 아테네의 소년소녀들이 7명씩 제물로 바쳐졌는데, 아테네의 왕자 테세우스가 괴물을 죽이기 위해 제물로 위장하여 크레타로 향했다. 그런데 미노스의 아름다운 딸 아리아드네가 테세우스에게 반하여 미노타우로스를 죽일 칼과 미궁을 빠져나올 실타래를 주었다. 그 덕분에 테세우스는 미노타우로스를 죽이고 실을 따라 무사히 미궁을 빠져나왔고 아리아드네와 함께 아테네로 출발했다. 항해 도중에 일행은 낙소스 섬에 머물렀는데 아리아드네가 잠든 사이 테세우스는 아리아드네를 혼자 남겨두고 낙소스 섬을 떠나버렸다. 잠에서 깬 아리아드네가 자신의 운명을 한탄하고 있을 때 디오니소스가 나타나 그녀를 자신의 처로 삼았다. 디오니소스는 아리아드네에게 결혼 선물로 왕관을 주었는데, 그녀가 죽자 왕관을 하늘로 던져 별자리를 만들었다.

많은 예술가들이 이 신화에 매력을 느꼈다. 특히 미노타우로스를 죽이러 미궁으로 들어가는 테세우스에게 건네진 '아리아드네의 실'에 대한 이야기는 지혜로운 여성을 언급할 때 드는 전형적인 예처럼 되었고 한편으로는 어려운 일

을 해결하는 실마리에 대한 표현으로도 사용되고 있다. 그만큼 아리아드네라는 여인에 대한 이미지가 강렬하게 자리잡았고, 낙소스 섬에 홀로 남겨진 아리아드네에 대한 장면이 많이 그려졌다. 잠든 사이에 사랑하는 사람은 떠나고 다시 새로운 만남이 시작되었는데, 이번에는 인간이 아닌 디오니소스(로마 신화의 바쿠스)라는 술의 신이었다. 자고 일어나니 세상이 바뀌었다는 말이 나올 법하다. 이렇게 잠자는 사이에 운명이 극적으로 바뀌었다는 점 때문에 잠자는 아리아드네를 묘사한 조각과 그림들이 고대부터 많이 제작되었다.

바티칸의 피오 클레멘티노 박물관Museo Pio Clementino에는 높이 161센티미터 정도의 〈잠자는 아리아드네〉 조각상이 있다.그림7 페르가몬파의 조각을 기원전 2세기경 로마 시대에 모각한 것으로 추정되는 이 대리석 작품은 자세가 독특하다. 풍만한 몸체를 바위에 기대고 앉아 왼팔로는 옆으로 숙인 머리를 받치고 오른팔로는 위에서 머리를 감싸고 있다. 이런 자세로 인해 아리아드네는 곤히 잠들어 있으면서도 약간 불안하고 고뇌하는 듯한 인상을 풍긴다. 섬에 홀로 버려진 채 자신의 알 수 없는 운명에 대한 시름이 느껴지는 분위기다. 교황 율리우스 2세가 1512년에 벨베데레 정원에 놓으려고 이 조각상을 인수했는데 여러 번 옮겨진 후 1779년에 현재의 박물관 자리에 놓이게 되었다.

현재 이 조각상의 배경 벽감은 붉은 도료로 덮여 있지만 한때는 화가 크리스토포로 운테르페르제가 그린 이집트적인 주제들이 있었다. 왜냐하면 뱀 모양의 팔찌가 있는 이 조각상이 뱀에 물려 죽었다고 전해지는 클레오파트라일 가능성이 높다고 판단했기 때문이다. 하지만 1700년대 말에 이탈리아 고고학자 엔니오 퀴리노 비스콘티가 결국 이 조각상을 아리아드네라고 인정했다. 이렇게 한동안 클레오파트라로 오인되었던 바티칸의 아리아드네 조각상 외에 피렌체의 우피치 미술관에도 메디치 가문의 아리아드네 조각상이 있다. 우피

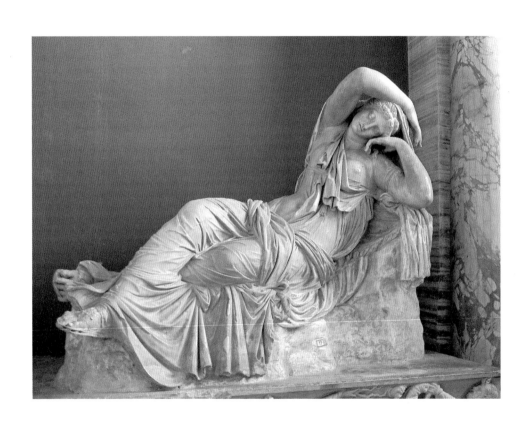

〈잠자는 아리아드네〉,
B.C.2세기 로마 시대

치의 아리아드네도 역시 바티칸의 아리아드네와 비슷한 시기인 기원전 3세기경에 만들어졌을 것으로 추정되는데 흥미로운 점은 두 조각상이 유사하면서도 약간 다르다는 것이다. 우피치의 아리아드네는 바티칸의 조각상보다 누운 자세에 가깝고 얼굴은 하늘을 향하고 있어서 좀 더 관능적이다. 미켈란젤로의 작품들인 〈낮〉과 〈밤〉 그리고 〈묶여 있는 노예상〉의 자세와도 연관성이 있어 보이는 아리아드네 조각상은 고대 이후 지속적으로 조각가와 화가들에게 영향을 미쳤다.

야콥 요르단스

〈아리아드네를 발견하는 바쿠스〉

잠든 아리아드네의 모습은 조각보다 그림에 더 많이 등장하는데 그중 야콥 요르단스가 1648년에 그린 〈아리아드네를 발견하는 바쿠스〉는 한눈에 아리아드네에 관한 이야기임을 알아보게 만든다.[그림8] 나무 아래 비스듬하게 누워 잠자는 여인이 있고 그 앞에는 머리에 면류관을 쓴 남자가 오른손으로 왕관을 치켜들고 있다. 신화에서 전하는 것처럼 포도나무 가지 면류관을 쓴 디오니소스가 결혼 선물인 왕관을 하늘로 향해 올리면서 잠자는 아리아드네를 깨우려는 찰나로 보인다. 테세우스에게 버려진 아리아드네의 처지를 대변하듯 불편한 자세로 잠든 그녀의 표정은 지치고 슬퍼 보인다. 낙소스 섬은 디오니소스가 좋아하는 곳이었기 때문에 그 섬에 홀로 버려진 아리아드네를 발견하고 사랑에 빠질 수 있었다. 디오니소스 뒤에 바짝 붙어 있는 사랑의 신 큐피드가 이런 상황을 넌지시 알려주고 있다. 그리고 화면 오른쪽 위에는 디오니소스를 따르는 사티로스Satyros 무리들이 잠에 빠진 아리아드네를 내려다보고 있다. 아리아드네의 운명이 새롭게 찾아온 사랑 때문에 돌변하는 순간이다.

이 그림에 등장하는 인물들은 매우 동적으로 표현되어 있는데, 그들이 취한 자세가 서로 순환하듯 호응을 하면서 움직임이 강조되는 것을 볼 수 있다. 디오니소스가 들어 올린 오른팔은 사티로스들을 향해 뻗어 있고, 사티로스의 팔들은 아리아드네를 향하고 있다. 그리고 아리아드네의 자세는 S자 모양으로 흘러가면서 다시 디오니소스의 발 쪽으로 이어진다. 이런 동적인 표현은 루벤스의 영향이라고 할 수 있는데, 요르단스가 루벤스와 같은 스승 밑에서 그림

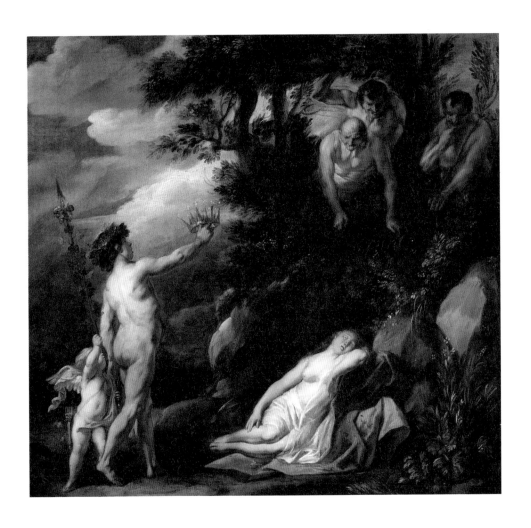

그림8

야콥 요르단스,
〈아리아드네를 발견하는 바쿠스〉, 1648

을 배웠고 루벤스가 그를 조수로 고용하기도 했기 때문이다. 요르단스는 기량이 뛰어났지만 플랑드르 바로크의 대가인 루벤스나 반 다이크의 명성에 가려 제대로 평가받지 못했다. 주로 역사, 신화, 종교를 주제로 한 그림 외에도 민중들의 생활상을 담은 풍속화에서 두각을 나타냈던 그는 루벤스의 사망 이후 고향 안트베르펜에서 루벤스처럼 존경받는 화가가 되었다. 요르단스는 이탈리아를 여행하지 않았지만 복제품이나 원화를 보면서 고전과 르네상스 미술 작품 연구에 많은 노력을 기울였다고 한다. 그럼에도 그의 그림들에선 플랑드르 지방의 자연주의와 사실주의 전통이 드러난다.

당시 플랑드르는 현재의 벨기에 북부를 중심으로 그 주변에 걸친 네덜란드와 프랑스의 일부 지역을 가리켰는데, 이 지역은 15세기부터 상업의 발달과 함께 북유럽 르네상스의 중심지가 되었고 17세기에 네덜란드와 더불어 바로크 미술이 번성했던 곳이다. 바로크 미술은 빛과 어둠의 극적인 대비, 색채의 강조, 역동적인 형태와 구도 등이 특징이다. 요르단스의 〈아리아드네를 발견하는 바쿠스〉에서도 이러한 특징은 고스란히 드러난다.

존 워터하우스

〈아리아드네〉

낙소스 섬을 떠나는 테세우스와 잠자는 아리아드네 그리고 사랑에 빠진 디오니소스의 이야기를 좀 더 은유적으로 표현한 작품이 있다. 존 워터하우스가 1898년에 그린 〈아리아드네〉가 그것이다.그림9 고전적인 역사, 신화, 문학을 주제로 매우 사실적인 그림을 그린 영국 화가 워터하우스는 19세기 중반 영국에서 시작된 라파엘 전파Pre-Raphaelite Brotherhood의 영향을 많이 받았다. 단테 가브리엘 로세티 등이 주도한 라파엘 전파는 고답적인 관학풍 미술에 대해 비판적이었다. 그들은 이상미를 추구하는 관학풍 미술의 근본적인 문제가 라파엘로를 추종해 온 전통에서 비롯되었다고 보았다. 그러므로 라파엘로 이전으로 거슬러 올라가야 한다고 주장했고, 르네상스 시기 이전의 미술에 토대를 두고 사실주의 화풍으로 그림을 그리고자 하였다. 하지만 산업, 경제, 문화 등이 급속히 변하던 19세기 영국 사회에서 이런 복고적인 활동은 10년도 되지 않아 한계에 봉착하고 말았다. 워터하우스는 라파엘 전파의 활동이 중단된 지 몇십 년 후에 비슷한 양식으로 그렸기 때문에 '현대 라파엘 전파'라는 이름을 얻기도 했다. 그는 특별히 그리스 신화의 신비로운 여성들 그리고 아서왕 전설에 나오는 샬롯 공주와 햄릿에게 버림받은 오필리아처럼 비극적인 여주인공들에 관심이 많았다. 그래서 극적인 운명에 처한 아리아드네의 신화 역시 워터하우스의 관심을 끌었을 것으로 추측된다.

워터하우스의 〈아리아드네〉에서는 붉은 옷을 입은 여인이 눈을 감고 비스듬히 누워 있는 모습이 돋보인다. 한쪽 가슴을 드러낸 채 팔을 머리 위로 올린

<u>그림9</u>

존 워터하우스,
〈아리아드네〉, 1898

자세를 보면 앞에 소개한 바티칸 박물관의 〈잠자는 아리아드네〉 조각상이 연상된다. 그리고 저 멀리 항구에는 돛을 단 배 한 척이 떠 있는데, 잠든 아리아드네를 남겨두고 몰래 떠나는 테세우스가 그 배에 타고 있음을 짐작할 수 있다. 또 하나의 암시는 아리아드네 발치에 엎드려 있는 표범들이다. 두 마리의 표범 주변에는 꽃들이 피어 있고 그 동물들은 아리아드네와 더불어 달콤한 잠에 빠진 듯하다. 평소 디오니소스가 끌고 다니는 표범들이 여기 있다는 것은 디오니소스와의 만남이 곧 시작된다는 암시이다. 그래서인지 이 그림의 전체적인 분위기는 나른하고 관능적이다. 이미 멀어져버린 테세우스와의 이별에 슬퍼하기보다 디오니소스와의 새로운 만남을 기다리는 여인이 탐미적으로 그려져 있다.

조르조 데 키리코

〈아리아드네〉

텅 빈 광장에는 여인의 조각상만 홀로 잠들어 있다. 오른쪽에는 건물의 열주
가 대각선으로 지평선까지 뻗어 있고 멀리 지평선 위에는 깃발이 날리는 원통
형의 건물과 연기를 내뿜으며 달리는 기차가 보인다. 무엇보다도 강한 빛과
긴 그림자가 풍경 전체를 지배하고 있는데 이른 아침인지 해질녘인지 분간하
기 힘들다. 시간이 정지된 듯한 광장에 수수께끼 같은 불길함과 깊은 우울, 그
리고 고독한 향수가 짙게 감돈다. 그림자로 뒤덮인 광장에서 빛을 받으며 잠
들어 있는 이 여인은 누구일까? 이탈리아의 화가 조르조 데 키리코가 1913년
에 그린 작품 속 여인은 바로 〈아리아드네〉다.[그림10]

　서양미술사는 그리스 로마 신화와 밀접한 관계가 있다. 그만큼 미술사에서
그리스 로마 신화는 자주 다루어졌다. 특히 아리아드네 신화는 현대미술에도
영향을 끼쳤다. 키리코는 평생 동안 잠자는 아리아드네의 이미지에 관심을 두
었는데, 그의 작품들을 살펴보면 1913년에 아리아드네가 집중적으로 그려지
기 시작한 이후 1978년 그가 타계할 때까지 반복적으로 그려졌음을 알 수 있
다. 키리코가 그린 아리아드네의 형태들은 바티칸 박물관, 우피치 미술관의
아리아드네 조각상과 상당히 유사하거나 약간 변형되어 있다.

　키리코는 그리스에서 태어나 아테네 공예학교에서 그림을 공부하였고 로마
에서도 살았다. 그 때문에 고대 그리스 로마 신화와 유물들은 자연스럽게 그
의 감수성과 영감의 원천이 되었을 것으로 보인다. 스위스 화가 아르놀트 뵈
클린의 상징주의에 영향을 받고 니체와 쇼펜하우어에 관심이 많았던 키리코

그림10

조르조 데 키리코,
〈아리아드네〉, 1913

는 1910년경부터 형이상학적 회화Metaphysical Painting를 추구하기 시작했다. 그는 누구나 볼 수 있는 사물의 일반적인 면이 아니라, 눈에 보이지 않는 영적이고 본질적인 측면을 투시하여 예술 작품으로 드러내야 한다고 생각했다. 주로 텅 빈 광장에 서 있는 조각상, 뒤틀린 원근법, 냉랭하고 지배적인 그림자 등을 조합하여 기묘하고 비현실적인 상황을 매우 암시적으로 묘사한 키리코는 피렌체의 산타크로체 광장에서 이런 낯선 분위기의 풍경을 계시처럼 체험하였다고 한다. 그림 속 광장에 서 있는 조각상들 중에 잠자는 아리아드네가 자주 등장하며, 특히 1913년 작 〈아리아드네〉에서 키리코가 추구한 분위기를 여실히 느낄 수 있다. 어쩌면 키리코는 자신의 운명을 모른 채 잠자고 있는 아리아드네의 형상을 통해 몽환적이고 불가해한 세계를 암시하려고 했는지도 모른다. 이러한 키리코의 형이상학적 회화는 르네 마그리트와 살바도르 달리 등이 참여한 초현실주의에도 많은 영향을 주었다.

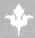

이별과
재회

프시케와 에로스

고대 그리스 조각

〈잠자는 에로스〉

그리스 로마 신화에서는 신과 인간의 사랑 이야기들이 펼쳐진다. 그중에 가장 잘 알려진 이야기가 바로 프시케Psyche와 에로스Eros의 사랑이다. 이 신화에서 가장 눈에 띄는 점은 잠에 관한 이야기가 주요 고비마다 등장한다는 것이다. 잠이 사건의 출발점이 되기도 하고 갈등의 배경이 되기도 하며 또 종착점이 되기도 한다. 그럼 이제 그 사랑 이야기를 따라가 보자.

옛날 어느 나라의 왕과 왕비에게 세 딸이 있었는데 두 언니보다도 막내딸 프시케가 유달리 아름다운 외모로 소문이 자자했다. 많은 사람들이 그녀의 아름다움에 경탄하자 미의 여신 아프로디테(비너스)는 질투심이 끓어올랐다. 아프로디테는 아들 에로스를 불러서 교만한 미녀 프시케가 미천한 자와 사랑에 빠지도록 해달라고 부탁했다. 에로스는 자고 있는 프시케에게 다가가 그녀의 옆구리에 화살 끝을 댔다. 그 순간 프시케는 눈을 뜨고 에로스를 바라보았다. 그러자 당황한 에로스는 자신이 겨누고 있던 화살에 찔려 사랑에 빠지고 말았다. 한편 아프로디테의 미움을 산 프시케에게는 청혼하는 남자들이 없었다. 이를 걱정한 왕과 왕비는 아폴로의 신탁에 문의하였는데 프시케는 장차 인간이 아닌 산정의 괴물에게 시집갈 것이라는 무서운 답변을 얻었다. 결국 프시케는 운명에 순응하여 산정에 올라갔고, 서풍이 불어와 그녀를 골짜기로 실어다 주었다. 잠에서 깬 프시케는 숲 속의 화려한 궁전에서 편안하게 생활하였지만 남편의 얼굴은 볼 수 없었다. 그는 항상 밤이 되면 오고 날이 밝기 전에 떠나갔기 때문이다. 얼굴을 보지 못해도 의심하지 말고 사랑하기를 바라는 남

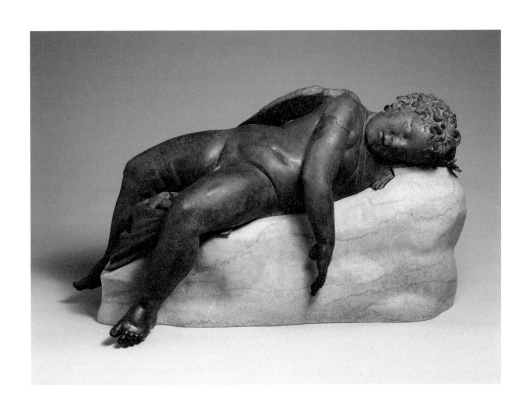

그림11

〈잠자는 에로스〉,
B.C.2-3세기, 그리스 헬레니즘 시대

편의 말에 순응하면서 살아가던 프시케는 남편의 승낙을 얻어 언니들을 궁전으로 초대했다. 언니들은 프시케의 남편이 괴물일 것이라고 의심하며 잠든 사이에 그의 얼굴을 확인하고 그를 죽이라고 충동질했다. 호기심을 참지 못한 프시케는 결국 남편이 잠든 사이에 등불을 밝혀 그의 얼굴을 보고야 말았다. 그런데 프시케의 눈앞에는 괴물이 아니라 아름다운 신 에로스가 있었다. 깜짝 놀라 일어난 에로스는 사랑이란 의심과 함께 살 수 없는 것이라며 프시케를 두고 떠나버렸다. 에로스를 찾아 방황하던 프시케는 아프로디테를 찾아가 에로스를 되찾는 방법을 물었고, 아프로디테는 풀기 어려운 네 가지 과제를 주었다. 주변의 도움으로 과제를 해결하던 프시케는 마지막 과제에서 위기를 맞았다. 그것은 저승의 여신 페르세포네에게 가서 미를 얻어오는 일이었다. 프시케는 명령대로 페르세포네의 궁전에 갔고 뚜껑이 닫힌 상자를 받아서 돌아왔다. 그러나 프시케는 상자를 열어보지 말라는 금기를 어기고 도중에 열어보고 말았다. 그 상자 속에는 지옥의 잠이 들어 있었고 프시케는 이윽고 영원한 잠에 빠져버렸다. 이를 발견한 에로스는 잠을 거두어들이고 프시케를 깨웠다. 그리고 재빨리 제우스에게 가서 두 사람의 사랑이 맺어지기를 애원했다. 제우스는 인간인 프시케에게 불로불사의 음식인 암브로시아를 주어 불사의 신이 되도록 하였고, 마침내 에로스와 프시케는 영원히 결합되었다.

　잠을 중심으로 이 신화를 살펴보면 이렇게 요약된다. 잠자는 프시케에게 접근하는 에로스, 잠에서 깬 후 숲 속에서 궁전을 발견하는 프시케, 잠자는 에로스의 얼굴을 확인하는 프시케, 상자를 열어본 후 잠에 빠진 프시케 그리고 마지막으로 잠에 빠진 프시케를 깨우는 에로스… 이렇게 여러 번 잠이 이야기의 중요한 고리 역할을 하고 있다. 실제 이야기 중에 잠자는 장면이 많고 중요하다보니 화가와 조각들도 프시케와 에로스 신화를 다룰 때 잠자는 장면을 강

조했을 것이다.

프시케와 에로스 중에서 대중적인 이미지를 가지고 있는 쪽은 에로스다. 다른 이름으로 큐피드Cupid, 아모르Amor라고도 하는데 보통은 날개 달린 어린아이 또는 미소년이 활과 화살을 들고 있는 모습을 떠올린다. 그리고 '큐피드의 화살'을 맞은 사람이 사랑에 빠진다는 것쯤은 누구나 다 아는 상식이 되었다. 그의 황금화살을 맞은 사람은 누군가를 사랑하게 되고, 납화살을 맞은 사람은 자기를 사랑하는 사람에게 혐오감을 느끼게 된다. 그는 화살을 쏘면서 연인들의 머리 위에 맴돌기 때문에 그림에 에로스가 그려져 있으면 쉽게 그림의 주제가 사랑이라고 추측할 수 있다. 이렇게 매력적인 신에 대한 대중들의 관심은 먼 옛날에도 많았던 것 같다.

고대의 청동 조각상 〈잠자는 에로스〉는 기원전 2-3세기 그리스 헬레니즘 시대의 것이다.[그림11] 통통한 어린이가 날개를 접은 채 편안한 자세로 바위 위에 잠들어 있는 모습인데 청동의 특성을 살린 자연스러운 세부묘사가 돋보인다. 직접 모델을 보고 만든 작품으로 추정된다. 지지대는 현대에 추가되었는데 원래 별도의 청동 지지대가 있었을 것이다. 현존하는 수많은 복제본으로 판단했을 때 이 에로스 조각상은 헬레니즘과 로마 시대에 매우 인기 있는 유형으로 추정된다. 로마 시대엔 에로스 조각상들이 빌라의 정원과 분수 장식물로 많이 설치되었고, 헬레니즘 시기엔 어떤 기능을 했는지 불분명하지만 아프로디테의 성소 안에 봉헌물로 쓰였거나 공공, 개인 공원 및 왕실의 정원에 세워졌을 것으로 보고 있다.

카라바조

〈잠자는 큐피드〉

앞에 소개한 〈잠자는 에로스〉와 유사한 카라바조의 회화 작품이 있다. 이탈리아 밀라노 출신의 카라바조는 1608년에 지중해의 섬 몰타에서 기사의 위탁을 받아 〈잠자는 큐피드〉를 그렸다.^{그림12} 미켈란젤로의 작품을 모방한 것으로 추정되는 이 작품을 보면 장소를 알 수 없는 칠흑 같은 어둠 속에서 에로스가 깊이 잠들어 있다. 그는 잠든 와중에도 화살들을 손에 꼬옥 쥐고 있다. 〈잠자는 에로스〉가 매우 온화하고 이완되어 보이는 반면 카라바조의 〈잠자는 큐피드〉는 전체적으로 강렬하고 선명한 명암처리 때문인지 차갑고 불안해 보인다.

카라바조의 그림들을 보면 어둡고 단조로운 배경에 인물들만 강한 빛을 받고 있는 경우가 대부분이다. 마치 무대 위에 선 배우들이 스포트라이트를 받는 상황과도 같다. 15세기 르네상스에 이르면 명암의 대비를 이용한 사실적인 묘사법이 발달하는데 이를 '키아로스쿠로chiaroscuro'라고 부른다. 특히 바로크 시대의 탄생을 알리는 카라바조 그림처럼 극적으로 빛과 어둠을 강조하는 기법을 '테네브리즘tenebrism'이라고 부르기도 한다. 1600년경 카라바조는 이렇게 어두운 배경 속에서 빛을 받는 매우 사실적인 인물화를 선보여 세상을 떠들썩하게 만들었다. 이전의 이탈리아 화가들이 그리고자 하는 대상을 일반화하고 이상화한 것에 비해 카라바조는 상당히 자연주의적으로 실제 모델이나 사물을 표현해 동시대인들을 깜짝 놀라게 한 것이다.

그런데 이러한 카라바조의 사실적인 그림들을 관찰하다가 이상한 점을 발견한 사람이 있었다. 바로 영국 출신의 화가 데이비드 호크니였다. 호크니는

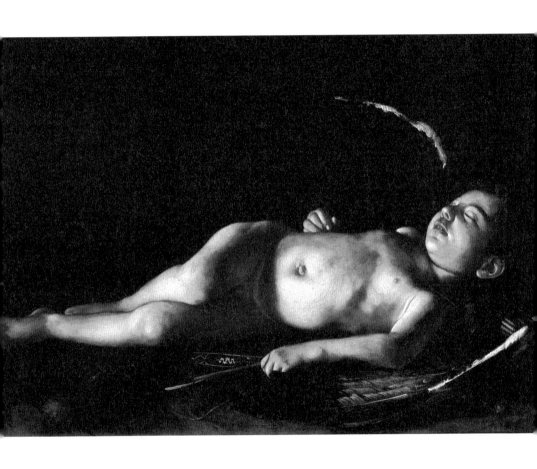

그림12

카라바조,
〈잠자는 큐피드〉, 1608

카라바조 그림에서 마치 사진과 사진을 이어 붙일 때 생기는 것과 같은 이음매를 발견했다. 그는 이런 묘한 현상에 호기심을 품고 과거의 명화들이 지닌 뛰어난 사실성의 원인을 계속 연구하였다. 그 결과 홀바인, 베르메르, 얀 반 에이크, 카라바조, 벨라스케스 등 미술사의 거장들이 렌즈와 거울 그리고 카메라 옵스큐라camera obscura라는 어두운 방 혹은 상자를 이용해 대상을 사실적으로 그렸다는 주장을 폈다. 호크니는 광학기구를 이용해 제작되었더라도 그 명화들의 가치가 낮아지는 것은 아니라고 말했다.

물론 호크니의 도발적인 주장에 대해선 아직까지 미술사학계에서 논란이 많다. 카라바조가 그린 사랑의 신 에로스가 어둠 속에서 잠자는 것에 대해 화가 자신의 불안감 혹은 시대적 분위기를 반영하고 있다는 다분히 상징적인 해석을 가할 수도 있다. 하지만 현대화가 호크니의 시선으로 보면 카라바조의 그림은 신화의 이미지를 사실적으로 재현해 보여주려는 실험으로 다가온다. 그렇다면 카라바조는 이웃에 사는 소년을 모델로 눕혀 놓고 렌즈를 통해 어두운 방에 맺힌 소년의 이미지를 따라서 그리지 않았을까?

프랑수아 에두아르 피코 & 자크 루이 다비드
〈에로스와 프시케〉 & 〈큐피드와 프시케〉

프시케와 에로스 이야기 중에서 화가들이 즐겨 그린 내용은 두 가지다. 하나는 프시케가 등불을 밝히고 잠든 에로스의 얼굴을 확인하는 장면이고, 다른 하나는 비너스의 복수로 지옥의 잠이 들어 있는 상자를 열고 잠에 빠져버린 프시케를 에로스가 깨우는 장면이다. 물론 이와 다른 장면들을 그린 경우도 있다. 예를 들면 프랑스의 신고전주의 화가 에두아르 피코가 1817년에 그린 〈에로스와 프시케〉가 그것이다.^{그림13}

피코의 출세작인 이 작품에서는 어두운 밤이 되면 궁전에 와서 프시케와 잠을 자다가 날이 밝기 전에 떠나는 에로스가 그려져 있다. 에로스는 아직 잠에 취해 있는 프시케를 남겨두고 슬며시 침대를 빠져나오는데, 날이 밝아오자 프시케가 깰까 봐 걱정스러운지 아니면 사랑하는 프시케를 두고 떠나는 게 아쉬운지 뒤돌아보고 있는 자세를 취하고 있다. 프시케가 뻗고 있는 오른팔은 에로스가 떠난 빈자리를 더욱 강하게 드러낸다. 이 그림은 건축적인 배경을 한 연극무대와도 같은 화면구도와 에로스의 우아한 자세로 매우 고전적인 분위기를 풍긴다. 즉 신고전주의 회화의 전형적인 특징을 보여주고 있다.

여기에서 흥미로운 사실은 1817년에 피코가 〈에로스와 프시케〉를 그린 것처럼 같은 해에 신고전주의의 대가인 다비드도 〈큐피드와 프시케〉를 그렸다는 점이다.^{그림14} 1817년이면 피코는 30대 초반의 나이고, 다비드는 거의 70세가 된 때였다. 프랑스의 격변기에 정치활동에도 열정적이었던 다비드는 1797년 나폴레옹에게 중용되어 미술계의 최대권력자로 활동하였다. 하지만 나폴레옹

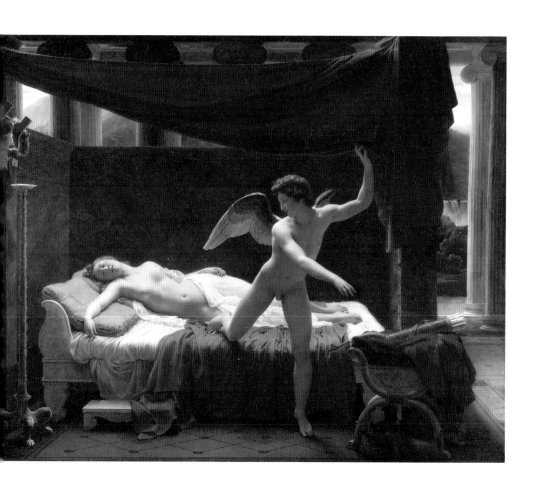

그림13

프랑수아 에두아르 피코,
〈에로스와 프시케〉, 1817

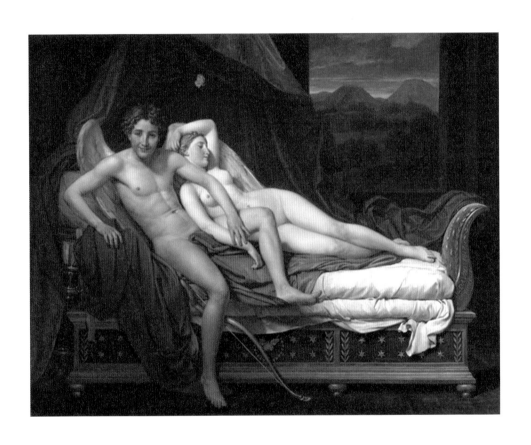

그림14

자크 루이 다비드,
〈큐피드와 프시케〉, 1817

이 실각하자 함께 추방되어 1825년에 죽기까지 말년의 10년을 브뤼셀에서 그림을 그리며 지냈는데 이 시기에 〈큐피드와 프시케〉도 그려졌다.

물론 두 화가가 하나의 신화적 주제를 사실적인 화풍으로 다루었지만 두 그림의 분위기는 조금 다르다. 피코의 그림이 우아한 연극 같은 분위기를 연출하고 있다면 다비드의 그림은 한창 끈적끈적하게 열애 중인 한 쌍의 청춘남녀가 촬영장 같은 공간에서 기념사진을 찍은 것처럼 보인다. 다비드의 에로스는 장난기 어린 미소를 날리며 정면을 응시하는데 침대에서 나오려는지 오른쪽 발을 땅에 딛고 있다. 잠자는 프시케는 떠나려는 에로스를 붙잡기라도 하는 것처럼 팔을 에로스의 왼쪽 다리에 걸치면서 몸을 밀착하고 있다. 피코의 그림이 에로스와 프시케의 이야기를 시적이면서도 충실히 묘사하고 있다면 다비드의 그림은 에로스와 프시케의 떨어질 수 없는 진한 애정 관계를 더욱 강조해서 보여주는 듯하다.

모리스 드니

〈자신의 비밀스런 연인이 큐피드였음을 알게 된 프시케〉, 〈비너스의 복수〉

온갖 고난을 겪은 후에 프시케와 에로스가 영원한 사랑을 나누게 되었다는 이야기는 20세기에도 그 매력을 잃지 않았다. 나비Nabis파 화가 모리스 드니는 프시케와 에로스의 이야기를 1908년부터 1909년까지 총 7부작으로 제작하였다.그림15,16 이 작품은 러시아의 유명한 미술품 수집가 이반 모로조프가 자기 집을 장식하기 위해 의뢰한 것이었다.

드니는 3번째 장면에 에로스의 얼굴을 들여다보는 프시케를 그렸는데, 앞에서 언급한 것처럼 프시케와 에로스 이야기 중 가장 극적인 대목은 에로스가 괴물의 얼굴을 하고 있는지 확인해보라는 언니들의 충동질에 인내심을 잃은 프시케가 등불을 켜고 에로스의 얼굴을 확인하는 바로 이 장면이다. 등불을 든 프시케는 급한 마음에 몸을 앞으로 숙이며 에로스의 얼굴을 확인하는데 거기에는 괴물이 아닌 아름다운 소년이 누워 있다. 결국 등불에서 떨어진 기름 방울에 놀라 잠이 깬 에로스는 자신을 신뢰하지 않는 프시케에게 분노하며 떠나버린다. 이어 4번째 장면에는 지옥의 잠이 들어 있는 상자를 열고 잠에 빠져버린 프시케와 그녀를 깨우는 에로스를 그렸다.

같은 이야기를 그렸지만 그림의 양식은 이전 화가들과 상당히 다르다. 밝고 선명한 색채, 선의 강조, 단순하고 평평한 표현으로 이루어진 화면 구성은 나비파 회화의 특징들이다. 이런 특징들은 일본의 목판화 우키요에의 영향을 받은 것이다. 우키요에가 19세기 유럽의 예술가들에게 광범위한 영향을 주었기 때문에 나비파 화가들도 우키요에의 표현법에 관심이 많았다. 나비파의 젊은

그림15
모리스 드니, 〈자신의 비밀스런 연인이 큐피드였음을 알게 된 프시케(프시케 이야기 7부작 중 3부)〉, 1908

그림16
모리스 드니, 〈비너스의 복수(프시케 이야기 7부작 중 4부)〉, 1908

화가들은 처음에 폴 고갱의 가르침을 받은 폴 세뤼지에의 풍경화를 '부적'이라 부르면서 지침으로 삼았다. 그리고 선지자를 뜻하는 헤브라이어 나빔Nabim에서 따온 나비라는 이름으로 활동하였는데, 미술이란 삶의 신비를 탐구할 수있게 해주는 마법의 도구라고 생각하여 신비주의, 마법, 연금술, 상징주의 등에 심취했다. 나비파 화가들은 수공업, 무대미술, 장식미술, 디자인 등에 관심을 가져 아르누보Art Nouveau의 선구자로 간주된다. 드니는 나비파의 창립을 주도했고 탁월한 이론가로서 활동했다.

성적
욕망
사티로스

안토니오 다 코레조

〈주피터와 안티오페〉

서양미술사의 옛 그림들에는 잠든 여성을 음흉하게 바라보거나 만지려는 남성들이 유독 많이 등장한다. 하나의 유형화된 주제라고 볼 수 있는데 약간 변형된 내용의 그림들까지 합치면 그 수가 엄청날 것이다. 신화 속 아리아드네나 프시케도 누워서 잠자는 모습으로 그려졌고 디오니소스나 에로스가 접근하는 모습도 유사한 형식이라고 말할 수 있다. 하지만 이들보다 훨씬 노골적으로 남성의 성적 판타지를 표현한 듯한 그림들의 주인공은 주피터와 안티오페다. 로마 신화의 주피터는 그리스 신화의 주신主神 제우스를 가리키는데 번개, 비 같은 기상현상과 세계의 질서를 유지하는 역할을 한다. 그런데 제우스는 색욕을 많이 밝히는 신으로, 부인인 여신 헤라가 있음에도 다른 여신들과 정령 그리고 인간 여성까지 두루두루 탐닉한다. 이때 제우스는 자신이 아닌 다른 모습으로 변신해 여성들에게 다가간다. 이오에겐 구름, 다나에에겐 황금비, 에우로페에겐 황소, 레다에겐 백조의 모습으로 접근하고, 잠든 안티오페에게는 사티로스의 모습으로 접근해서 쌍둥이 형제 암피온Amphion과 제토스Zethos를 얻는다. 사티로스는 디오니소스를 따르며 주색을 좋아하는 반인반수의 괴물로, 머리에 뿔이 나고 염소의 다리와 꼬리를 가진 모습으로 그려졌다.

안티오페에 대한 이야기는 그리스 로마 신화에 나오는 다른 인물들에 비해 덜 알려져 있는 편이다. 제우스의 아이를 임신한 안티오페는 아버지 닉테우스의 노여움이 두려워 에포페우스 왕에게로 피신했다. 이에 좌절한 닉테우스는 동생 리코스에게 에포페우스를 죽이고 안티오페를 처벌할 것을 당부하고 자

살했다. 그래서 리코스는 에포페우스를 죽이고 안티오페를 다시 테베로 데려온다. 그런데 테베로 돌아오는 길에 안티오페가 쌍둥이 형제를 낳게 되었고, 길에 버려진 쌍둥이는 양치기가 발견해 길렀다. 감옥에 갇혀 있던 안티오페는 기적적으로 풀려나 쌍둥이가 있는 곳으로 도망쳤고, 양치기의 도움으로 모든 사실을 알게 된 쌍둥이는 어머니의 원수를 갚고 테베를 통치한다. 이러한 복수의 드라마가 전개되기 시작하는 지점에 잠든 안티오페에게 접근하는 제우스의 모습이 나온다. 보통은 사티로스의 모습을 한 제우스가 숲 속에서 잠든 안티오페의 옷을 들추거나 만지려는 장면으로 그려졌다. 그녀의 곁에는 활과 화살을 든 에로스도 자주 등장한다.

　이런 전형화된 장면을 보여주는 그림이 바로 안토니오 다 코레조가 1528년경에 그린 〈주피터와 안티오페〉다.[그림17] 이 그림의 제목은 〈사티로스와 함께 있는 비너스와 큐피드〉로도 알려져 있어 혼동을 일으킬 수 있다. 하지만 이 그림은 비너스와 사티로스를 그린 것이 아니라 사티로스로 변한 제우스가 잠자는 안티오페에게 접근하는 장면을 그린 것으로 알려져 있다. 바로크 양식의 선구자인 코레조는 이 그림에서 매우 부드럽고 우아한 표현으로 안티오페의 관능미를 그려내고 있다. 미술사에 등장하는 제우스와 안티오페를 주제로 한 그림들의 대부분이 가로로 그려졌다면 코레조의 그림은 세로로 그려져 있다. 즉 코레조의 세로 그림을 제외하고는 대부분 가로로 그림을 그렸다는 것인데, 잠자는 안티오페의 모습을 담기에는 가로형 그림이 더 적합했기 때문이었을 것이다. 더구나 세로로 잠자는 모습을 그릴 경우엔 원근법을 표현하기도 쉽지 않다. 하지만 코레조는 정욕에 들떠 접근하는 사티로스의 상체를 강조하고, 대각선으로 배치한 안티오페의 빛나는 육체 뒤로 숲을 과감히 어둡게 처리함으로써 화면의 깊이를 만들어냈다.

그림17

안토니오 다 코레조, 〈주피터와 안티오페〉, 1528년경

안토니 반 다이크

〈주피터와 안티오페〉

코레조 이후로 미술사에서 등장하는 제우스와 안티오페를 다룬 그림들의 공통점은 단지 가로형이라는 것에만 있지 않다. 17세기 골치우스, 반 다이크, 렘브란트, 푸생의 그림들과 18세기 와토의 그림에 이르기까지 안티오페는 한결같이 왼쪽에 머리를 두고 비스듬히 누워 잠을 자고 있는 모습이다. 그리고 그위쪽 또는 우측 상단에서 사티로스로 변신한 제우스가 화면의 중심부인 안티오페의 음부 쪽으로 접근하고 있다. 화가들은 이러한 구도의 유사성을 극복하기 위해서 저마다 등장인물들의 자세와 주변 환경에 변화를 주고 소품들을 개성 있게 표현하려고 한 것 같다.

안토니 반 다이크가 21세인 1620년경에 그린 그림에서는 안티오페와 제우스의 배치가 약간 독특해 보인다.그림18 안티오페가 수평에 가까운 자세로 누워있는 점은 특별하지 않지만, 제우스가 우측 상단이 아니라 좌측 상단, 즉 안티오페의 상체 위쪽에서 접근하는 구도가 눈에 띈다. 짙은 장막을 걷으며 들어온 제우스가 좌측 상단에서 화면 중심으로 매우 조심스럽게 손을 뻗고 있다. 잠든 안티오페의 음부를 가리고 있는 벨벳천을 벗기려는 긴장된 순간이다. 그 모습을 제우스의 분신인 독수리가 날개를 펼친 채 옆에서 지켜보고 있다. 사티로스가 님프를 유혹하는 그림과 혼동되지 않도록 독수리를 그려 넣은 것도 다른 화가들의 작품과 다른 점인데, 이때 독수리가 제우스의 분신이라고 판단하게 만드는 것은 독수리의 입에 있는 번개 때문이다. 햇빛을 받으며 잠들어 있는 안티오페의 풍만한 나신은 초록색 풀밭 위에 깔린 붉은색과 파란색 벨벳

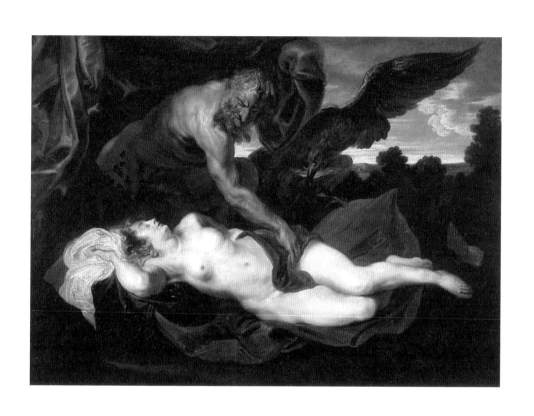

그림18

안토니 반 다이크,
〈주피터와 안티오페〉, 1620년경

천 그리고 어두운 제우스의 살색과 대비되어 더욱 눈부시게 돋보인다. 무엇보다도 몸을 뒤트는 안티오페의 동적인 자세는 루벤스를 떠올리게 한다. 반 다이크는 1618년에 고향인 안트베르펜의 화가 길드에 가입하여 그 당시 유럽에서 명성이 자자했던 루벤스의 조수가 되었다. 역동성과 관능미 그리고 강한 색채로 17세기 바로크 회화를 대표하는 루벤스의 화실에서 일한 경험이 반 다이크의 작품에 영향을 주었을 것이다. 하지만 이 그림을 그린 1620년경 이후에는 영국과 이탈리아에 체류하며 반 다이크 자신만의 작품 세계를 발전시켰다. 반 다이크는 초상화가로 유명했기 때문에 신화를 주제로 한 그림은 소수에 불과하다. 하지만 주피터와 안티오페의 이야기를 다룬 이 관능적인 그림은 상당히 성공적이었는지 여러 버전으로 그려졌다고 한다.

장 오귀스트 도미니크 앵그르

〈주피터와 안티오페〉

반 다이크 이후로도 오랫동안 왼쪽에 머리를 두고 누워 있는 안티오페가 그려졌다. 이러한 구도에 큰 변화를 준 화가는 앵그르였다. 1851년에 제작된 앵그르의 〈주피터와 안티오페〉에는 이전의 그림들과는 반대로 오른쪽에 머리를 두고 누워 있는 안티오페가 등장한다.그림19 대신에 제우스와 에로스가 화면의 좌측 상단을 차지하고 있다. 개울가에 잠들어 있는 안티오페와 숲을 헤치고 들어오는 제우스 그리고 제우스를 맞이하는 듯한 자세의 에로스가 구도의 균형을 이루고 있다. 화면 중심에 안티오페의 둔부와 제우스의 둔부가 서로 맞닿게 그려진 점은 이 그림에 얽힌 애정행각을 적극적으로 드러내려는 의도처럼 보여서 흥미롭다. 무엇보다도 이 그림에서 가장 눈에 띄는 것은 화면을 대각선으로 가로지르는 안티오페의 농염한 육체다. 그녀의 오른팔부터 시작된 곡선은 작은 유방을 지나 큰 둔부와 허벅다리에서 정점을 이루고 다시 완만한 종아리를 지나 왼쪽 발바닥까지 이어지면서 유려하고 경쾌한 리듬감을 만들어낸다. 다만 그녀가 취한 왼팔의 자세는 조금 불편해보인다. 앵그르는 이렇게 풍부한 곡선미를 가진 우아한 여체를 그리는 데 특출한 솜씨를 선보였다.

어릴 적부터 소묘의 신동으로 불렸던 앵그르는 1797년에 신고전주의를 대표하는 화가인 다비드의 아틀리에에 들어가서 기량을 쌓았는데, 이미 1814년의 〈그랑드 오달리스크〉에서 여체를 부드럽고 매끈하게 그리는 실력을 탁월하게 보여주었다. 곡선미를 강조한 안티오페의 자세는 〈잠자는 오달리스크〉(1820)와 〈노예와 함께 있는 오달리스크〉(1842)와도 상당히 흡사하다. 이런

그림19

장 오귀스트 도미니크 앵그르,
《주피터와 안티오페》, 1851

그림들은 모두 신고전주의의 특징인 균형 잡힌 엄격한 구도와 명료한 윤곽선을 보여주고 있다. 하지만 앵그르가 그린 아름답고 관능적인 여인들을 보면 자연스럽지 못하고 인공적인 느낌이 든다. 그 이유는 여인들의 육체를 보기 좋게 다듬고 과장했기 때문이다. 그리스적인 이상미뿐만 아니라 인체를 작위적으로 길게 늘어뜨린 매너리즘의 특징도 섞여 있는 셈이다. 앵그르가 그린 부자연스러운 인체의 형태를 꼬집은 비평가는 샤를 피에르 보들레르였다. 보들레르는 앵그르의 그림에 등장하는 여인들이 마치 '부풀어 오른 풍선' 같다고 비난하면서도, 한편으로는 그의 그림이 심오한 관능을 보여준다고 인정했다. 앵그르는 스승인 다비드와 함께 신고전주의를 대표하고 또한 프랑스의 아카데미즘 회화의 전통을 이어갔다. 앵그르의 화풍은 당대의 들라크루아를 비롯한 낭만주의자들에겐 비난의 대상이었지만 훗날 드가와 피카소 등에게도 영향을 주었다.

파블로 피카소
〈잠자는 여인을 벗기는 파우나〉

이렇게 반인반수의 사티로스와 잠자는 안티오페는 많은 화가들이 즐겨 다룬 이미지였는데 20세기 대표 화가인 파블로 피카소도 판화 작품을 남겼다. 피카소가 1936년에 제작한 동판화 〈잠자는 여인을 벗기는 파우나〉에는 몸을 비튼 채 잠들어 있는 나체의 여인과 여인의 몸을 만지려고 손을 뻗고 있는 사티로스가 피카소 특유의 분방한 화풍으로 표현되어 있다.^{그림20} 창문으로 몰래 들어온 듯한 사티로스는 무릎을 꿇은 조심스러운 자세로 안티오페에게 접근하고 있다. 왼손으로 슬며시 커튼을 들어 올리면서 오른손을 뻗어 잠자는 여인의 육체를 탐하려는 찰나이다. 화면 좌측의 창문에서 대각선 방향으로 들어오는 달빛은 이 순간의 역동성을 높여주고 있다. 흥미롭게도 달빛의 기울기와 유사하게 사티로스의 오른팔도 여인을 향하면서 화면의 움직임이 강조된다. 게다가 사티로스가 커튼을 들어올리자 달빛을 받은 허벅지와 젖가슴이 선명히 빛나면서 몸을 뒤틀며 자고 있는 여인의 관능성은 더욱 고조된다.

작품 제목에 있는 파우나Fauna는 이탈리아 신화에서 파우니Fauny라고 불리는 사티로스를 가리킨다. 이 그림은 17세기에 활동했던 렘브란트의 작품을 재해석한 것으로 알려져 있는데, 이전에 그려진 같은 주제의 그림들과는 구도나 분위기 면에서 상당한 차이가 있다. 우선 잠에 빠진 안티오페의 육체가 화면의 중심에서 벗어나 오른쪽으로 치우쳐 있고 사티로스가 중심을 차지하고 있다. 그래서 화면 오른쪽의 잠자는 여인과 침대는 단축법으로 그려져 있는데 특별히 엉덩이와 허벅다리가 크게 강조되어 있다. 르네상스 시대 이래로 발달

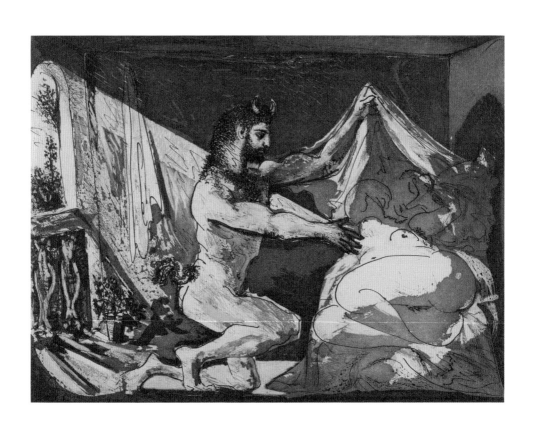

그림20

파블로 피카소,
〈잠자는 여인을 벗기는 파우나〉, 1936

한 단축법은 대상의 형태가 잘 드러나는 시점에서 그리지 않고 형태가 축소되어 보이는 각도에서도 보이는 대로 과감하게 원근을 표현하는 것을 말한다.

〈잠자는 여인을 벗기는 파우나〉에서는 신화를 자유로운 필치로 재해석하는 여유가 느껴지는데, 피카소가 이미 원숙기에 접어들었음을 알 수 있다. 이러한 원숙기의 자유분방한 화풍은 쉽게 얻어진 것이 아니다. 피카소가 하나의 양식에 안주하지 않고 계속해서 새로운 실험을 추구했기 때문에 성취할 수 있었던 것이다. 대부분의 예술가들은 청년기에 발전시킨 자신만의 스타일을 노년에 이르기까지 고수하거나 약간 변화시키는 수준에 그치고 만다. 하지만 피카소가 평생 동안 보여준 화풍의 변신은 놀라울 정도로 과감하고 다양했다. 시기마다 전혀 새로운 화풍을 마음대로 구사한 것 자체가 그의 천재성을 입증하는 것이다.

스페인 말라가에서 태어난 피카소는 일찌감치 미술에 재능을 보였다. 그의 아버지는 미술학교 교사이자 화가였다. 그런 환경 덕분에 피카소는 이미 10대 중반에 고전적인 사실주의 화풍을 매우 능숙하게 다루었다. 그리고 19살이던 1900년에 파리의 몽마르트에서 아틀리에 생활을 시작했는데, 이때부터 그의 개성이 강하게 드러났다. 몽마르트에서 성취한 피카소의 첫 번째 화풍은 일명 '청색 시대'라고 불린다. 이 시기에 그는 친구의 자살을 경험하였는데, 이를 계기로 곡예사, 창녀, 거지처럼 소외된 사람들을 푸른색으로 음울하게 그려냈다. 곧이어 전개된 '장미색 시대'의 작품들에는 페르낭드 올리비에와 사랑에 빠진 피카소의 따뜻한 감성이 녹아 있다. 그녀는 1905년부터 피카소와 함께 몽마르트의 허름한 작업실에서 어려운 시절을 보냈다. 그렇게 장미색 시대를 통과한 피카소는 아프리카와 이집트 미술의 영향을 받아 〈아비뇽의 처녀들〉(1907)을 선보였다. 이 작품은 과격하고 추한 인체표현 때문에 동료 예술가

들조차도 쉽게 받아들이지 못할 정도로 낯선 문제작이었다. 이어 1908년부터 피카소는 현대미술사의 출발을 알리는 새로운 양식의 회화를 시도했다. 그것은 다시점을 추구했던 세잔의 회화에 영향을 받은 입체주의였다. 대상은 시점에 따라 낱낱이 분해되고 재조립되어 추상적인 이미지로 그려졌다. 동료 화가 브라크와 함께 높이 쏘아올린 입체주의 양식은 유럽 전역을 휩쓸면서 수많은 예술가들에게 영향을 끼쳤다. 입체주의라는 틀 안에서 다양한 형식 실험을 계속하던 피카소는 또다시 화풍을 급변시킨다. 그는 1917년 공연기획자 세르게이 디아길레프의 부탁으로 러시아 발레단의 무대와 의상디자인 일을 하러 이탈리아로 갔고, 이때 만난 무용수 올가 코클로바와 1918년 결혼했다. 이러한 삶의 변화와 함께 그는 사실적이면서도 풍부한 양감으로 인체를 표현했는데, 이 시기를 '고전주의 시대'라고 부른다. 1925년경에 이르러 피카소는 다시 한 번 변화를 꾀한다. 이번엔 한참 기세를 떨치던 초현실주의를 자신의 회화에 접목시켰다. 일명 '꿈의 분석 시대'라고 불리는 약 10년 동안 그는 기이하게 변형된 인체들을 자주 그렸다.

　이렇게 수십 년간 여러 화풍을 거치면서 피카소는 드디어 양식적 틀에 얽매이지 않는 자유자재의 경지로 들어섰다. 판화 작품인 〈잠자는 여인을 벗기는 파우나〉에서도 그러한 원숙미를 느낄 수 있다. 피카소는 이 작품을 제작한 다음 해인 1937년에 스페인 내전의 참상을 형상화한 〈게르니카〉를 그렸는데, 이는 본인의 대표작 중 하나이다. 바로 이 시기가 피카소의 원숙기이자 전성기였다.

질투와
복수

아르고스

페테르 파울 루벤스 <헤르메스와 아르고스>

디에고 벨라스케스 <머큐리와 아르고스>

윌리엄 터너 <머큐리와 아르고스>

페테르 파울 루벤스

〈헤르메스와 아르고스〉

그리스 로마 신화에는 다양한 신과 인간들 그리고 기묘한 외모의 존재들이 등장한다. 외눈박이 거인인 키클롭스가 있는가 하면, 눈이 100개나 달린 괴물 아르고스Argos도 있다. 기원전의 옛 유물들을 살펴보면 온몸에 수많은 눈이 박혀 있는 괴물이 나오는데 그가 바로 아르고스다. 그리고 아르고스의 주변에는 항상 그를 칼로 찌르려는 어떤 인물과 함께 소 한 마리가 그려져 있다. 이렇게 유사한 내용의 그림들이 옛 유물에 반복적으로 나타난다는 것은 이들 사이에 모종의 이야기가 깔려 있다는 증거일 것이다.

바람둥이 신 제우스는 이오라는 아름다운 소녀에게 반해서 구름으로 모습을 바꾸어 이오와 사랑을 나눴다. 그리고 이오를 어린 암소로 변신시켜 완전범죄를 계획했다. 하지만 모든 것을 눈치챈 아내 헤라가 그 암소를 선물로 달라고 한 뒤 아르고스의 감시하에 두었다. 눈이 100개나 달린 파수꾼 아르고스의 감시에 지친 이오는 비탄에 빠졌고, 이를 지켜보던 제우스는 자신의 아들 헤르메스Hermes를 보내서 아르고스를 죽이도록 했다. 목동의 모습으로 위장한 헤르메스는 아르고스에게 접근하여 이런저런 이야기를 나누다 갈대피리를 불어 그를 잠들게 만들었다. 이윽고 깊은 잠에 빠진 아르고스는 헤르메스에게 죽임을 당했고 이오는 달아났다.

바로크 회화의 대표적 화가인 페테르 파울 루벤스가 1635-38년경에 그린 〈헤르메스와 아르고스〉에는 그들의 신화가 생생히 담겨 있다.^{그림21} 루벤스는 이 이야기에서 가장 긴장된 순간을 그리고 있다. 날개 달린 모자를 쓴 헤르메

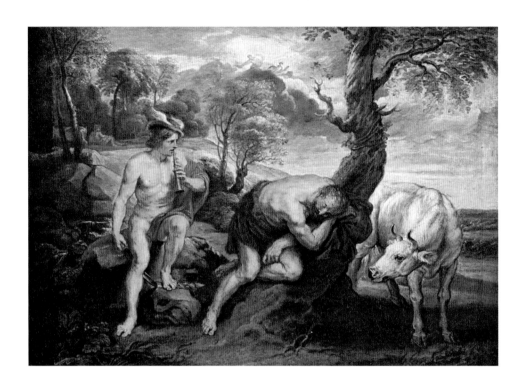

그림21

페테르 파울 루벤스,
〈헤르메스와 아르고스〉, 1635-38년경

스는 왼손으로 피리를 불면서 아르고스를 지켜보는데, 오른손으로는 몰래 칼을 숨기고 있다. 아르고스가 잠들면 언제라도 칼을 휘두를 태세다. 아르고스는 아무것도 모른 채 깊은 잠에 빠져 있는데, '잠에는 장사 없다'는 말은 이런 때 하는 것이다. 아무리 강한 괴물이라도 감기는 눈꺼풀은 어쩔 수 없나 보다.

아르고스는 100개의 눈을 가졌다고 알려져 있지만 루벤스의 그림에서 아르고스의 눈은 두 개뿐이다. 아마도 백 개의 눈을 다 그리는 게 어색하다고 생각했던 것 같다. 암소로 변해버린 이오는 그 광경을 옆에서 지켜보고 있다. 말은 하지 못하지만 어떤 일이 벌어지는지 다 이해한 표정이다. 이 그림을 얼핏 보면 헤르메스와 아르고스 그리고 이오만 있는 것처럼 보인다. 하지만 헤르메스와 아르고스 사이에 있는 나무 위에도 무언가 그려져 있다. 바로 헤라가 공작새 전차를 타고 날아오고 있는 모습이다. 충복인 아르고스가 위험에 빠진 것을 알아차리고 급히 달려오지만 아르고스의 목숨을 구하기엔 이미 늦었다. 루벤스는 이 그림 외에도 헤르메스가 아르고스의 목을 치는 역동적인 순간도 화폭에 담았다. 비슷한 시기에 이 신화를 연작으로 풀어낸 것으로 보인다.

루벤스는 1577년에 독일 베스트팔렌 지방의 지겐Siegen에서 태어나 벨기에 안트베르펜과 이탈리아에서 활동하였다. 유창한 화술과 방대한 식견, 예의바른 태도, 타의 추종을 불허하는 솜씨와 작품으로 국제적인 명성과 부를 축적했다. 1626년 사랑하는 아내 이사벨라와 사별하고 외교관으로 유럽을 떠돌던 그는 1630년에 젊은 엘레나와 재혼하였다. 엘레나는 노년의 루벤스에게 많은 예술적인 영감을 준 것으로 알려졌다. 그는 플랑드르 지방과 이탈리아 르네상스의 화풍을 두루 섭렵한 후 특유의 생동하는 필력과 화사한 색채로 한 시대를 호령했다. 신화, 종교, 역사, 풍경, 인물 등 다방면에 걸쳐 많은 작품을 남겼으며 그중에서도 종교와 신화를 주제로 한 대형 작품들이 특히 유명하다.

디에고 벨라스케스

〈머큐리와 아르고스〉

〈시녀들〉, 〈교황 이노센트 10세〉, 〈푸른 드레스를 입은 마르가리타 공주〉 등의 작품으로 잘 알려진 스페인 바로크 회화의 대가 디에고 벨라스케스도 헤르메스와 아르고스에 관한 신화를 그림으로 남겼다. 벨라스케스는 1623년 마드리드로 가서 왕의 초상화를 그린 후 펠리페 4세의 인정을 받아 궁정화가로서 살았다. 그는 주로 왕과 왕족들의 초상화를 그렸으나 간혹 종교와 신화를 주제로 한 그림도 그렸다. 그가 죽기 1년 전에 그린 〈머큐리와 아르고스〉도 그런 그림들 중 하나다.[그림22] 로마 신화의 머큐리Mercury는 그리스 신화의 헤르메스를 가리킨다.

이 그림의 특징은 배경이 단순한 대신 인물들이 화면의 대부분을 차지하고 있다는 점이다. 루벤스가 그림 배경에 나무, 숲, 산 등을 그려서 원근감이나 공간감을 준 것과 현저하게 다르다. 등장하는 풍경이라고 해봐야 고작 구름 낀 하늘과 어두운 숲으로 단순하게 나뉘어져 있을 뿐이다. 그리고 헤르메스와 아르고스의 뒤에 배치되어 있는 이오도 소 모양의 윤곽선으로만 그려져 있어서 숲과 하늘처럼 단순한 배경에 가깝다. 아르고스 신화에 등장하는 소를 이렇게 과감하게 처리한 것은 벨라스케스가 유일한 것 같다. 이런 배경 덕분에 전경의 두 인물들에게만 초점이 집중된다. 화면 왼쪽에 날개 달린 모자를 쓴 헤르메스는 매우 조심스럽게 아르고스가 잠들었는지 살펴보고 있다. 고개를 숙인 채 가슴을 풀어헤치고 퍼질러 앉아 있는 모습으로 보아 아르고스는 깊은 잠에 취한 듯하다. 이 그림에서 특이한 점은 등장인물들의 표정이 거의 보이

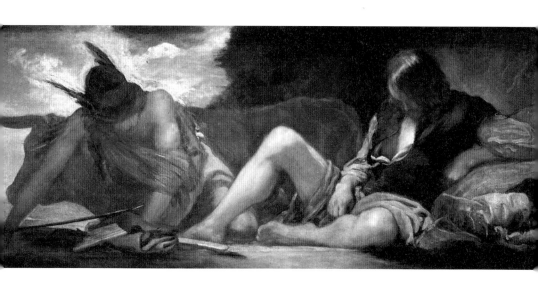

그림22

디에고 벨라스케스,
〈머큐리와 아르고스〉, 1659

지 않는다는 것이다. 헤르메스와 아르고스는 둘 다 비슷한 각도로 고개를 숙이고 있다. 뛰어난 초상화가인 벨라스케스는 얼굴을 돋보이게 그리지 않고 오히려 인물의 자세만으로 이야기를 전달하고 싶었던 것 같다.

16세기 중반부터 17세기 중반까지 스페인은 전쟁을 통해 유럽 전역에 막강한 영향력을 행사하고 있었다. 벨라스케스가 태어난 1599년 무렵은 경제적으로나 문화적으로 스페인의 황금시대였으며 세르반테스, 엘 그레코 등이 당대를 풍미했다. 특히 벨라스케스가 태어난 세비야는 문화의 중심지였다. 그래서 그는 일찌감치 이탈리아의 카라바조와 플랑드르 화파의 화풍을 배웠고 뛰어난 재능을 인정받았다. 궁정화가로 일하던 1628년엔 스페인을 방문한 루벤스의 권유로 이탈리아를 여행했는데, 이 시기에 빛과 선명한 색조가 특징인 베네치아 화파의 작품들을 접했다. 인물의 내면까지 표현하는 사실적인 화풍을 정립한 벨라스케스는 19세기의 인상주의에 영향을 주었다. 특히 벨라스케스의 인물을 둘러싼 공간 표현 방식을 보고 마네는 큰 감명을 받았다고 한다.

윌리엄 터너

〈머큐리와 아르고스〉

신화를 주제로 한 여러 그림들에는 어떤 공통분모가 있다. 그것은 그림에 등장하는 인물들이 어떤 신화와 관련이 있는지 직간접적으로 알 수 있도록 표현되어 있다는 점이다. 주인공들의 표정과 동작을 생생하게 묘사하고 주변 소품들을 통해 신화의 내용을 암시하는 식이다. 그런데 그런 공통분모에서 멀리 벗어나는 특이한 그림이 있다. 바로 윌리엄 터너가 노년에 그린 〈머큐리와 아르고스〉다.그림23 놀랍게도 제목을 보지 않고서는 머큐리와 아르고스의 이야기를 쉽게 연상하기 힘들다. 얼핏 보면 목가적인 풍경화로 보이는데, 동양의 수묵산수화처럼 안개가 낀 듯한 풍경 곳곳에 빛이 뿌옇게 번지고 있다. 전경엔 개울가에서 풀을 뜯고 있는 소들이 있는데 그중 목에 빨간 리본을 달고 있는 흰 소가 바로 이오다. 그 뒤에 아주 작게 그려진 2명의 점경 인물들은 정확히 누구인지 분간할 수 없다. 다만 팔을 구부린 자세로 보아 앞쪽에 앉은 인물이 피리를 부는 헤르메스이고 나머지 인물이 아르고스로 추측된다. 그리고 두 인물 뒤로 아스라이 먼 바다 풍경이 펼쳐지고 있다. 깊은 공간감이 느껴지는 이 낭만적인 풍경화는 100개의 눈을 부라리며 이오를 감시하던 아르고스가 잠에 빠져드는 순간을 몽환적인 분위기로 형상화했다. 이렇게 헤르메스와 아르고스, 그리고 이오가 등장하는 신화를 터너만큼 독특하게 해석한 경우는 드물 것이다.

터너는 평생 빛과 색채를 화두로 삼아 그림을 그린 화가였다. 그는 일찌감치 수채화와 드로잉 실력을 인정받았는데, 30대 중반까지 여행을 통해 여러

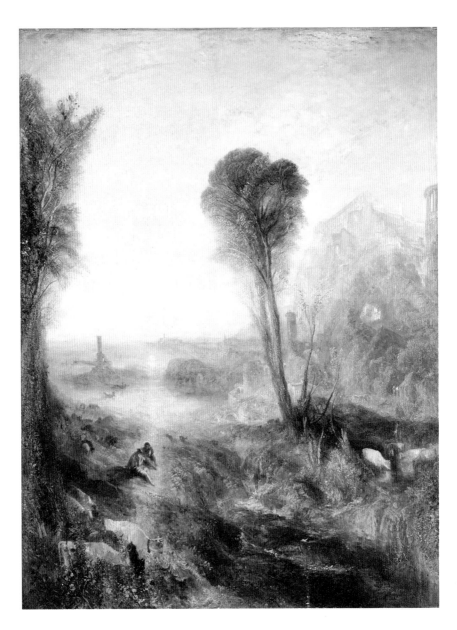

그림23
윌리엄 터너, 〈머큐리와 아르고스〉, 1836

거장들의 양식을 배우고 모방하면서 자신만의 회화를 일구어갔다. 1799년에 클로드 로랭의 그림을 보고 빛을 효과적으로 표현할 수 있는 가능성을 깨달았다. 또한 1817년 스코틀랜드와 1819년 이탈리아를 여행하면서 일기처럼 그린 스케치와 수채화들을 통해 전통적인 사실주의에서 벗어난 회화를 시도하였다. 이런 과정을 거치면서 그는 빛과 색채의 효과를 극대화한 풍경화들을 창조했고, 인생의 후반부엔 〈불타는 국회 의사당, 1834년 10월 16일〉(1834), 〈비와 증기와 속도: 그레이트 웨스턴 철도〉(1844)처럼 추상적인 풍경화들을 내놓았다. 전통적인 원근법이 무시되고, 형태와 윤곽선들이 매우 흐린 그 그림들은 살아 움직이는 대기의 모습이자 빛과 색채에 용해된 사물들의 풍경을 보여준다.

이처럼 터너의 급진적인 회화는 당시 영국에서 환영받지 못했다. 하지만 터너의 그림은 시시각각 변하는 빛을 화폭에 담아내려던 인상파에게 지대한 영향을 주었다. 1871년경 런던에 머물던 클로드 모네는 내셔널 갤러리에서 터너의 작품을 눈여겨보았다. 모네가 그린 수십 점의 루앙Rouen 성당처럼 빛의 효과를 연구하기 위해 같은 장소에서 다른 시간과 다른 계절에 대상을 그리는 작업방식은 모네 이전에 이미 터너가 실험했던 방법이었다.

터너의 〈머큐리와 아르고스〉는 그의 말년에 뚜렷한 형체가 사라지면서 추상적인 회화로 나가기 전의 단계를 보여준다. 자연의 초월적인 힘과 수수께끼 같은 환상성이 감도는 이 그림은 잠의 세계를 은유하는 신화적 풍경화다.

영원한
사랑

엔디미온

치마 다 코넬리아노
〈잠든 엔디미온〉

마지막으로 소개하는 엔디미온Endymion의 신화도 사랑 이야기다. 앞에 소개한 네 개의 신화가 남신과 인간 여성 사이의 사랑 이야기라면 엔디미온의 신화는 반대로 여신과 인간 남성 사이의 사랑에 관한 내용이다. 엔디미온은 준수한 외모를 가진 목동인데 달의 여신 셀레네Selene가 이 목동을 사랑하게 되었다. 그러자 제우스는 엔디미온을 영원한 잠에 빠지게 하여 셀레네와의 사랑이 이루어지도록 하였다. 셀레네의 사랑을 받으며 영원한 잠에 빠진 엔디미온의 모습은 불변의 젊음과 아름다움의 상징이 되었고 많은 화가들과 시인들에게 영감을 주었다. 그래서 미술사에 등장하는 엔디미온의 그림들을 살펴보면 몇 가지 공통적인 요소가 나타난다. 예를 들면 엔디미온은 잠들어 있고 셀레네는 그를 안거나 멀리서 바라보고 있다. 그리고 그의 주변엔 잠든 동물들이 엎드려 있다. 선남선녀를 사랑에 빠지게 만드는 것이 직업인 에로스도 엔디미온과 셀레네의 모습을 구경하고 있다.

　그리스 신화에서 셀레네라는 여신으로 의인화된 달은 고대부터 다른 여러 문화권에서도 숭배의 대상이었다. 여성의 출산 능력에서 중요한 월경 주기와 달의 주기가 관련이 있다고 생각한 인간들은 달을 다산과 풍요의 상징으로 받아들였다. 중국을 비롯한 동아시아에서는 달의 변화에 기초한 음력을 사용해 왔고, 초승달은 오스만 제국과 이슬람교를 상징하는 것이다. 여러 문화권에서 초승달부터 보름달까지 달의 리듬은 탄생, 생성, 죽음 그리고 부활이라는 순환의 상징으로 받아들여졌다. 태양과 달은 나란히 남성과 여성으로 의인화되

었고, 양과 음이라는 추상적인 체계로 이해되기도 했다. 물론 이런 관념은 절대적인 것은 아니고 문화권에 따라 차이가 있다. 비디오 아티스트 백남준은 '달은 가장 오래된 TV'라고 말했는데 고대부터 달이 인간에게 정서적으로나 감성적으로 끼친 영향을 정확히 간파한 명언이라고 할 만하다. 달을 바라보며 누군가를 그리워하고, 시와 노래를 읊조리고, 달빛 아래 소원을 빌며 잠들었던 인간들의 모습은 매우 보편적이다. 셀레네와 엔디미온의 신화도 이러한 달과 인간의 관계에서 자연스럽게 형성되었을 것이다.

첫 번째로 소개하는 그림은 치마 다 코넬리아노가 16세기 초에 그린 〈잠든 엔디미온〉이다.^{그림24} 코넬리아노는 이탈리아 르네상스 시대에 베네치아에서 활동했던 화가로, 〈잠든 엔디미온〉은 원형의 패널에 그려진 것이 특징이다. 이 그림에서 이상한 점은 숲 속에서 잠든 엔디미온이 목동이 아니라 사냥꾼이나 병사의 차림을 하고 있다는 것이다. 이는 달의 여신 셀레네와 그리스 신화에서 달, 사냥 등을 관장하는 처녀신 아르테미스(로마 신화의 디아나)의 이미지가 합쳐졌기 때문인 것으로 추측된다. 엔디미온은 망토를 걸친 채 바위에 기대어 오른팔을 괴고 옆으로 누워 있다. 잠자는 자세로는 그다지 편해 보이지 않지만 그림의 구도로 보면 고전회화에서 흔히 볼 수 있는 전형적인 자세라고 할 만하다. 코넬리아노가 엔디미온의 외모를 이렇게 그린 이유가 있다. 바로 2세기 그리스의 작가 루키아노스가 『신들의 대화』에서 엔디미온을 이 그림처럼 묘사했기 때문이다. 한편 엔디미온 주변에서 자고 있는 동물들은 모두 작게 묘사되었는데 주인공과의 차별성을 두기 위한 것으로 보인다. 이 그림에서 또 한 가지 눈에 띄는 점은 엔디미온 옆에 보통 등장하는 에로스가 보이지 않는다는 것이다. 하지만 에로스가 없어도 우리는 이 그림이 사랑 이야기라는 것을 알 수 있다. 엔디미온 주변에서 자고 있는 동물들이 상징적인 의미를 띠

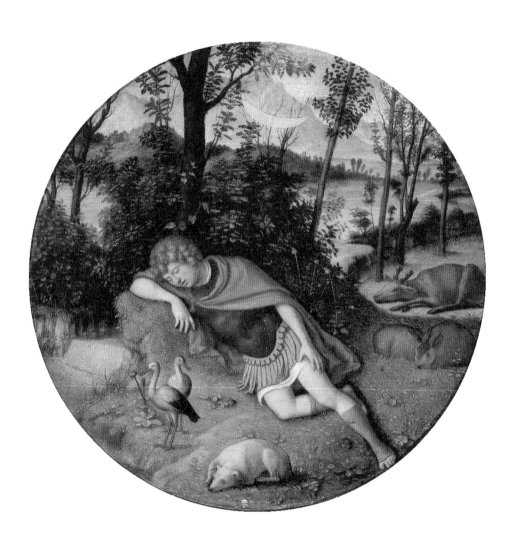

그림24

치마 다 코넬리아노,
〈잠든 엔디미온〉, 1505-10

기 때문이다. 황새 두 마리, 토끼 두 마리, 붉은 사슴 한 마리는 사랑을 의미하고, 개 한 마리는 충실함을 의미한다. 그리고 이 그림에서 가장 특이한 요소는 엔디미온의 뒤에 있는 나무들 사이에 달이 떠 있다는 점이다. 엔디미온의 이야기에 나오는 달의 여신 셀레네를 인물로 표현하지 않고 초승달 모양으로 그려 넣었다. 그래서 이 그림을 들여다보면 동화 같은 분위기에 젖게 된다. 동물도 사람도 모두 잠든 고요한 밤에 빛나는 달님이 살며시 내려왔다. 온순한 동물들과 함께 잠든 엔디미온은 매일 밤 찾아오는 달님의 사랑스러운 시선을 받으며 영원히 평화롭다. 이런 그림이라면 사람들은 당연히 침실에 걸어 놓으려고 했을 것이다.

안니발레 카라치

⟨디아나와 엔디미온⟩

이탈리아 로마에 있는 파르네세 궁전의 천장은 그림으로 장식되어 있다. ⟨신들의 사랑⟩이라는 제목의 이 천장화는 안니발레 카라치와 그의 조수들이 프레스코 기법으로 제작한 작품이다. 천장의 중심에는 ⟨바쿠스와 아리아드네의 승리⟩가 가장 크게 그려져 있고, 주변엔 여러 신화의 내용들이 배치되어 있다. 그중에는 디아나와 엔디미온의 신화도 그려져 있다. 이 그림에는 건장한 꽃미남 목동 엔디미온이 개 한 마리와 함께 잠들어 있고, 로마 신화의 처녀신 디아나Diana가 엔디미온을 인형처럼 사랑스럽게 끌어안는 모습이다.^{그림25} 독특한 점은 디아나가 달의 여신임을 알리기 위해 디아나의 앞머리에 초승달 모양의 장식을 붙여 놓았다는 것이다. 뒤쪽 수풀에는 악동처럼 보이는 두 명의 에로스가 조용히 이 장면을 지켜보고 있다. 디아나가 엔디미온을 찾아오는 시간으로 보았을 때 배경은 밤이어야 맞겠지만 매우 밝은 낮처럼 그려져 있다. 이것은 파르네세 궁전의 천장화 전체가 부드럽고 밝은 분위기인 것과도 관계가 있다. 천장화를 자세히 보면 채색된 ⟨디아나와 엔디미온⟩ 주변에 액자와 조각품들이 장식된 것을 볼 수 있다. 하지만 이것은 사실이 아니라 단지 착시효과일 뿐이다. 원래 평평한 천장에 그리자유Grisaille 기법으로 액자와 조각품을 그린 것이다. 그리자유 기법이란 회색 같은 단색을 이용해 부조처럼 입체감이 느껴지도록 그리는 방식을 말한다. 이 기법으로 천장화는 풍성한 입체감과 변화무쌍한 역동성을 얻게 되었다. 멀리서 보면 감쪽같이 속게 되는 회화 기법이다.

카라치는 볼로냐 출신으로 로마에서 주로 활동하였다. 카라치 가문에서

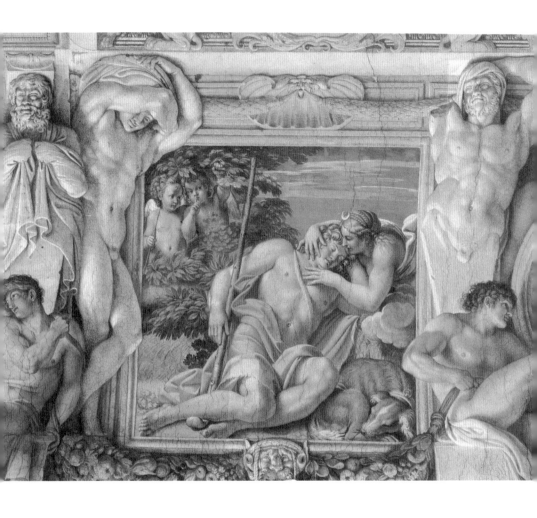

그림25

안니발레 카라치,
⟨디아나와 엔디미온⟩, 1597

는 안니발레 카라치 외에도 유명한 화가들을 배출하였는데 그의 형인 아고스티노 카라치와 사촌 형 루도비코 카라치가 그들이다. 이들 삼 형제는 당시에 유행하던 매너리즘 회화의 과장되고 작위적인 표현방식에서 벗어나 대상을 직접 관찰하고 그리는 사실주의적인 표현을 추구하였다. 카라치 형제들은 1583년 볼로냐에 미술 아카데미를 설립하여 혁신적인 교육을 하였다. 이 아카데미는 유럽의 수많은 아카데미에 영향을 주었다고 한다.

1595년 오도아르도 파르네세 주교의 초청으로 로마에 간 카라치는 파르네세 궁전에서 주교의 서재와 갤러리를 장식하게 되었다. 흥미로운 점은 가톨릭 주교의 궁전 천장에 이교도적인 그리스 신화에 대한 그림을 그려 놓았다는 것이다. 파르네세 주교는 이에 대해 특별히 문제를 삼지 않았다고 한다. 이 파르네세 궁전의 갤러리 천장화가 중요한 이유는 미켈란젤로와 라파엘로 같은 르네상스 거장들의 성과를 흡수한 카라치가 고전주의적인 화풍과 장식적이고 자연주의적인 화풍을 세련되게 절충하여 보여주었기 때문이다. 이런 카라치의 화풍은 동시대에 활동하던 카라바조와 함께 초기 바로크 시대를 여는 토대가 되었다.

장 오노레 프라고나르

〈디아나와 엔디미온〉

영원한 잠에 빠진 엔디미온에 대한 이야기는 18세기에도 그려졌다. 장 오노레 프라고나르가 그린 〈디아나와 엔디미온〉은 신화를 다루었지만 사치스러운 당대의 사회 분위기도 은근히 느껴진다.^{그림26} 프라고나르는 프랑스 후기 로코코 양식을 대표하는 화가이자 판화가다. 그는 1789년 프랑스 혁명이 발발하기 전 구체제Ancien Régime 시기에 활동했는데, 당시 상류층의 향락적이고 호색적인 분위기를 잘 그려냈다. 미술사에서 17-18세기의 바로크 회화가 장중하고 역동적인 분위기라면, 18세기의 로코코 회화는 장식적이고 경쾌하며 우아한 느낌을 준다. 미술이 그 시대의 모습을 거울처럼 고스란히 반영하고 있는 셈이다. 프라고나르가 그린 디아나와 엔디미온의 모습도 시대상을 반영하듯 화려하고 관능적이다.

이 작품은 프라고나르의 스승이었던 로코코 시대의 대표 화가 프랑수아 부세의 성애적인 화풍에 영향을 받았다. 그러면서도 풍부한 색채와 유려한 필치가 돋보이는 프라고나르만의 화풍이 무르익고 있음을 보여준다. 18세인 프라고나르의 재주를 부세가 알아보았고, 그 덕분에 샤르댕과 부세에게 그림을 배울 수 있었다. 프라고나르는 1752년에 로마상을 받고 이탈리아로 떠났다. 그리고 다시 1761년 파리로 돌아오기 전에 베네치아에서 조반니 바티스타 티에폴로의 호사스러운 작품들을 공부했다. 샤르댕과 부세의 회화 외에 프라고나르에게 영향을 준 것은 네덜란드와 플랑드르 화파의 자유롭고 격렬한 붓놀림이었다. 이러한 배경 때문에 프라고나르는 주로 루벤스처럼 빠르고 기교적으

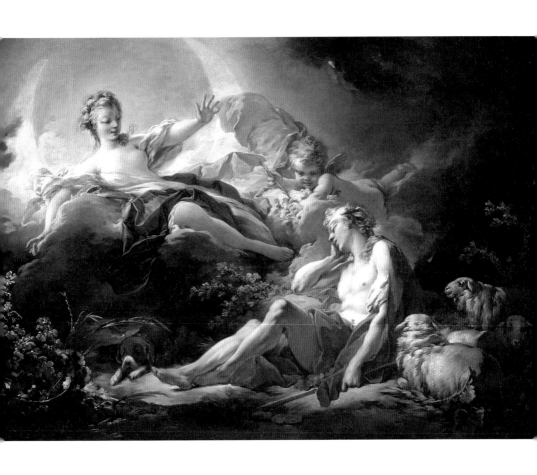

그림26

장 오노레 프라고나르,
〈디아나와 엔디미온〉, 1753, 1756년경

로 그렸다. 프라고나르의 능수능란한 필치는 당시 발흥하던 신고전주의의 엄격하고 깐깐한 화풍과 비교되었다.

프라고나르도 초기엔 종교적이고 고전적인 주제들을 다루려고 고민했지만, 루이 15세를 비롯해 부유한 미술후원자들의 요구 때문에 그들이 좋아하는 사랑과 쾌락의 장면을 그리는 방향으로 전환하게 되었다. 능숙한 필치로 가벼운 아름다움을 그리던 프라고나르에게 혁명은 먹구름 같은 것이었다. 프랑스 혁명 때문에 그의 개인적인 후원자들은 단두대에서 죽거나 망명해야 하는 신세가 되어버렸다. 프라고나르도 1790년 파리를 떠나 고향 그라스Grasse의 사촌 집에 피신했다. 그는 혁명 후 19세기 초에 파리로 돌아왔지만, 세인들에게 완전히 잊힌 채 1806년에 죽었다.

프라고나르의 작품과 관련해서 특이한 점은 그가 제작한 550점 이상의 유화들 중에 겨우 5점에만 제작년도가 표기되어 있다는 것이다. 그래서 작품 제작시기를 추정할 때 프라고나르가 제작한 판화와 문서 등을 참조한다. 여기 소개하는 〈디아나와 엔디미온〉의 제작 시기도 대략 1753년과 1756년 정도로 추정된다.

지로데 트리오종
〈잠자는 엔디미온〉

프라고나르의 삶에서 보았듯이 1789년에 일어난 프랑스 혁명을 전후로 로코 코는 쇠락하고 신고전주의는 더욱 번성하였다. 이러한 신고전주의 시기에도 신화에 대한 새로운 해석은 계속되었다. 지로데 트리오종이 그린 〈잠자는 엔 디미온〉이 대표적인 작품이다.[그림27] 지로데 트리오종은 신고전주의의 대가 다 비드의 재능 있는 제자들 중 한 명으로, 프랑스 혁명이 발발한 해에 로마상을 수상하자 이듬해 로마로 가서 5년간 머물렀다. 그는 그곳에서 여러 작품들을 제작했는데, 1793년에 제작한 〈잠자는 엔디미온〉 역시 그런 작품들 중 하나다.

숲 속에서 나른한 자세로 누워 있는 엔디미온의 상체에 45도 각도로 빛이 내리쬐고 있다. 왼쪽에 있는 에로스가 이 빛이 들어오도록 돕고 있는 듯하다. 그리고 엔디미온의 발치엔 개 한 마리가 자고 있다. 여기 그려진 엔디미온과 에로스는 남성이라기보다는 매우 여성적인 육체를 가지고 있다. 주로 신고전 주의를 대표하는 다비드의 제자들이 이렇게 매끈한 육체를 가진 미소년들을 그렸다고 한다. 이 그림은 앞에 소개한 엔디미온과 셀레네의 신화를 다룬 작 품들과 특별히 다른 점이 있다. 치마 다 코넬리아노는 달의 여신 셀레네를 직 접 초승달로 나타내었고, 카라치는 디아나의 머리에 초승달 장식을 그려 넣었 다. 그리고 프라고나르의 그림에선 하늘에 어렴풋이 그려진 초승달이 디아나 를 감싸고 있다. 그런데 지로데 트리오종은 셀레네를 직접 드러내지 않고 그 저 달빛으로만 표현했다. 평소 지로데 트리오종은 작품 속에서 빛을 표현하는 것에 큰 관심을 두었다. 이 그림에서도 엔디미온의 육체에 몽환적으로 번지는

그림27

지로데 트리오종,
〈잠자는 엔디미온〉, 1793

빛이 관능적인 분위기를 더해주고 있다.

주로 교훈적이고 남성적인 영웅담을 많이 그린 다비드와 달리 지로데 트리오종은 여성적인 남성으로 엔디미온을 그려냈다. 그가 이러한 방향을 취한 것은 다비드가 구축한 엄격한 신고전주의의 틀을 벗어나고 싶었기 때문이다. 평소 자코뱅 당과 결부된 스승의 정치행각에도 비판적이었던 지로데 트리오종은 이 그림을 통해 자신이 스승 다비드와 정치적으로나 미학적으로 전혀 다르다는 것을 알리고자 하였다. 이 낭만적인 그림은 1793년 살롱에서 크게 주목을 받았고 마침내 지로데 트리오종은 자신이 지향하던 독창성을 인정받게 되었다. 미술의 역사는 그의 그림에서 낭만주의 운동을 예감하고 있었다.

지금까지 살펴본 다섯 개의 신화들은 모두 사랑과 관련된 내용이라는 공통점이 있다. 인간과 신 사이의 사랑과 배신, 이별과 재회, 성적 욕망, 질투와 복수 그리고 영원한 사랑에 얽힌 이야기들이다. 더욱 흥미로운 것은 다섯 개 신화 모두가 잠을 매개로 이야기들이 전개된다는 점이다. 이쯤에서 우리는 사랑과 잠의 관계에 대해 다시 생각하지 않을 수가 없다. 결국 인간에게 가장 필요한 것은 사랑과 잠이라는 의미일까?

꿈의
이미지

다양한
예술의 소재가
되다

계시의
순간

피에로 델라 프란체스카

〈콘스탄티누스의 꿈〉

잠에 빠지면 이제 그 잠을 지배하는 것은 꿈이다. 꿈속에서는 무의식적인 욕망이나 현실적인 욕구가 분출되고 과거의 일들이 재현되기도 한다. 그리고 상징적인 의미를 띤 사건들이 펼쳐지거나 예지몽처럼 미래에 일어날 일을 미리 알려주기도 한다. 이런 예지몽이 종교적으로 중요한 사건과 결부된다면 그것은 하나의 '계시'가 된다.

피에로 델라 프란체스카가 그린 〈콘스탄티누스의 꿈〉은 그런 종교적인 계시의 순간을 담은 그림이다.^{그림28} 콘스탄티누스 대제는 병영의 막사 안에 잠들어 있고, 창과 방패를 든 2명의 보초병들은 막사를 지키고 있다. 잠든 황제 곁에는 시중을 드는 하인이 침대에 팔꿈치를 괴고 앉아 있다. 좌측 상단에는 날개를 펼친 천사가 빛나는 십자가를 내밀며 하늘에서 내려오는 모습이 보인다. 천사가 몰고 온 빛은 불그스름한 지붕과 황금색 휘장 그리고 황제의 얼굴 주변까지 환하게 밝히면서 화면 전체에 강한 명암의 대조를 불러일으키고 있다. 콘스탄티누스는 눈을 감고 잠들어 있으나 천사가 날아오는 방향으로 얼굴을 향하고 있는 것으로 보아 꿈속에서 천사를 바라보고 있는 듯하다.

서기 312년 로마 제국의 서방을 다스리던 콘스탄티누스는 황제 자리를 놓고 다투던 막센티우스를 진압하기 위해 로마로 진군했다. 전투를 치르기 전날 밤 콘스탄티누스는 꿈에서 천사의 계시를 받았다. 병사들의 방패에 기독교를 상징하는 표식을 새긴다면 전투에서 승리할 것이라는 내용이었다. 잠에서 깬 콘스탄티누스는 천사의 계시를 따랐고, 로마 근교 밀비우스 다리에서 벌어진

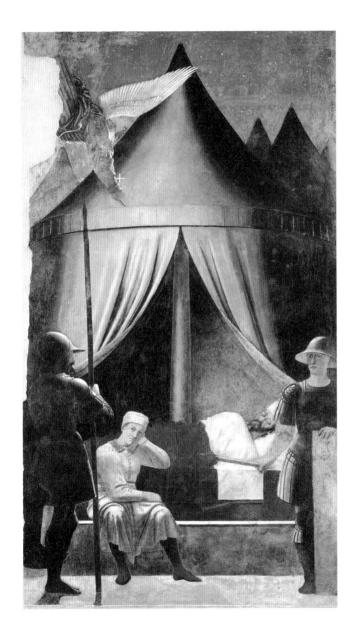

그림28
피에로 델라 프란체스카, 〈콘스탄티누스의 꿈〉, 1460년경

전투에서 승리하였다. 그리고 이 전투 후에 강력한 제국의 통치자로 올라서게 되었다. 예수의 수난을 상징하던 십자가가 콘스탄티누스 대제를 통해 승리의 의미로 자리잡은 셈이다. 이 사건 이후 기독교로 개종한 콘스탄티누스는 기독교를 공인하는 밀라노 칙령을 313년에 발표했다.

꿈과 현실이 뒤섞여 묘사된 델라 프란체스카의 〈콘스탄티누스의 꿈〉은 이탈리아 중부 도시 아레초Arezzo에 있는 산 프란체스코 교회 제단화의 일부다. 델라 프란체스카가 약 7년에 걸쳐 1460년경에 완성한 이 제단화는 2차 대전에도 다행히 살아남았지만 그림의 보존상태가 별로 좋지 않다. 성당 아래 흐르는 지하수에서 발생하는 습기 때문에 작품의 여기저기가 떨어져 나갔다고 한다. 십자가 뒤에 프레스코 기법으로 그려진 이 제단화는 '성 십자가의 전설'을 주제로 한 10점의 연작으로 구성되어 있다. 성 십자가의 전설은 아담이 죽을병에 걸린 이야기로부터 시작된다. 에덴동산의 지식의 나무에서 짜낸 기름을 바르면 병이 낫는다는 것을 알고 아담의 아들이 대천사 미카엘을 찾아갔다. 하지만 그는 기름 대신에 나뭇가지를 받았고, 집에 돌아와 보니 아담은 이미 죽은 뒤였다. 그래서 그 나뭇가지는 아담의 무덤에 심어졌고 세월이 흘러 큰 나무로 자랐다. 중요한 점은 이 나무가 훗날 예수가 못 박힐 십자가의 재목으로 쓰였다는 것이다. 이후 콘스탄티누스 대제는 그의 어머니 헬레나를 예루살렘으로 보내서 예수가 죽었던 골고다의 십자가를 찾아오게 하였다. 이 이야기는 헬레나가 죽은 사람이 되살아나는 십자가를 발견하는 것으로 끝난다. 이러한 성 십자가의 전설 연작은 『황금 전설Legenda Aurea』이라는 책에서 비롯되었다. 1260년경 야꼬부스 데 보라지네가 쓴 『황금 전설』은 성인들에 대한 전설을 모은 책으로 중세 시대에 인쇄되어 널리 읽혔다고 하는데, 성경보다 인기가 많았고 연극으로도 자주 공연되었다. 델라 프란체스카는 황금 전설의 이야

기에서 영감을 받아 여러 작품을 제작한 것으로 보인다. 그래서 황금 전설은 델라 프란체스카의 회화 세계를 이해할 수 있는 중요한 열쇠로 평가된다.

델라 프란체스카는 초기 이탈리아 르네상스 시대를 대표하는 화가다. 아레초 근교의 산세폴크로 출신인 그는 주로 피렌체와 우르비노에서 활동했으며, 수학과 기하학에 대한 지식을 바탕으로 과학적인 표현 방식을 회화에 접목시켰다. 특히 생애 후반엔 고향에서 지내며 『회화에서 원근법에 관하여』를 집필했는데 그림에서도 치밀한 원근법을 구사했다. 그는 건축가 브루넬레스키가 발견한 원근법을 회화에 적용시켜 단순한 형태와 함께 짜임새 있는 구성을 만들어냈고 이를 통해 경건하고 정적인 분위기를 연출했다. 예술과 과학을 융합시킨 델라 프란체스카의 활동은 르네상스 전성기 화가들에게 많은 영향을 주었다.

렘브란트 판 레인

〈베들레헴 마구간 안의 요셉의 꿈〉

서양미술사에서 고대 신화와 기독교의 성서 이야기는 가장 중요하면서도 빈번하게 다루어진 주제들이었다. 그중에서도 꿈을 통해 신의 계시를 받는 장면들은 극적이고 흥미진진한데 특히 요셉의 꿈 이야기는 주목할 만하다. 나사렛의 목수이자 예수의 양아버지인 요셉은 예수 그리스도와 관련해 의미심장한 꿈들을 꾸게 된다. 처음에는 천사가 나타나 동정녀 마리아가 성령으로 임신하게 되었음을 알려주고 마리아와 결혼하라고 말하는 꿈을 꾼다. 두 번째 꿈은 예수가 탄생한 후에 꾼다. 당시 헤롯왕은 동방박사들이 새로운 유대인의 왕을 찾아 경배하려는 것을 보고 당황하여 갓난아이들을 모두 죽이려고 하였다. 이때 천사가 요셉의 꿈에 나타나 마리아와 아기 예수를 데리고 이집트로 피신하라는 명을 내리자 요셉은 즉시 이를 따라 행동한다. 그리고 헤롯왕이 죽은 후세 번째 꿈에서 천사는 요셉에게 마리아와 아기 예수를 데리고 이스라엘로 가라고 지시한다. 이런 일련의 꿈 이야기들을 여러 화가들이 다양한 모습으로 표현하였다. 네덜란드의 화가 렘브란트 판 레인도 〈베들레헴 마구간 안의 요셉의 꿈〉을 그렸다.^{그림29}

렘브란트가 보여주는 장면은 어두운 마구간 안의 풍경이다. 화면 오른쪽의 마리아는 강보에 싸인 아기 예수를 감싼 채 밀짚에 기대앉아 자고 있고, 그 옆에는 송아지가 우리에서 머리를 내밀며 그들을 바라본다. 그 뒤로는 안장과 천이 걸려 있는 것이 어렴풋이 보인다. 요셉은 구석에 앉아 머리를 받친 채 잠자고 있다. 화면 좌측으로는 문이 있고 문 옆에는 펌프가 서 있다. 이때 천사

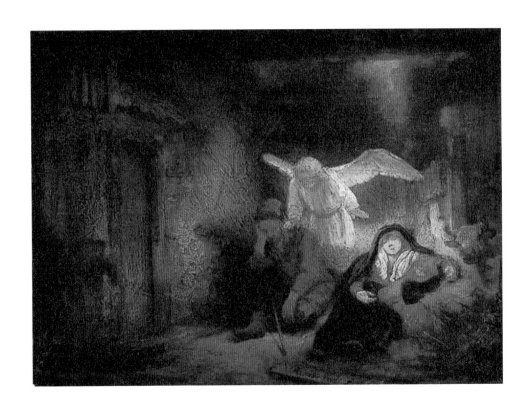

그림29

렘브란트 판 레인,
〈베들레헴 마구간 안의 요셉의 꿈〉, 1645

가 나타나 헤롯왕이 갓난아이들을 모두 죽이려고 한다는 사실을 요셉에게 알리고 이집트로 피신하라는 신의 말씀을 전달한다. 이 마구간 안의 풍경을 살아 있게 만드는 것은 무엇보다도 천사의 주변에서 발산되는 빛이다. 천사를 따라 지붕 쪽에서 내려오는 빛 그리고 벽과 바닥에 스며들고 있는 빛은 공간의 깊이감을 형성한다. 빛은 천사의 날개와 소매에서 가장 밝게 빛난다. 특히 소매에서는 유난히 두꺼운 물감의 질감이 느껴진다. 작품 속 인물들은 전면에 크게 등장하지 않고 작고 간략하게 그려졌다. 묘사는 최소한으로 하면서 형태를 빛의 강약으로 드러내고 숨기는 방식을 보면 19세기 인상파의 회화 기법이 연상된다. 렘브란트는 바로크 시대를 대표하는 빛의 화가로 잘 알려져 있다. 르네상스 이래로 발달하던 키아로스쿠로로 불리는 명암법이 바로크 시대를 연 카라바조의 회화에서 강렬한 조명을 받은 것처럼 표현되었다면, 렘브란트의 회화에서는 어둠 속에서 강하면서도 부드럽게 퍼져나가는 빛으로 변하면서 화면의 공간감이 매우 풍부해졌다. 이런 빛의 표현은 렘브란트 이후 등장하는 베르메르의 일상적인 풍경 속에 드리워진 온화한 빛과도 상당히 다르다.

렘브란트는 그의 그림처럼 명암이 진하게 교차하는 삶을 살았다. 소도시 레이던Leiden에서 나고 자란 그는 암스테르담에서 피터르 라스트만에게서 그림을 배운 다음 20대 중반에 이미 레이던에서 유명한 화가가 되었다. 이에 만족하지 않고 암스테르담으로 이주한 후에는 주로 유명한 인사들의 초상화를 그리며 더 큰 성공을 거두었다. 화명이 높아지면서 그림도 비싼 값에 팔렸지만 그의 삶은 그리 평탄치 못했다. 첫 번째 아내 사스키아가 낳은 아이들은 계속 사망했고 겨우 아들 하나를 남기고 아내도 사망해버렸다. 게다가 40대 중반부터는 수입이 줄어들면서 빚에 쪼들리기 시작했다. 아마도 고객의 입맛에 맞게 그리지 않고 렘브란트 자신의 감성을 표현하려는 욕구 때문에 그림 주문이

줄어든 것으로 추측된다. 또한 렘브란트는 그림을 그릴 때 필요한 여러 소품과 거장들의 작품들까지 사들이는 데 너무 많은 재산을 탕진했다고 한다. 이런 재정적인 문제는 렘브란트가 죽을 때까지 계속 이어지면서 그를 괴롭혔다. 그래서 플랑드르의 루벤스, 스페인의 벨라스케스와 동시대를 살면서 바로크 미술의 황금기를 일군 거장임에도 렘브란트의 자화상에는 쓸쓸함과 고단함이 드러나는 듯하다.

조르주 드 라 투르

〈요셉의 꿈〉

렘브란트가 네덜란드에서 빛의 화가로 활약할 무렵 프랑스에서는 조르주 드 라 투르가 독특한 빛의 세계를 그려내고 있었다. 그는 1610-16년 사이에 이탈리아를 여행하는 동안 카라바조의 회화를 접한 것으로 알려졌다. 그래서 초기엔 카라바조의 명암법에 영향을 받았으나 후기에는 점차 독자적인 분위기를 만들어냈다. 무엇보다도 그림 속에서 광원을 촛불로 설정하고 어두운 밤에 촛불이 만들어내는 명암의 변화를 탁월하게 표현했다. 그래서 그림 속의 인물과 사물들은 매우 고요하고 명상적인 분위기에 젖어 있으며 종교적 경건성도 물씬 풍긴다.

그의 후기 작품들 중에서 〈요셉의 꿈〉도 조르주 드 라 투르만의 화풍을 여실히 보여준다.[그림30] 이 그림의 장면은 앞에서 설명한 요셉의 3가지 꿈 중에서 첫 번째 꿈에 해당된다. 화면 우측에 요셉은 촛불 하나를 켜놓고 그 곁에서 턱을 괴고 책을 보다가 잠이 든 것 같다. 그때 좌측의 천사가 나타나 요셉에게 무언가 전달하려는 손짓을 하고 있다. 천사의 얼굴과 들어올린 왼손의 윤곽은 아주 밝은 촛불의 빛으로 강조되어 있다. 어두운 면으로 표현된 천사의 오른팔은 촛불을 절묘하게 가리면서도 끝부분만 슬쩍 드러낸다. 이 부분은 화면의 공간감을 만들어내는 중요한 장치다. 천사는 촛불에 의해 극적으로 대비가 강한 명암 속에 묘사되고 있지만 요셉은 전체적으로 보다 온화한 빛으로 물들어 있다. 두 인물의 배경 역시 무작정 어둡지 않고 중심에서 주변으로 점차 어두워지면서 공간감을 풍부하게 만들어준다. 이런 화면 구성과 빛의 효과 때문에

영성이 충만한 느낌이 잘 살아나고 있다.

나사렛의 목수 성 요셉에 대해서는 앞에서 기술한 꿈 이야기 외에 알려진 이야기가 많지 않다. 외경의 복음서에서는 그를 마리아보다 훨씬 나이가 많은 장년의 남성이거나 늙은 홀아비로 묘사하기도 한다. 그 때문인지 드 라 투르의 그림에서도 요셉은 수염이 난 노인처럼 그려졌다. 마태오와 루가복음에서는 그를 의로운 사람으로 부르는데, 자신과 상관없는 것이 분명한 마리아의 임신을 알고도 그녀를 외면하지 않고 아내로 받아들였기 때문이다. 물론 이 과정에서 인간적인 번민이 분명히 있었을 것이다. 요셉은 마리아와 약혼한 사이였지만 동침한 적이 없었기 때문에 마리아의 임신 사실을 알았을 때 상당한 충격을 받았고 혼란에 빠졌음에 틀림없다. 하지만 이런 상태에서 요셉의 꿈에 천사가 나타났고 동정녀 마리아가 성령으로 예수를 잉태하게 되었음을 알려 주었다. 결국 요셉은 신의 뜻대로 마리아를 아내로 맞아들이게 되었다. 이렇게 요셉이 홀로 촛불 곁에서 고민하다 잠들자 천사가 나타나 계시를 주는 상황을 드 라 투르의 〈요셉의 꿈〉이 실감나게 보여주고 있다.

드 라 투르는 프랑스 북동부의 로렌에서 태어나 그곳에서 평생 그림을 그리며 살았다. 귀족의 딸과 결혼한 그는 강한 의지와 재주 덕분에 지주만큼 부유해졌고 명성도 함께 얻었다. 생전에는 루이 13세가 그의 그림을 매우 좋아할 정도로 인정받은 작가였으나 그의 사후 오랫동안 잊혔다가 20세기에 들어와 재조명되었다. 1930년대 프랑스 미술사학자들이 19세기 사실주의의 뿌리를 연구하면서 드 라 투르의 진가를 다시 인식한 것이다. 현재 40점도 되지 않는 그림들만이 그의 진품으로 인정되고 있다. 이렇게 역사 속에 묻혀 있다가 재발견되었다는 점과 소수의 작품만이 남아 있다는 점에서 17세기 네덜란드의 화가 베르메르와도 비견될 만하다.

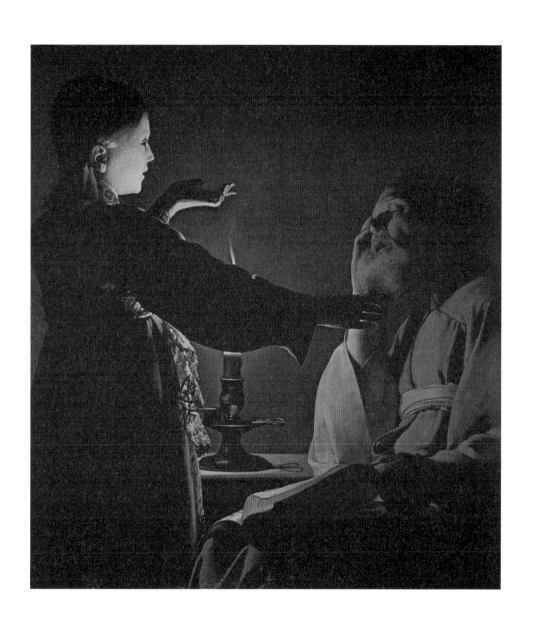

그림30

조르주 드 라 투르,
〈요셉의 꿈〉, 1640년경

마르크 샤갈

〈야곱의 사다리〉

기독교의 성서에는 신의 계시를 보여주는 꿈 이야기가 여러 번 나온다. 그중에서도 현세적인 욕망이 강했던 야곱의 꿈은 상징성이 매우 풍부하다. 창세기 28장에는 다음과 같은 이야기가 나온다. 아브라함의 손자이자 이삭의 아들인 야곱은 어느 날 신붓감을 찾아가는 도중에 해가 저물어 노숙을 하게 되었다. 그곳에서 베개로 삼을 만한 돌을 하나 주워 잠을 자는데 이상한 꿈을 꾸었다. 땅에서부터 하늘까지 기다란 사다리가 있는데 천사들이 그곳을 오르내리고 있었다. 이윽고 그 사다리 위에서 하느님이 말씀하셨다. 내용은 야곱이 지금 누워 있는 그 땅을 야곱과 그의 자손에게 줄 것이고, 야곱의 자손이 사방으로 번창할 것이며, 어디로 가든지 야곱을 지켜주겠다는 것이었다. 잠에서 깨어난 야곱은 신의 존재를 두려워하며 자신이 잠들었던 곳이 하느님의 집이자 하늘로 들어가는 문이라고 생각했다. 그래서 자신이 베고 자던 돌을 기둥으로 세우고 그 위에 기름을 부으며 그곳을 베델(하느님의 집)이라고 하였다.

야곱의 꿈에서는 사다리 또는 층계가 핵심적인 이미지인데 천국으로 올라가는 도구를 의미한다. 사다리는 인간이 사는 지상과 신이 머무는 천상을 이어주는 역할을 하고 나아가 하느님과 인간을 연결해주는 존재인 예수를 가리키기도 한다. 또 한편으로는 사다리가 정신이나 영혼의 상승과정을 의미하기도 한다. 이렇게 여러 의미가 중첩된 사다리는 기독교 문학과 미술에서 자주 다루어졌는데, 원래 이 사다리의 상징은 고대 이집트의 『사자의 서Book of the Dead』와 로마 시대의 미트라 밀교에서 그 유래를 찾아볼 수 있다고 한다.

이렇게 사다리가 나오는 야곱의 꿈 이야기도 여러 화가들이 다루었다. 그중에서도 마르크 샤갈은 거의 50년이 넘는 기간 동안 반복적으로 야곱의 사다리를 주제로 그림을 그렸다. 샤갈은 러시아 비텝스크Vitebsk의 유대인 가정에서 9남매의 맏이로 태어났다. 20세기 초 야수파, 표현주의, 입체파, 미래파 등 유럽의 예술계를 휩쓸던 전위적인 미술운동의 흐름 속에서도 자신만의 독특한 화풍을 확립해나갔다. 1910-14년 파리 유학 시절에는 입체파의 영향을 받으면서도 그의 내면을 형성하고 있는 이미지를 표현하는 데 주력했다. 그것은 주로 유년 시절을 보낸 고향의 풍경과 인물들이 몽환적으로 펼쳐진 모습이었다. 유대 전통과 공동체 마을 그리고 가난했지만 따뜻했던 가족은 그의 감성과 상상력의 원형을 이룬 것들이었다. 1914년 베를린을 거쳐 러시아로 돌아온 이후 1915년 벨라와 결혼한 그는 이미 저명한 미술가가 되었지만, 1차 대전과 혁명으로 불안한 러시아를 떠나 1923년 파리로 다시 돌아갔다. 파리에 머무르면서 샤갈은 고향의 이미지 외에도 성서의 이야기를 그림으로 표현하는 데 관심을 보였다. 그는 화상 앙브루아즈 볼라르의 요청으로 성서의 삽화 작업을 시작하기도 했다. 샤갈 가족은 2차 대전 중 미국에 머물렀지만 전쟁이 끝난 후 프랑스 남부에 정착했다. 그리고 그의 말년에는 성서화를 그리는 데 더욱 집중했다. 샤갈은 유대인이었지만 교조적인 유대 전통에서 벗어나 기독교적인 세계관을 흡수하면서 보다 보편적인 종교적 시정을 그림으로 표현하였다. 그는 사람들에게 즐거움이나 충격만을 선사하려는 예술에 대해 회의적이었다. 샤갈은 서구사회를 지탱해 온 가치들이 해체되는 현상들을 보면서 나름의 해법을 찾아갔다. 그가 추구한 것은 성스럽고 신비에 가득 찬 낙원의 이미지였다. 그것은 그의 어린 시절을 지배했던 성스럽고 신화적인 세계이기도 하다. 그래서 1973년에 샤갈이 그린 〈야곱의 사다리〉에는 성서의 이야기와 고향의 이미지

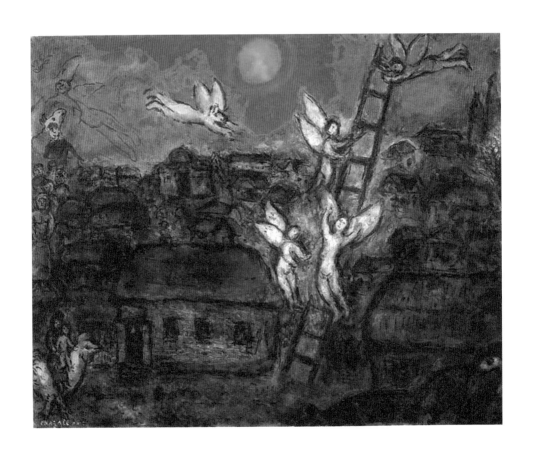

그림31

마르크 샤갈,
〈야곱의 사다리〉, 1973

가 어우러져 있다.^{그림31} 야곱은 오른쪽 아래 구석에서 잠을 자고 천사들이 사다리를 오르내린다. 붉게 물든 하늘 아래로 어둠 속에 잠들어 있는 마을 풍경이 펼쳐진다. 화면 좌측 아래에는 샤갈의 아내와 아이로 보이는 인물들이 수탉의 등에 앉아 있고, 그 위로는 마을 사람들이 동물과 함께 야곱의 꿈을 지켜보는 듯하다. 천사와 인간 그리고 동물이 평화롭게 공존하는 꿈의 낙원인 셈이다.

루마니아 출신의 비교종교학자 미르체아 엘리아데는 그의 저서 『상징, 신성, 예술Symbolism, the Sacred, and the Arts』에서 샤갈을 '세계와 인간의 삶에 남아 있는 성스러움을 재발견한' 현대 예술가로 평가하고 있다.

불길한
예감

헨리 푸젤리

〈악몽〉

불길한 꿈에 대한 이미지라면 가장 먼저 떠오르는 그림이 헨리 푸젤리의 〈악몽〉이다. ^{그림32} 작품을 보면 가로로 놓인 침대 위에 흰옷을 입은 한 여인이 몸을 뒤틀며 얼굴과 팔을 늘어뜨린 채 누워 있다. 그리고 여인의 배 위엔 괴물 같은 존재가 유인원처럼 몸을 웅크리고 앉아서 그림 밖의 관찰자에게 불쾌한 시선을 던지고 있다. 괴물의 뒤에 펼쳐진 어두운 장막 사이로는 말이 머리를 내밀고 있다. 눈동자가 없는 것으로 보아 눈이 먼 상태로 보인다. 이 그림을 보면 괴기스러우면서도 야릇한 느낌이 든다. 즉 기묘한 양면감정이 든다는 말이다.

〈악몽〉에는 더욱 흥미로운 이야기가 있다. 그림 뒷면에 한 젊은 여인의 미완성 초상화가 그려져 있다는 것이다. 〈악몽〉에 등장하는 여인과 뒷면에 그려진 초상화의 주인공은 안나 란돌트로 알려져 있다. 그녀는 스위스 관상가 요한 카스파 라바터의 조카딸로, 푸젤리가 열렬히 사랑했던 여인이었다. 하지만 그녀의 부모가 두 사람의 결혼에 반대하면서 푸젤리는 좌절을 맛보아야 했다. 그래서 사람들은 이 그림에 대해 푸젤리의 실패한 사랑 이야기가 우의적으로 표현된 것이라고 해석했다. 그런 시각에서 〈악몽〉을 보면 의미가 더욱 분명해진다. 악몽을 꾸고 있는 여성 위에 앉아 있는 괴물 같은 존재는 바로 푸젤리의 모습이다. 그 괴물은 질투의 시선으로 잠든 여인을 정복하고 소유하려는 자세를 보여주고 있다. 현실에서는 불가능한 상황을 그림 속에서 해소시키고 있는 셈이다. 특히 말 머리는 성적인 의미의 상징으로 풀이된다. 둥글게 튀어나온 눈과 길쭉한 말 머리의 형태를 보면 발기된 남자의 성기가 연상된다. 게다가

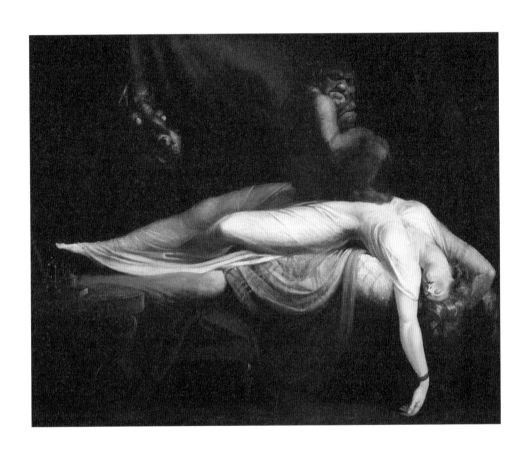

그림32

헨리 푸젤리,
〈악몽〉, 1781

눈이 먼 말은 맹목적인 성욕을 은유하는 것 같다. 그래서 괴물에 정복당한 여인의 자세는 악몽에 시달리는 모습이면서도 한편으론 성적인 흥분 상태에 빠진 모습이기도 하다. 즉 공포와 무의식적인 성욕의 분출이 교차하고 있다.

이렇게 양면감정을 불러일으키는 도발적인 그림이 1782년 런던 로열 아카데미에 전시되자 관객들은 폭발적인 관심을 보였고, 푸젤리는 꿈과 악몽을 그리는 화가로서 일약 런던의 유명인사가 되었다. 〈악몽〉이 세간에 널리 알려지면서 푸젤리는 4개의 비슷한 그림들을 제작하게 되었다. 그중에서 1790-91년에 제작한 두 번째 〈악몽〉 역시 유명한 작품이다. 이 〈악몽〉 연작은 판화로도 제작되었는데, 그중 판화 한 점이 100여 년 후에 정신분석학자 지그문트 프로이트의 서재에도 걸려 있었다고 한다. 프로이트는 꿈이 무의식에 억눌려 있던 욕망의 표출이라고 주장했다. 이는 흥미롭게도 푸젤리의 〈악몽〉이 암시하는 것들과 일맥상통하는 면이 있다. 또한 프로이트의 제자 앨프리드 존스는 1931년 자신의 책을 출판하면서 푸젤리의 〈악몽〉을 권두 삽화로 이용했다.

푸젤리는 스위스 취리히 출신으로 젊은 시절 개신교 목사로 일했다. 이후 영국으로 건너간 푸젤리는 25세경부터 화가로 전향하여 생애 대부분을 영국에서 활동했다. 그는 초기에 미켈란젤로의 작품과 고전 조각에 대해 공부하며 실력을 다졌다. 200점이 넘는 회화 작품과 약 800점의 스케치 및 디자인을 했는데, 주로 환상적이고 초자연적인 현상을 주제로 과장되고 뒤틀린 자세의 인물들을 그렸다는 점이 특징이다. 이런 경향은 〈악몽〉 이후에 그가 관심을 가졌던 밀턴과 셰익스피어 작품의 삽화들에서도 지속적으로 이어졌다. 푸젤리는 매우 양면적인 성향을 지닌 인물이었던 것 같다. 폭력적이고 모순된 행동으로 주변인들과 불화를 일으켜 자신의 평판을 떨어뜨렸지만, 한편으로는 다양한 외국어를 완벽하게 구사하고 수준 높은 미술비평을 할 정도로 지식인이었다.

프란시스코 고야

〈이성이 잠들면 괴물이 눈뜬다〉

푸젤리와 비슷한 감성을 가지고 있던 동시대 화가는 고야였다. 고야의 작품 중에 〈이성이 잠들면 괴물이 눈뜬다〉라는 판화가 있다.^{그림33} 한 남자가 책상에 엎드려 자고 있고, 그 책상에는 제목처럼 '이성이 잠들면 괴물이 눈뜬다'라고 쓰여 있다. 잠자는 남자의 등 뒤로 부엉이들과 박쥐들이 날아오르고 바닥에는 스라소니 한 마리가 눈을 부릅뜨고 있다. 푸젤리의 그림과 마찬가지로 불길한 분위기가 가득하다. 1799년 2월에 공개된 이 작품은 원래 〈로스 카프리초스_{Los} _{Caprichos}〉라는 80점의 에칭 연작들 중 43번째 작품이다. 카프리초스는 '변덕' 이란 의미로 예측 불가능한 변덕스러운 행위나 사건들을 주제로 다루었다는 의미다. 당시 스페인 사회의 미신, 마법, 풍습, 악행 등에 대한 비판과 풍자 그리고 기괴하고 환상적인 신앙의 이미지가 뒤섞여 형상화된 이 판화 연작 속엔 온갖 종류의 인물과 동물 400가지가 등장한다. 고야는 이렇게 강렬한 내용의 작품들을 판매하는 전시회를 열었으나 이단 심문소의 압력으로 행사 시작 이틀 만에 전시회를 중단할 수밖에 없었다.

벨라스케스의 뒤를 이어 스페인의 걸출한 초상화가로 평가받는 고야는 인물의 심리와 특성을 묘사하는 데 깊은 통찰력을 보여주었다. 1746년 스페인 사라고사 지역에서 태어난 고야는 권력층에게 인정받는 궁정화가로 살면서도 한편으로는 사회비판적인 시각과 작가의 주관적이고 자유로운 표현방식도 함께 추구했다. 특히 1793년 고야는 병을 앓고 나서 청각을 상실했는데, 그 후로 인생의 후반부엔 〈변덕〉, 〈전쟁의 참상〉, '검은 그림' 연작처럼 인간의 어두

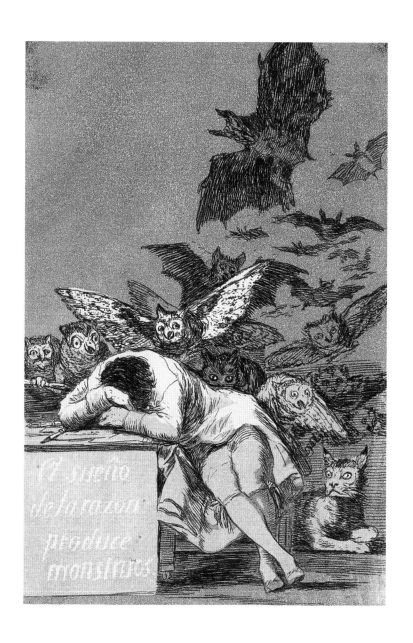

그림33
프란시스코 고야, 〈이성이 잠들면 괴물이 눈뜬다〉, 〈로스 카프리초스〉 제43번, 1797-98

운 면을 표현하는 데 더욱 주력했다. 고야가 이런 그림들을 그리게 된 배경에는 프랑스 혁명 후 격동하는 유럽 사회의 역사가 깔려 있다. 나폴레옹의 등장과 프랑스-스페인 전쟁 그리고 프랑스군에게 학살된 스페인 민중들과 무능한 지배층의 모습들이 고야의 작품 속에 반영된 것이다. 18세기는 무엇보다도 과학, 이성, 계몽주의를 추구하는 시기였음에도 불구하고 혁명과 전쟁이 보여주는 불합리와 광기 등은 인간의 추악한 면을 보여주기에 충분했다.

〈이성이 잠들면 괴물이 눈뜬다〉는 이렇게 암울한 시대의 분위기를 상징적으로 암시하는 듯하다. 합리적 이성이 지배하는 인간의 의식이 잠들자 무의식의 심연에 가라앉아 있던 악몽의 이미지들이 스멀스멀 깨어난다. 그것들은 의식에 억눌린 채 인간의 내면에 감춰진 어리석고 추한 본능과 감정들이다. 즉 이 그림은 인간의 추악한 면이 준동하는 시대에 대한 경고로 볼 수 있다. 하지만 이 작품이 전하고자 하는 바는 그렇게 단순하지 않다. 남자는 무엇인가 종이에 쓰려다 잠든 것으로 보이는데, 책상 위에 있는 빈 종이와 펜이 그것을 말해 준다. 그리고 남자의 주변에 있는 부엉이들 중 한 마리가 펜을 쥐고 있는데, 잠든 남자에게 무엇인가 말하려는 것처럼 보인다. 펜을 쥔 부엉이는 '미네르바의 부엉이'를 연상시킨다. 그렇다면 이 그림에서 지혜의 여신인 미네르바와 함께 다니는 부엉이가 암시하는 바는 무엇일까? 〈로스 카프리초스〉에서 고야는 상상과 이성이 결합하면 예술의 모체가 된다고 설명한다. 결국 현실과 환상이 혼합되는 지점에서 예술이 태어난다는 말이다. 이런 맥락에서 〈이성이 잠들면 괴물이 눈뜬다〉를 다시 살펴보면 그 의미가 더욱 뚜렷해진다. 글을 쓰다가 잠든 남자는 꿈에서 본 환상적인 이미지를 현실의 언어로써 묘사하게 될 것이다. 이성과 상상, 언어와 이미지가 서로 뒤섞이는 셈이다. 그것이 바로 예술을 창조하는 지혜라고 펜을 쥔 부엉이가 남자에게 속삭이고 있지 않을까?

페르디난트 호들러
〈밤〉

헨리 푸젤리의 〈악몽〉과 유사한 느낌을 불러일으키는 그림은 여기에도 있다. 바로 스위스의 상징주의 화가 페르디난트 호들러가 1890년에 그린 〈밤〉이라는 작품이다.^{그림34} 이 그림을 보면 나체의 인간들이 모두 잠든 가운데 화면 중앙의 한 남자만 놀란 표정으로 깨어 있다. 이 남자가 이토록 놀란 이유는 무엇일까? 아마도 검은 천을 뒤집어 쓴 것으로 보이는 그 무엇이 그의 몸을 짓누르고 있기 때문일 것이다. 정체를 알 수 없는 낯선 존재에 대해서는 아는 바가 없다. 잠자는 사람들이 있는 곳으로 슬며시 침입한 괴물인지, 아니면 주변에 잠자고 있던 인간들 중에 한 명인지, 그것도 아니면 남자의 내부에서 저절로 솟아난 존재인지 알 길이 없다. 어쩌면 이 모든 것이 남자가 꾸는 악몽인지도 모른다. 어쨌든 작품 제목이 〈밤〉이라는 것으로 미루어봤을 때, 작가는 이 괴물을 밤의 상징으로 형상화시킨 듯하다. 괴물 같은 이미지로 그려진 밤은 매우 낯선 세계다. 그것은 알 수 없는 무의식의 세계이고, 죽음처럼 공포스러운 영역이다.

〈밤〉은 호들러의 작품들 중에서도 상징주의 양식이 가장 잘 드러난 걸작으로 1891년 파리에서 열린 《살롱전》에 전시되면서 주목을 받았다. 호들러는 청년기에 사실적인 풍경이나 인물을 주로 그리다가 19세기의 마지막 10년 동안 당시 성행하던 상징주의와 아르누보 등 여러 경향을 결합하면서 자신의 길을 모색했다. 그중에서도 19세기 말 사실주의에 대한 반발과 함께 작가의 사상이나 관념을 환상적인 형상으로 드러낸 상징주의는 호들러에게 지대한 영향을

끼쳤다. 그는 상징주의에서 한 발 더 나아가 독자적인 이론과 화풍을 주창했는데, 바로 '평행주의'가 그것이다. 평행주의는 육체적, 지적, 정신적인 것들의 조화를 지향하는데, 주로 제의적인 자세를 취하거나 춤추는 듯한 인물들이 대칭적으로 배열되어 화면을 구성한다. 선, 색채, 형태들은 반복되면서 율동적인 효과를 만들어내고 전체적인 구성을 통합한다. 회화 양식의 기저에 음악성이 깔려 있는 셈이다. 그리고 이러한 평행주의 회화는 매우 기념비적인 효과를 자아낸다. 〈밤〉에서도 앞에 기술한 평행주의의 특성이 감지되고 있다.

호들러가 추구한 방향은 상징주의 내에서도 상당히 순수하고 이상적인 면이 있었다. 그는 예술이 보편적인 언어이기 때문에 다양한 국가들을 조화시킬 수 있다고 믿었다. 이처럼 낙관적인 예술관에 비하여 그가 다룬 주제들은 상당히 무거운 편이었다. 〈밤〉에서도 느껴지듯이 작품의 주제는 '죽음'에 닿아 있다. 호들러가 죽음에 대해 심각하게 자각한 계기는 불행했던 가족사와 관련이 있다. 스위스 베른의 가난한 목수 아버지와 소작농 출신의 어머니 밑에서 태어난 그는 여섯 아이들 중에서 장남이었다. 8살에 아버지와 두 남동생이 폐결핵으로 죽고, 14살 무렵에는 장식화가와 재혼했던 어머니까지 폐결핵으로 죽고 말았다. 게다가 남은 형제들마저 같은 질병으로 모두 사망했다.

뭉크를 연상시키는 이 비극적인 가족사는 호들러에게 일생 동안 삶에 드리워진 숙명적인 죽음의 무게를 성찰하게 만들었다. 그리고 호들러는 인생의 후반부에도 죽음을 주제로 한 주목할 만한 작품들을 제작했다. 그것은 죽어가는 애인에 대한 연작이었다. 3명의 여자들과 동거 혹은 결혼을 했던 호들러는 1908년 발렌틴 고데 다렐이라는 여성을 만나 사랑을 나누었다. 그런데 1913년 그녀가 암 진단을 받게 되었다. 호들러는 그녀의 병상에서 많은 시간을 보냈다. 그리고 그녀가 병으로 쇠약해져 점점 죽어가는 모습을 연이어 그림으로

그림34

페르디난트 호들러,
〈밤〉, 1890

기록했다. 결국 1915년 1월 그녀가 죽자 호들러는 크게 상심했고 약 20점의 자기성찰적인 자화상을 그렸다.

불행한 가족사와 달리 화가로서 호들러는 퓌비 드 샤반과 구스타프 클림트에게 작품의 진가를 인정받았고, 1904년엔 《빈 분리파전》에도 초대되어 국제적으로 유명해졌다. 그는 스위스를 대표하는 화가들 중 한 명으로서 생전에 많은 주목을 받았는데, 스위스의 50프랑 지폐에도 그의 그림이 사용된 적이 있을 정도였다.

마우리츠 코르넬리스 에셔

〈꿈〉

마우리츠 코르넬리스 에셔는 수학적 원리를 이용한 테셀레이션 판화로 유명하다. 테셀레이션이란 우리말로 쪽매맞춤이라고 하는데, 평면의 도형을 빈틈없이 반복적으로 배치하는 것을 말한다. 그가 본격적으로 테셀레이션 작업을 하기 전에는 이탈리아에 머무르며 목판화를 이용해 풍경을 표현했다. 그리고 사실적인 묘사에 기반을 두고 환상성과 상징성을 풍기는 이미지들도 만들어냈다. 이러한 초기 작품들은 에셔의 후기 작품에 등장하는 불가능한 구조의 건물처럼 그만의 독특한 환상을 예고하는 징후라고 할 만하다. 특히 이탈리아 시기에 제작한 〈꿈〉을 보면 그가 추구한 환상의 일단을 맛볼 수 있다.^{그림35}

〈꿈〉의 배경은 별이 빛나는 깊고 어두운 밤이다. 궁륭형 지붕 아래엔 양손을 모으고 반듯하게 누워 잠자는 주교의 모습이 보인다. 주교 위에는 커다란 사마귀 한 마리가 앉아 있는데, 앞발을 모은 채 고개를 돌려 희번덕거리는 눈으로 우리를 쳐다보고 있다. 앞에 소개한 푸젤리, 고야, 호들러의 그림들에서 사람의 가슴이나 등 위에 괴물과 동물들이 앉아 있던 것처럼, 에셔의 그림에도 사람의 가슴 위에 사마귀가 앉아 있다. 어쩐지 불길한 느낌이 엄습한다. 사마귀는 왜 저기에 앉아 있는 것일까? 주교의 꿈에 사마귀가 나온 것일까? 아니면 사마귀의 꿈에 주교가 나온 것일까? 그것도 아니라면 에셔의 꿈에 이들이 나온 것일까? 도무지 알 수가 없다. 주교와 사마귀는 분명히 함께 있지만 서로 전혀 다른 세계의 존재들처럼 보인다. 이렇게 이질감으로 가득 찬 불길한 장면을 연출하는 것은 초현실주의자들의 특기다.

이 그림에서 가장 흥미로운 점은 사마귀가 기도를 하듯이 앞발을 모으고 있다는 것이다. 이런 행동을 두고 서양에서는 사마귀를 '프레잉 맨티스(기도하는 사마귀)'라고 불러왔다. 하지만 사마귀가 앞발을 모으는 것은 기도의 의미가 아니라 상대방을 잡아먹겠다는 뜻이다. 이런 사마귀의 이중적인 이미지가 묘하게도 영어 단어에서 발견된다. 발음이 비슷한 '기도하다pray'와 '잡아먹다prey'가 바로 그것이다. 특히 암컷 사마귀는 수컷과 교미할 때 수컷의 머리부터 잡아먹는 것으로 알려져 있다. 그래서 사마귀의 성적 카니발리즘은 치명적인 매력으로 남성을 파멸로 몰아넣는 팜므 파탈을 연상시킨다. 기도하는 사마귀는 어쩌면 신성한 주교를 범하여 죽게 만든 사악한 마녀를 상징하는지도 모른다.

같은 곤충이라도 문화권에 따라 전혀 다른 이미지를 갖는다. 중국에서 사마귀는 당랑거철螳螂拒轍이라는 고사성어를 떠올리게 한다. 당랑거철은 사마귀가 수레를 막는다는 뜻으로 기원전 2세기의 백과사전『회남자淮南子』에서 비롯되었다. 춘추 시대 제나라 장공이 사냥터로 수레를 타고 가는데 사마귀 한 마리가 앞발을 들고 서서 수레를 막아섰다. 장공이 이를 보고 용기가 가상하다며 사마귀를 피하여 수레를 몰고 갔다는 이야기다. 이렇게 사마귀는 중국에서도 이중적인 의미를 얻게 된다. 한편으로는 강한 의지와 대담한 용기를 가진 사람을, 다른 한편으로는 자기 힘만 믿고 무모하게 덤비는 사람을 말한다.

에셔는 "불가사의한 것은 지상의 소금과도 같다"라고 말했다. 호기심을 불러일으키는 그 무엇이야말로 우리가 살아가는 데 필수적인 것이라는 말이다. 그래서 주교와 사마귀가 등장하는 꿈의 풍경은 계속 미지의 영역으로 남아 있어도 좋을 듯하다. 에셔는 〈꿈〉을 제작한 후 1936년에 스페인 그라나다의 알람브라 궁전으로 두 번째 여행을 떠났다. 그곳에서 이슬람 장식 무늬인 아라베스크를 보고 결정적인 영감을 얻으면서 테셀레이션 작업에 깊이 빠져들었다.

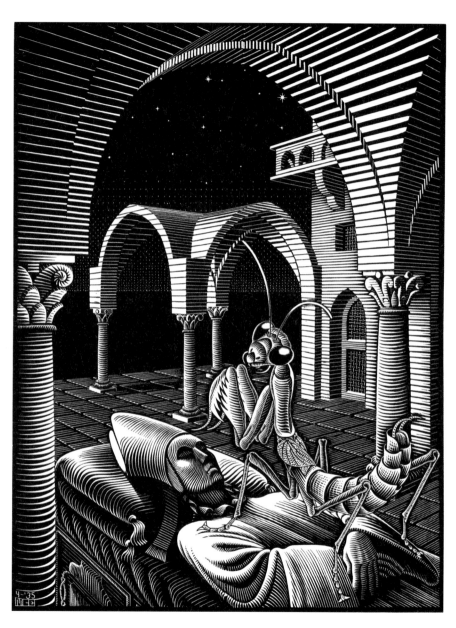

그림35

마우리츠 코르넬리스 에셔, 〈꿈〉, 1935

상징적인
풍경

라파엘로 산치오
〈기사의 꿈〉

1520년 4월 6일 성 금요일 새벽, 일주일가량 병을 앓던 라파엘로 산치오가 영면했다. 1483년 우르비노에서 태어나 미술 신동으로 불리며 젊은 나이에 일찌감치 거장의 반열에 올랐던 그가 37세로 생을 마감한 것이다. 미술사를 보면 요절한 화가들이 종종 등장한다. 예를 들어 반 고흐와 툴루즈 로트레크도 37세에 사망했다. 이때 요절한 화가들에게 천재라는 명칭을 부여하는데 어쩌면 그런 신화적 이미지를 맨 처음 만들어낸 인물이 라파엘로일지 모른다.

다빈치, 미켈란젤로와 함께 르네상스 전성기의 3대 예술가로 꼽히는 라파엘로는 궁정화가인 아버지 조반니 산티 덕분에 자연스럽게 미술에 입문했다. 1494년에 조반니는 당시 움브리아 화파의 대표 화가였던 페루지노의 공방에 라파엘로를 데려갔다. 이 공방에서 라파엘로는 천부적인 재능을 드러냈고, 20살 즈음에 〈성모 마리아의 결혼〉(1504)을 그려서 스승 페루지노를 뛰어넘는 독자적인 화풍을 성취했다. 고전적이고 이상적인 미의 전형으로 평가되는 라파엘로의 회화적 특성이 본격적으로 드러나기 시작한 것이다. 이 시기에 라파엘로가 그린 그림들 중에는 가로세로 모두 17.5센티미터에 불과한 매우 작은 정사각형 그림이 있는데 흥미롭게도 잠과 꿈을 주제로 다루고 있다.

〈기사의 꿈〉이라는 제목의 이 그림에는 갑옷을 입은 한 젊은이가 화면 중앙의 나무 아래 잠들어 있고 양옆으로 두 여인이 서 있다.^{그림36} 자세히 보면 단정한 옷차림을 한 왼쪽의 여인은 검을 어깨에 걸치고 책을 내밀고 있고, 아름답고 화려한 외모의 오른쪽 여인은 꽃을 내밀고 있다. 도상만 보아서는 정확히

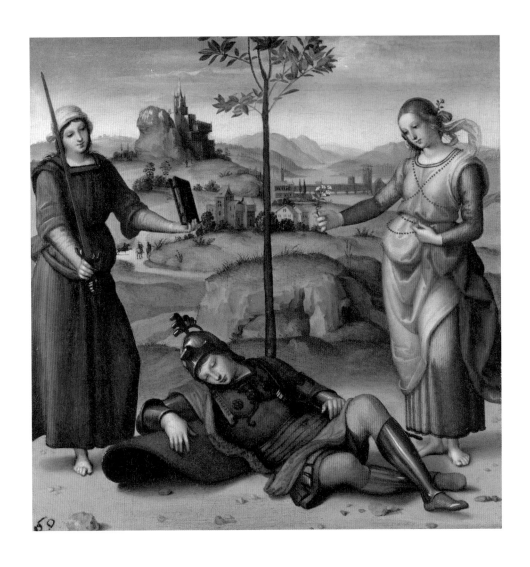

그림36

라파엘로 산치오,
〈기사의 꿈〉, 1504

무엇을 의미하는지 알 수 없지만, 은유적인 이야기가 깔려 있다는 것만은 분명하다. 이 그림의 의미에 대해서는 여러 이견이 있다. 그중에서도 가장 유력한 견해는 로마의 실리우스 이탈리쿠스가 쓴 서사시 『포에니 전쟁*Punica*』과 키케로의 『스키피오의 꿈*Somnium Scipionis*』에서 영감을 얻었다는 것이다. 우선 검과 책을 든 여인은 권력, 지식, 남성성을 의미하는데 그 여인을 따라가면 가파른 길과 바위투성이의 성이 기다리고 있다. 그에 반해 은매화 가지를 든 여인은 세속적인 쾌락, 사랑, 여성성을 가리킨다. 그 여인의 배경에는 부드러운 구릉과 호수가 펼쳐져 있다. 또한 검과 책을 든 여인은 지혜의 여신 아테네와 연결될 수 있고, 은매화 가지를 든 여인은 사랑의 여신 비너스를 연상시킨다. 그리고 두 여인의 가운데에 서 있는 푸른 월계수는 기사가 노력하여 얻는 지속적인 영광, 명성, 명예를 의미한다. 얼핏 보면 기사가 꿈속에서 어느 한쪽을 선택해야 하는 문제에 직면한 것처럼 그림을 해석할 수도 있다. 하지만 이 그림에서 라파엘로는 훌륭한 기사가 되기 위해 조화롭게 갖추어야 할 덕목들을 잠을 매개로 상징적으로 구성하고 있는 듯하다.

1504년 우르비노를 떠나 피렌체로 간 라파엘로는 그곳에서 초상화가이자 성모자상을 잘 그리는 화가로 유명해졌다. 그리고 1508년엔 교황 율리우스 2세의 방을 장식하기 위해 로마로 가서 줄곧 그곳에서 활동했다. 르네상스 시기의 화가이자 건축가였던 조르조 바사리는 그의 저서 『예술가 열전*Le Vite de' più eccellenti pittori, scultori, ed architettori*』에서 라파엘로에 대해 뛰어난 재능뿐만 아니라 우아한 외모와 겸손하고 친절한 성정을 가졌던 화가로 평가하고 있다. 라파엘로의 그런 면이 기이하거나 광기가 있는 다른 예술가들과 다른 점이라고 말한다. 천재 라파엘로가 이룩한 고전주의적인 회화의 규범은 19세기 중반까지 유럽의 아카데미 회화에 커다란 영향을 주었다.

윌리엄 블레이크

〈젊은 시인의 꿈〉

미술사에는 매우 다양한 성격의 작품들이 등장하는데, 유명한 화가들의 작품은 상대적으로 이해하기가 쉽다. 그만큼 작품에 대한 다양한 정보가 넘쳐나기 때문이다. 하지만 유명하면서도 잘 이해하기 어려운 작품도 있다. 예술 작품은 누구나 객관적으로 명료하게 이해할 수 있는 대상이 아니고 예술가 개인의 특수한 감성, 환상, 상상력 등이 함께 녹아 있는 것이기 때문이다. 더욱이 비범한 작품 세계를 보여준 예술가일수록 당대뿐만 아니라 세월이 흐른 후에도 충분히 평가받지 못한 경우가 많다. 영국의 초기 낭만주의 시대에 활동한 윌리엄 블레이크도 그런 예술가들 중의 한 명인데, 그가 창조한 신비롭고 상징적인 분위기의 시와 그림들 때문인 듯하다. 블레이크의 작품 성향은 아마도 유년 시절에 하느님과 천사들의 모습을 보았던 특이한 경험에서 예고되었던 것 같다. 10대부터 시 습작을 하면서 판화를 배웠던 그는 청년이 되어 다른 이들의 책에 들어가는 삽화와 판화를 제작해 생계를 이어갔다. 그리고 자신의 시와 그림들을 동판화로 제작했다. 그의 시는 산업화와 함께 왜곡된 당시의 사회현실을 비판하면서 신과 자연 그리고 인간에 대한 기존의 잘못된 이해를 전복하고 새로운 신화적 세계를 꿈꾼다. 특히 생의 후반에 창작된 시들은 더욱 상징적이고 암시적이다. 블레이크는 만년에 시보다는 주로 동판화, 수채화 등을 제작했는데 〈젊은 시인의 꿈〉도 그의 특성을 잘 보여준다.[그림37]

블레이크는 성경뿐만 아니라 단테와 존 밀턴의 저작에서 커다란 영감을 받았다. 밀턴은 17세기에 쓴 청교도적인 대서사시 『실낙원*Paradise Lost*』과 『복낙

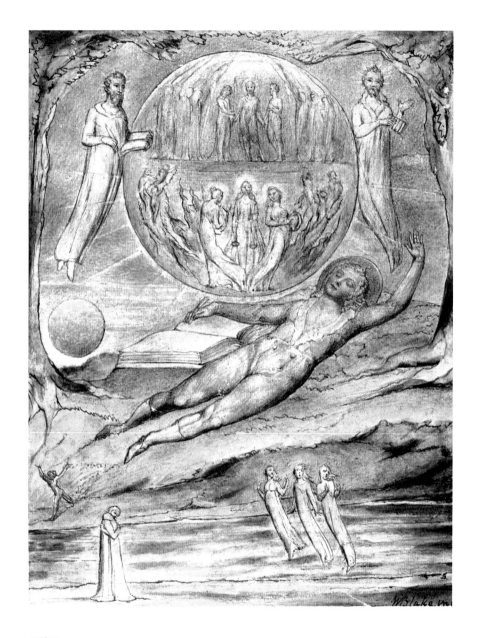

그림37

윌리엄 블레이크, 〈젊은 시인의 꿈〉, 1816-20

원 *Paradise Regained* 』 등으로 유명한데, 그의 초기작 「쾌활한 사람ˈAllegro 」(1631)과 「사색적인 사람ˈI Penseroso 」(1631)은 감각적인 즐거움을 추구하는 인물과 철학적이고 심오한 인물을 대조적으로 다룬 쌍둥이 시다. 이 시는 낮과 밤처럼 상이한 성격의 두 사람을 묘사하는 것 같지만 실은 한 인간의 갈등하는 내면과 변화하는 심리를 병행하여 보여준다. 그중 「쾌활한 사람」은 이른 아침부터 낮, 저녁, 밤으로 이어지는 시간의 흐름을 배경으로 하는데, 노란색 의상을 입은 결혼의 신 하이멘과 밤에 열리는 축제, 여름 저녁 시냇가에서 꿈꾸는 젊은 시인, 존슨과 셰익스피어에 대한 이야기들이 이어진다.

블레이크는 「쾌활한 사람」과 「사색적인 사람」을 각각 6개의 수채화 연작으로 표현하였는데, 〈젊은 시인의 꿈〉은 「쾌활한 사람」의 6번째 작품이다. 아마 밀턴의 시구절들을 토대로 하나의 회화적인 풍경을 떠올린 것으로 추측된다. 시냇가의 나무들 사이에는 후광이 빛나는 젊은 시인이 잠자고 저 멀리 좌측엔 물질계의 태양이 저물고 있다. 화면 위쪽에는 시인이 꿈꾸는 커다란 상상의 태양이 자리하고 있다. 태양의 상단에는 그리스 신화에 나오는 결혼의 신 하이멘이 남녀의 결혼식을 주재하고, 하단에는 뮤즈로 보이는 3명의 여성들이 각자 악기를 들고 움직인다. 이 상상의 태양을 양쪽에서 호위하듯이 서 있는 이들은 영국의 극작가 윌리엄 셰익스피어와 벤 존슨이다. 이런 배치는 시인 밀턴의 환상이 셰익스피어와 존슨의 작품들과 연관성이 있다는 것을 암시하는 듯하다. 왜냐하면 그들의 작품에도 결혼 이야기들이 나오기 때문이다. 누워 있는 시인의 아래쪽 세계에는 달려가는 한 남자와 유령처럼 부유하는 3명의 여성들 그리고 애절하게 포옹하는 남녀의 모습이 나열되어 있다. 하단의 시냇가 풍경은 시인이 꿈꾸고 있는 상단의 아름다운 태양의 세계와는 달리 불안해 보인다. 이 그림에서 가장 흥미로운 점은 젊은 시인과 그가 펼쳐 놓은 책

에 있다. 그 책에는 아직 아무 것도 씌어 있지 않은데, 젊은 시인은 마치 자신이 꿈속에서 본 것을 즉시 글로 옮기려는 듯이 손에 펜을 쥐고 있는 모습이다.

블레이크의 〈젊은 시인의 꿈〉을 이해하기 위해서는 밀턴의 시, 셰익스피어와 존슨의 희곡, 그리고 그리스 신화까지 거슬러 올라가는 지적 편력이 요구된다. 이렇게 상징주의적인 미술은 겉으로 보이는 형상과 색채 너머에 파악하기 힘든 의미들을 품고 있는 경우가 많다. 블레이크의 작품들이 강한 상징성을 보여주는 이유는 그가 남다른 영적인 능력과 사물의 본질을 꿰뚫는 혜안을 가지고 있었기 때문이라고 생각한다. 블레이크의 시 「순수의 전조Auguries of Innocence」는 "한 알의 모래에서 세상을 보고 한 송이 들꽃에서 하늘을 본다. 너의 손바닥에 무한을 쥐고 한 순간에 영원을 담아라"라고 시작한다. 이것은 만물이 하나로 통합되어 있다는 깊은 통찰과 깨달음에 대한 설파다. 이러한 블레이크의 세계관은 불교의 화엄사상과도 상통한다. 통일 신라 시대 의상대사가 80권이나 되는 『화엄경華嚴經』의 요지를 210자로 함축한 「화엄일승법계도華嚴一勝法界圖」라는 게송에는 "하나의 티끌에 온 세상이 들어있고, 찰나의 생각이 무량한 시간"이라는 내용이 나온다. 이렇게 예언자적인 세계를 추구했던 블레이크는 인간의 감각 능력보다 더 많은 걸 감지하고 인식할 수 있다고 믿었다. 그래서인지 그는 1827년 69세의 나이로 죽을 때도 자신이 본 천국에 대해 노래했다고 한다. 블레이크의 작품들은 생전에 특별히 주목 받지 못했다. 다만 1818년 이후 젊은 화가이자 판화가인 존 린넬과 소수의 젊은 예술가들이 그를 추종하기 시작했고, 19세기 중엽에는 라파엘 전파 시인들이 그를 주목했다. 그리고 20세기에 들어서야 영국 문학과 예술사 차원에서 그의 독창적인 예술세계가 인정되었다.

오딜롱 르동

〈칼리반의 잠〉

영국의 시인이자 비평가인 아서 시먼스는 1890년 영국에 프랑스 상징주의를 소개하면서 오딜롱 르동을 '프랑스의 블레이크'라고 언급했다. 이는 영적이고 신비스러운 기운을 뿜어내는 르동의 상징주의적 회화를 앞에 소개한 윌리엄 블레이크의 수준으로 높이 평가했다는 의미일 것이다. 보르도에서 태어난 르동은 초기에 불길한 분위기를 표현하는 판화가 브레댕의 영향을 받았다. 그 때문에 화사하고 밝은 인상주의 회화가 성행하던 시기였음에도 르동은 주로 검은색으로 석판화와 목탄화를 제작했다. 그는 어둡고 기이한 환상의 세계를 시적으로 그려냈는데, 이런 경향은 유년 시절 부모의 사랑과 보호를 제대로 받지 못했던 르동의 고독한 마음이 예술적 상상력으로 드러난 것으로 추측된다. 그리고 르동은 식물학자 아르망 클라보와 다윈의 진화론에도 영향을 받아 자연과 생명체의 신비로움에 눈을 떴는데, 클라보는 르동에게 플로베르와 보들레르 등 상징주의 문학을 소개하기도 했다. 상징주의적인 화풍으로 르동의 명성이 높아지면서 고갱을 추종하던 나비파 화가들은 타히티로 떠난 고갱 대신에 르동을 주목했다. 르동은 검정을 모든 색채의 근원이자 정신적인 색이라고 생각했다. 하지만 1890년대에 들어서면서 자신의 회화를 화려한 색채로 물들이기 시작했고, 수채화, 유화와 더불어 특히 파스텔화에서 뛰어난 재능을 보여주었다.

이렇게 색채가 풍부해진 시기에 제작된 르동의 작품들 중에서 필자의 눈에 띈 그림이 있다. 바로 〈칼리반의 잠〉이다.^{그림38} 르동은 문학, 신화, 종교 등에서

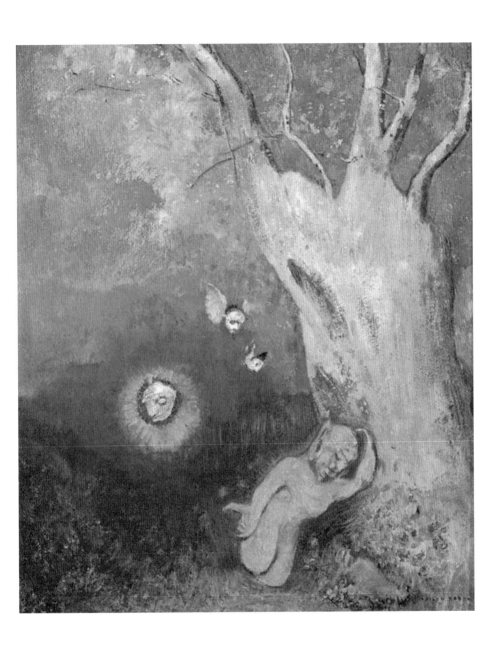

그림38
오딜롱 르동, 〈칼리반의 잠〉, 1895-1900

흥미로운 주제를 발견하고 이를 그림으로 그려냈는데, 이 작품의 이야기 역시 셰익스피어의 희곡 『템페스트The Tempest』가 배경이다. 이때 칼리반은 희곡에 등장하는 괴물을 가리킨다. 어쩌면 르동이 기괴한 생명체에 관심이 많았기 때문에 칼리반의 존재에 흥미를 느꼈을지도 모르겠다. 1611년 셰익스피어가 은퇴할 무렵에 마지막으로 쓴 희곡 『템페스트』는 배신과 복수, 사랑과 용서가 교차되는 줄거리로 구성되어 있다. 동생 안토니오에게 속은 밀라노 대공 프로스페로와 어린 딸 미란다는 망망대해에 버려졌다가 악의 마녀 시코랙스가 살았던 무인도에 상륙한다. 그곳엔 시코랙스가 낳은 기형적인 괴물 칼리반이 살고 있고, 시코랙스가 소나무 속에 가두어 놓은 공기의 정령 에어리얼도 있다. 프로스페로는 에어리얼을 소나무에서 꺼내주고 짐승 같은 칼리반을 하인으로 부린다. 어느 날 프로스페로는 동생의 일행이 배를 타고 근처를 지나가고 있다는 것을 알고 마술로 폭풍우를 일으켜 배를 난파시킨다. 마침내 프로스페로는 동생을 용서해주고 자신의 마술 책을 바다에 버리는 것으로 이야기는 끝난다. 『템페스트』의 3막 2장에는 칼리반이 안토니오의 일행 중 한 명에게 섬에 대해 설명하는 대목이 나온다.

"무서울 것 없어요. 이 섬은 별별 소리와 노래와 달콤한 공기에 싸여 있으며, 이것들은 오직 기쁨을 줄 뿐 해롭지 않습니다. 때로는 각종 악기의 소리가 귀를 울리며, 또 때로는 자장가가 있어 긴 잠에서 깨어나도 또 잠들게 됩니다. 꿈속에서는 구름이 걷혀서 금시라도 각종 보물이 내게 쏟아질 듯합니다. 그러나 잠에서 깨어나면 다시 꿈나라로 들어가고 싶어서 몸부림친답니다."

르동은 이 장면을 그림으로 표현했다. 칼리반은 거대한 나무에 기대어 잠들어 있고, 빛을 발산하는 에어리얼과 또 다른 정령들은 공중에 떠다니며 이를 지켜보고 있다. 마치 칼리반의 꿈에 정령들이 나타난 것처럼 보인다. 『템페스

트』에서는 칼리반이 반인반어로 묘사되었지만, 르동은 칼리반을 자신의 상상력으로 재창조한 듯하다. 그림 속 정령들의 모습도 평소 르동이 즐겨 그리던 두상들과 형태가 비슷하다. 여기에서 칼리반이 인간의 동물적이고 육체적인 면을 상징한다면, 에어리얼은 정신적인 면을 상징하는 것으로 풀이될 수 있다. 르동은 이렇게 인간의 양면성을 암시하는 칼리반과 에어리얼을 함께 등장시켜서 환상적인 세계를 창조했다.

프란츠 마르크

⟨꿈⟩

상징이라고 하면 주로 어떤 의미를 담은 형태를 떠올리지만, 의미 있는 형태와 더불어 색채가 불러일으키는 다양한 느낌도 무시할 수 없다. 이렇게 색채의 상징적 의미를 강조한 대표적인 화가가 프란츠 마르크다. 남부 독일의 중심지인 뮌헨에서 태어난 그는 청소년기를 거치면서 종교와 문학에 관심을 보여 목사 또는 교사가 될 생각을 하였다. 하지만 군대를 마친 후 스무 살 무렵에 그림으로 관심을 돌렸고 아버지처럼 화가가 되기로 결심했다. 마르크는 1903년에 파리를 여행하면서 인상파 화가들의 그림을 보고 감명을 받은 후 보수적인 뮌헨 순수미술 아카데미를 그만두고 작업실에서 혼자 그림을 그렸다. 마르크에게 색채가 중요하게 다가온 계기는 1907년 두 번째로 파리를 방문했던 때였다. 이때 마르크는 고흐의 정열적인 색채에 충격을 받았다. 그 충격은 마르크의 무의식 속에 잠재되어 있다가 1910년 동료 화가 아우구스트 마케를 만나면서 결정적으로 분출되었다. 마케는 마르크에게 색채의 성질과 힘에 대해 일깨워 주었다. 마르크와 마케는 1912년 파리에서 로베르 들로네를 만났는데, 들로네 역시 입체파와 미래파의 특성을 흡수한 후 독자적인 화풍으로 색채가 주는 역동성을 강조한 화가였다. 이 시기에 프란츠 마르크에게 영향을 준 또 다른 인물은 최초의 추상회화를 선보인 바실리 칸딘스키였다. 1911년 1월 칸딘스키를 만난 마르크는 그의 권유로 뮌헨 신예술가협회에 가입해서 활동했다. 그러나 1911년 후반에 칸딘스키와 마르크는 신예술가협회를 탈퇴한 후 따로 '청기사'라는 미술그룹을 결성했다. 그들이 그룹 이름으로 내세운 청

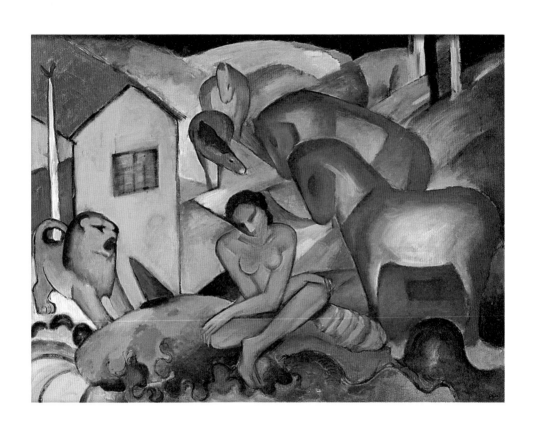

그림39

프란츠 마르크,
〈꿈〉, 1912

기사는 '말을 탄 푸른 기사'라는 의미로 마르크가 좋아하는 말과 칸딘스키가 좋아하는 기사 모티프에 두 사람 모두 선호하는 청색이 합쳐진 결과였다. 그들은 전시회 외에도 1912년에 『청기사』 연감을 발행하여 자신들의 작품과 세계 각지의 미술을 소개하였다. 청기사 그룹은 드레스덴을 중심으로 1905년에 결성된 다리파와 함께 독일 표현주의 미술을 대표하게 되었다. 표현주의자들은 대체로 작가의 감정과 정서를 표현하고 전달하기 위해 주관적인 색채와 구성 그리고 형태의 왜곡을 추구했는데 이는 20세기 현대미술에 광범위한 영향을 미쳤다.

고흐, 들로네, 마케, 칸딘스키, 미래파 등의 영향을 받은 프란츠 마르크는 1912년경에 이미 개성이 넘치는 화풍을 성취했다. 그가 자주 그린 동물들은 마르크의 작품 세계를 대표하는 독특한 주제로 자리잡았다. 1909년부터 뮌헨 남쪽의 시골 진델스도르프에 살기 시작한 마르크는 동물들을 신성하고 순결한 존재로 생각하고 깊은 감성으로 관찰했다. 그는 사실적인 자연의 묘사에서 벗어나 동물들의 신비스러운 내적 참모습을 리듬이 있는 형태와 강렬한 색채로 형상화하려고 노력하였다. 진델스도르프에서 제작된 작품들 중에서 〈꿈〉은 마르크가 추구한 철학이 고스란히 담겨 있는 그림이다.^{그림39} 산속의 어느 집 앞에 나체의 여인이 가부좌를 틀고 잠에 빠져 있다. 여인의 주변엔 동물들이 모여든다. 어쩌면 여인이 동물 꿈을 꾸는지도 모르겠다. 화면 오른쪽엔 마르크의 그림에 자주 등장하는 푸른 말 두 마리가 서 있고, 왼쪽엔 사자 한 마리가 무언가 말하려는 듯 입을 크게 벌린다. 그리고 원경엔 붉은 말 두 마리가 한가롭게 놀고 있다. 배경의 하늘이 컴컴하게 어두운 것으로 보아 이곳은 낮이 아니고 밤인 것 같다. 하지만 밤이라고 보기엔 모든 사물들이 밝고 뚜렷하게 보인다. 물론 이것은 꿈속의 풍경이므로 합리적으로 설명되기 힘들다. 고갱이

타히티에서 그린 원시적인 세계를 연상시키는 이 그림은 시적이면서도 상징적이다. 왼쪽에 서 있는 노란 집은 인간들이 살아가는 세계를 상징화한 것으로 보인다. 그리고 인간의 집에서 벗어나 순수하게 벌거벗은 자연의 상태로 돌아간 이 여성은 아마도 인간의 세계와 동물의 세계 사이를 매개하고 조화시키는 상징적 존재일 가능성이 높다. 영성이 흐르는 푸른 말들은 여인과 함께 잠을 자고 있는 듯한데, 마치 여인을 굽어보며 경건하게 묵상하는 것처럼 보이기도 한다. 마르크의 회화 언어에서 파랑은 정신, 영혼, 남성, 지식을 상징하고, 노랑은 태양, 여성, 다정다감, 관능을 상징한다. 그리고 빨강은 거친 자연의 힘이자 대지의 색을 상징한다. 마르크는 이렇게 색채들을 상징적인 의미로 사용하면서 인간과 자연이 조화를 이루는 목가적인 낙원을 풍부한 서정성과 환상성으로 그려냈다.

마르크는 〈꿈〉을 완성한 직후 칸딘스키에게 선물했다. 그러자 이에 대한 답례로 칸딘스키도 마르크에게 자신의 그림 〈즉흥12〉를 주었다. 1914년 1차 대전이 발발하자 마르크는 자원입대하여 전쟁터로 갔고, 칸딘스키는 러시아로 돌아갔다. 그들이 떠난 시기에 청기사 그룹의 화가이자 칸딘스키의 애인이었던 가브리엘레 뮌터가 마르크의 〈꿈〉을 보관했다. 마르크는 1916년 3월 4일 프랑스 베르됭 전투에서 사망하고 말았다. 만약 청년 마르크가 전쟁터에서 죽지 않고 살아남아 계속 그림을 그렸다면 어땠을까? 점점 추상성이 강해지던 작품의 흐름으로 보았을 때, 노년의 마르크는 매우 낭만적이고 초월적인 회화를 보여주지 않았을까?

미지의
세계

앙리 루소
〈잠자는 집시 여인〉

아무도 모르는 그곳에 어둠이 내려앉는다. 밤하늘이 어두운 비취색으로 물들자 하얀 보름달이 떠오르고 별들은 조용히 반짝인다. 그 하늘 아래로 잔잔히 흐르는 강과 메마른 모래 언덕들이 펼쳐져 있다. 커다란 갈기를 가진 사자 한 마리가 어슬렁거리며 언덕을 배회하다가 누워 있는 나그네를 발견한다. 무지개 색깔의 옷을 입은 그는 오른손에 지팡이를 쥔 채 노곤히 잠들어 있다. 맨발의 나그네 옆에 놓인 것은 6개의 현이 달린 만돌린과 기다란 물병뿐이다. 장미색 두건으로 둘러싸인 검은 얼굴은 꿈을 꾸는지 엷은 미소를 짓고 있다. 사자는 살며시 나그네의 어깨 쪽으로 접근하여 무심히 그의 옆모습을 바라본다.

시간이 멈춘 듯한 이 신비로운 광경은 무엇일까? 사막을 지나가는 집시 여인의 꿈길에 사자가 나타난 것일까? 아니면 투명한 달빛과 침묵의 강 그리고 발자국 없는 사막이 만들어낸 신기루일까? 깊이를 알 수 없는 무의식의 풍경 같은 이 시적인 그림 앞에서 사람들은 언어를 망각하게 된다. 심리학자 카를 융은 "꿈은 영혼의 가장 깊고 비밀스러운 곳에 숨어 있는 작은 문"이라고 말했다. 어쩌면 이 그림을 그린 화가는 그 작은 문을 열고 하나의 풍경을 보았을지도 모른다.

이 기묘한 그림은 앙리 루소가 1897년에 그린 〈잠자는 집시 여인〉이다.[그림40] 이 그림을 완성하고 나서 루소는 자신의 고향인 라발 시의 시장에게 편지를 썼다. 그는 자신을 스승 없이 독학으로 배운 화가라고 소개하며 고향 도시에서 〈잠자는 집시 여인〉을 구입하여 소장해주었으면 좋겠다고 부탁했다. 루소

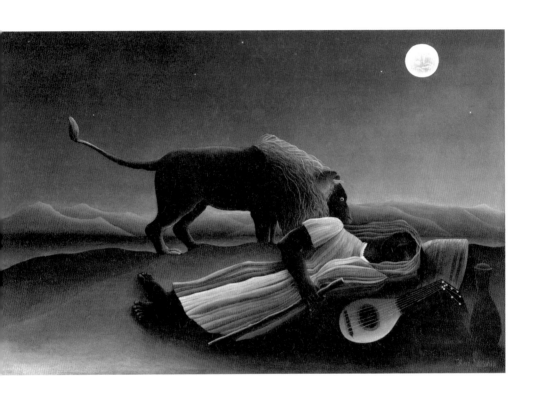

그림40

앙리 루소,
〈잠자는 집시 여인〉, 1897

는 시장의 호의를 기대하며 자신의 소박한 희망을 피력했으나 작품의 구입은 이루어지지 않았다. 그 후 1897년 이 작품은 전시회에 출품되었는데 전시장에서 사라지고 말았다. 다행히 도난당한 작품은 13년 후에 어느 미술 애호가에게 재발견되었으나 많이 훼손된 상태였다. 그래서 화상 칸바일러가 이 작품을 사들여 복원했고, 마침내 1939년에 뉴욕 현대미술관이 이 그림을 구입해 소장하게 되었다.

앙리 루소는 27살 즈음에 세관원이 되었다. 그가 어떻게 그림을 그리기 시작했는지 불분명하지만 파리 근교에서 약 22년 동안 세관원으로 일하면서도 아틀리에를 장만해 계속 그림을 그렸다. 그리고 퇴직을 하고 나서 본격적으로 작업에 매진하였다. 그는 원시 열대 우림, 파리 시내와 근교 풍경, 주변 인물들의 초상화 등을 그렸고 〈잠자는 집시 여인〉처럼 우화적인 그림들도 여럿 남겼다. 앙리 루소의 작품들을 보면 이국적인 원시성과 초현실적인 환상성이 넘쳐 난다. 여기서 재미있는 점은 정작 그가 파리를 떠나 멀리 여행을 가본 적이 전혀 없음에도 그런 그림들을 그렸다는 것이다. 그는 주변인들에게 자신이 멕시코 전쟁에 참여했을 때 열대 우림을 보았다고 말을 하곤 했는데 이는 사실이 아니었다. 그는 파리의 식물원에 자주 갔었고 백화점 홍보 책자나 동식물 도감을 참고하여 그림을 그렸다. 그리고 1889년에 개최된 파리 만국박람회에서도 많은 영향을 받았다. 여기에서 아프리카와 동방 문화가 소개되었기 때문이다. 19세기에 들어와 유럽에서는 제국주의 식민 활동과 더불어 이국에 대한 동경과 취미가 고조되는 분위기였다.

앙리 루소의 그림들은 소박하게 그려졌지만 독특한 매력을 발산한다. 그래서 그에 대한 평가도 상당히 엇갈렸다. 하지만 그가 말년에 이르렀을 때 피카소와 아폴리네르 등 당시 젊은 예술가들은 그를 인정하고 존경했다.

르네 마그리트

〈무모하게 자는 사람〉

초현실주의로 분류되는 르네 마그리트의 작품에는 낯설고 신비로운 이미지들이 가득하다. 그렇지만 마그리트의 작품 이미지들은 상업 광고와 디자인 쪽에서 심심치 않게 이용되어서 대중들에게 쉽게 받아들여지는 편이다. 그만큼 마그리트의 작품이 풍기는 매력은 강렬하다. 특별히 그는 낯익은 사물을 전혀 예상치 못한 낯선 상황에 재배치하는 '데페이즈망' 기법을 즐겨 이용하였는데, 이런 기법을 이용한 작품들은 사람들의 상식과 고정관념에 혼란을 야기시키면서도 상상력과 사고를 자유롭게 만들어주기에 충분했다. 데페이즈망 기법은 초현실주의자들이 추앙하던 로트레아몽 백작의 시집 『말도로르의 노래 *Les Chants de Maldoror*』(1869)에서 그 원류를 찾아볼 수 있다. 그리고 회화에서 이런 분위기를 먼저 보여준 화가는 키리코였다. 그는 1917년 이탈리아에서 형이상학적 회화를 주창하여 1920년대의 초현실주의자들에게 엄청난 영감을 불어넣어주었다. 마그리트가 벨기에에서 본격적으로 작품 활동을 시작한 1920년대 중반에는 키리코의 영향을 많이 받았는데, 키리코의 시적인 그림을 접하고 감동하여 눈물을 흘렸을 정도였다. 그 후 1927년에 파리로 건너간 마그리트는 앙드레 브르통, 폴 엘뤼아르 등 초현실주의자들과 교류하였다.

이 시기에 마그리트가 영향을 받았던 또 다른 화가는 초현실주의자 막스 에른스트였다. 마그리트는 에른스트가 1925년에 발명한 프로타주 기법에 관심을 가졌다. 이 기법은 널빤지나 나뭇잎처럼 요철이 있는 사물의 표면에 종이를 대고 연필이나 파스텔 같은 것으로 문지르면 사물의 무늬가 종이에 그대로

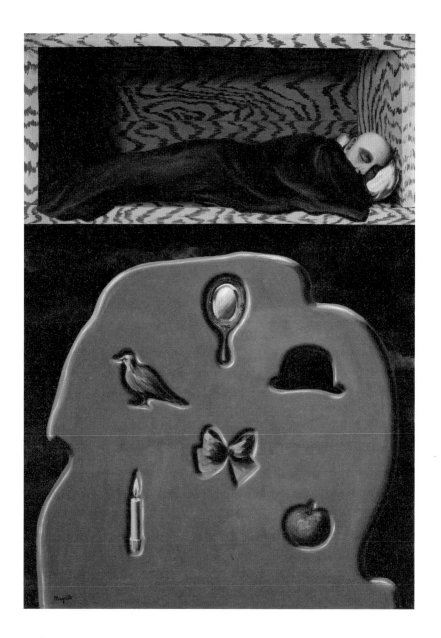

그림41
르네 마그리트, 〈무모하게 자는 사람〉, 1927

베껴지는 것을 말한다. 에른스트는 이런 프로타주 기법을 다양하게 선보였는데 특히 나뭇결을 살린 작품 〈나뭇잎의 습성〉(1925)이 유명하다. 마그리트는 처음에 프로타주처럼 재료나 기법만으로 화가가 의도한 바를 표현하기 어렵다고 생각했다. 하지만 브뤼셀의 한 술집에서 문의 표면이 매우 신비스럽게 느껴지는 순간을 경험한 후엔 그림 속에 목재의 결을 그리기 시작했다. 이 시기에 제작한 작품들 중에 〈무모하게 자는 사람〉이 있다.^{그림41}

이 그림의 상단엔 마호가니처럼 목재의 결이 두드러진 상자가 있다. 관처럼 생긴 그 상자 속엔 머리카락이 없는 남자가 이불을 덮고 자고 있다. 그림의 하단에는 어둠을 배경으로 부조처럼 두께가 있는 판이 있는데, 거기에 거울, 모자, 새, 리본, 촛불, 사과가 박혀 있다. 왜 남자는 이렇게 특이한 곳에서 자고 있는 것일까? 하단에 암호처럼 나열된 사물들은 무엇을 의미하는 것일까? 의문이 꼬리에 꼬리를 문다. 다만 이 그림이 잠자는 남자의 꿈이나 무의식을 연상하게 만든다는 건 분명하다. 남자가 잠에 빠지면서 서서히 무의식의 풍경이 열리는 것이다. 무의식 속에 존재하는 사물들은 마치 꿈의 재료처럼 보인다. 모종의 꿈이 시작되길 기다리는 듯한데 꿈속에서 그들의 역할이 무엇인지는 아직 모르는 것 같다. 이 그림에서 목재의 결은 하단에 보이는 꿈과 무의식의 세계와 대비된 물리적인 현실 세계를 강조하는 것처럼 보인다. 그러면서도 흡사 파동처럼 잠자는 남자의 공간을 휘감고 있다. 이렇게 목재의 결이 주는 이중적인 느낌이 수수께끼 같은 신비성을 더욱 증폭시키는 듯하다.

마그리트는 1930년까지 프랑스에 머물렀다. 그는 프랑스에서 활동하면서 초현실주의의 영향을 많이 받았지만 초현실주의자들에겐 항상 이질감을 느꼈다. 당시 초현실주의자들은 대체로 적극적으로 행동하는 무정부주의 또는 극좌파 성향이었기 때문에 정치적인 활동이나 단체에 가입하는 걸 싫어했던 마

그리트로서는 그들과 일정한 거리를 유지할 수밖에 없었다. 게다가 마그리트는 초현실주의자들의 작업 방식이 너무 인위적이라며 비판적인 태도를 취하기도 했다. 이러한 초현실주의자들과의 간극은 1930년에 마침내 종교 문제로 표면화되었다. 어느 날 마그리트의 부인 조르제트가 십자가 목걸이를 하고 회합에 참석하자 앙드레 브르통이 비난한 것이다. 이를 계기로 마그리트는 그들과 결별했고, 즉시 벨기에로 돌아와 파리의 초현실주의를 생각나게 하는 물건들을 모조리 불태워버렸다.

이후 마그리트는 초현실주의자들과 거리를 두고 자신의 길을 계속 걸어갔다. 조용히 작업에만 매진하는 비주류의 삶이었다. 그는 어느 누구도 상상하지 못했던 방식으로 회화를 통해 생각하는 작업을 이어갔다. 그리고 그의 작품들은 철학적 탐구의 대상이 되었다. 대표적으로 철학자 미셸 푸코는 저서 『이것은 파이프가 아니다*Ceci n'est pas une pipe*』에서 마그리트의 작품 〈이미지의 배반〉을 이용해 이미지와 말의 관계를 연구했다.

살바도르 달리

〈잠〉, 〈잠에서 깨어나기 전에 석류 주위를 날아다니는 벌 때문에 꾼 꿈〉

마그리트와 더불어 초현실주의를 대표하는 예술가로 살바도르 달리를 언급하지 않을 수 없다. 이 두 사람의 성격은 매우 대조적인데, 마그리트가 내성적이고 조용한 사람이었다면, 달리는 괴짜로 불릴 만큼 자기표현이 강하고 자신을 알리는 데 적극적인 사람이었다. 가늘게 말아 올린 독특한 수염과 광기 어린 눈빛 그리고 기이한 행동들만 봐서는 그를 정신이 이상한 예술가라고 생각할 수도 있다. 하지만 그는 지속적으로 자신의 예술세계에 대해 글을 쓸 정도로 이지적인 면도 가지고 있었다. 달리는 전략적으로 정신착란과도 같은 파격적인 활동들을 통해 세간의 주목을 받으려고 노력한 것 같다.

스페인 카탈루냐 출신인 달리는 초기에 당대를 풍미했던 입체파, 형이상학적 회화 등 여러 미술양식을 섭렵하며 새로운 길을 모색했다. 그러다가 1929년부터 초현실주의 운동에 가담하게 되었다. 초현실주의자들은 프로이트의 정신분석에 영향을 받았으며, 영감의 원천으로서 무의식에 관심이 많았다. 이들은 인간에게 잠재되어 있는 광활한 무의식의 대륙을 발견한 프로이트를 통해 무의식의 세계가 상상력의 보고임을 깨달았다. 그래서 주로 무념무상의 상태에서 무의식적인 이미지를 그려내는 자동기술법을 이용하거나 무의식이 드러나는 장으로서 꿈 이야기를 표현하는 작업에 경도되었다. 평소 정신분석에 관한 글들을 탐독했던 달리도 무의식에 내재된 성애, 죽음, 공포와 같은 주제들을 다루었다. 그는 이런 주제들을 사실주의 회화와 조각, 일상의 오브제, 사진, 영화 등을 이용하여 매우 몽상적으로 표현하였다.

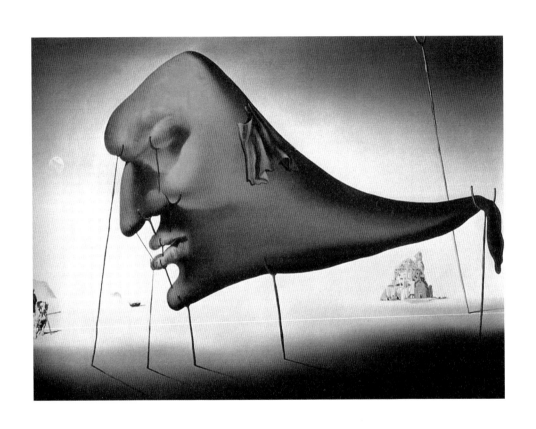

그림42

살바도르 달리,
〈잠〉, 1937

스스로를 20세기 초현실주의의 대표 화가로 자부했던 달리는 그에 걸맞는 유명한 작품들을 남겼다. 예를 들면 치즈처럼 늘어진 시계들이 등장하는 〈기억의 고집〉과 커다란 두상이 잠들어 있는 〈잠〉은 대중들에게 무의식의 세계를 상상하게 만드는 강력한 이미지로 자리잡았다. 그중에서도 〈잠〉은 이 책의 주제와 관련하여 살펴볼 만한 그림이다.그림42 〈잠〉에서는 푸른 하늘을 배경으로 땅인지 바다인지 분간이 안 되는 장소에 사람의 머리가 떠 있다. 시간과 공간이 모호하게 보이는 이러한 배경 처리는 이브 탕기의 영향으로 보인다. 잠자는 두상은 마치 바람 빠진 풍선처럼 축 늘어져 있어서 가느다란 버팀목들이 겨우 떠받치고 있다. 팽팽한 긴장감으로 유지되는 이성의 세계가 아니라 느슨한 무의식의 풍경을 잘 비유하고 있다. 약하게 보이는 버팀목들이 쓰러지면 잠자는 두상은 현실로 떨어질 것만 같다. 커다란 두상에 비해 왼쪽의 개와 오른쪽의 성은 아주 작게 그려져 있다. 이런 크기의 대조 때문에 공간의 원근은 매우 깊게 느껴진다. 1930년대 중반부터 달리는 초현실주의자들과의 교류를 멀리하기 시작했다. 하지만 1937년에 제작된 〈잠〉은 그가 초현실주의의 대표적인 주제인 꿈과 무의식의 세계에 깊숙이 도달했다는 것을 보여준다.

꿈과 무의식의 속성을 잘 드러낸 달리의 그림으로는 〈잠에서 깨어나기 전에 석류 주위를 날아다니는 벌 때문에 꾼 꿈〉도 주목할 만하다.그림43 이 그림에서는 나체로 잠든 여성이 대륙처럼 보이는 땅 위에 떠 있다. 저 멀리 바다 한가운데엔 섬이 하나 보이고, 그 왼쪽 옆으로 섬보다 큰 둥근 석류가 공중에 떠 있다. 석류에선 물고기가 튀어 나오고 또 이어서 호랑이들이 튀어나와 잠자는 여인을 향해 사납게 달려든다. 게다가 우측 상단엔 길고 앙상한 다리를 가진 코끼리가 성큼성큼 바다를 건넌다. 잠든 여인의 앞에는 작은 벌과 석류가 떠돌고 있는데, 제목에서 암시하듯이 윙윙거리는 벌의 소리를 시작으로 온갖 동

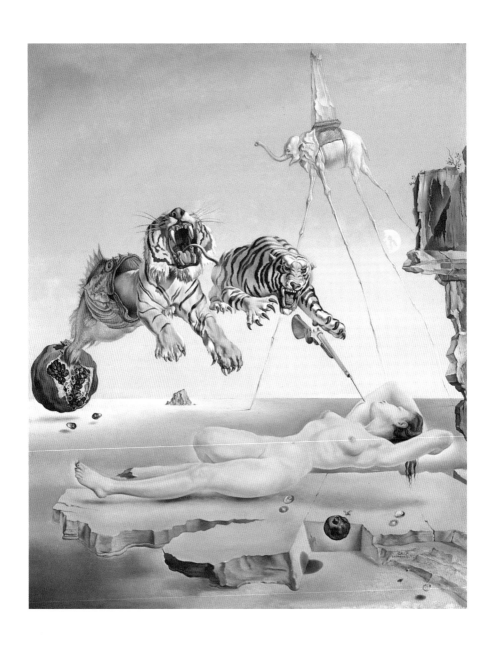

그림43
살바도르 달리, 〈잠에서 깨어나기 전에 석류 주위를 날아다니는 벌 때문에 꾼 꿈〉, 1944

식물들이 자유 연상처럼 등장하며 장대한 꿈의 드라마가 펼쳐지고 있는 것이다. 모든 사물들이 이성과 논리의 접근으로는 이해하기 힘들게 뒤섞이고 부유하고 있다. 이는 여인의 무의식에 억눌려 있던 다양한 이미지들이 꿈을 통해 폭발하듯 출현하는 모양새다.

달리는 1930년대에 망상처럼 동시에 몇 가지 이미지가 연상되도록 형상화하는 편집증적 비평 방식을 선호했고, 이어서 초현실주의가 아닌 고전미술과 신비주의에도 관심을 가졌다. 그리고 2차 대전 후부터는 최신의 여러 미술 경향들을 흡수해 다양한 작업들을 선보였는데, 특히 2차 대전 말에 일본에 투하된 원자폭탄의 위력을 보고 물리학에 대한 관심사를 작품으로 표현하기도 했다. 말년까지도 달리의 실험은 계속되었던 것이다. 하지만 달리의 작품 세계는 역시 초현실주의에 깊게 뿌리박고 있다고 생각한다.

일상의
잠

휴식 같은
예술을
선사하다

달콤한
낮잠

요하네스 베르메르 <잠이 든 여인>

존 싱어 사전트 <버드나무 아래 배 안에서 잠든 두 여인>

빈센트 반 고흐 <낮잠>

장 프랑수아 밀레 <잠자는 농부들(정오의 휴식)>

폴 고갱 <잠자는 아이>

앙리 마티스 <시에스타, 니스>

앙리 마티스 <꿈>

요하네스 베르메르

〈잠이 든 여인〉

역사 속에 오랜 시간 잠들어 있던 화가가 갑자기 역사의 호출을 받아 깨어나는 경우가 있다. 그 대표적인 화가가 요하네스 베르메르다. 그의 작품들은 약 200년 동안 주목받지 못한 채 묻혀 있었는데 1866년에 테오필 토레라는 프랑스 미술평론가에 의해 극적으로 재조명받기 시작했다. 인상파가 대두되던 시기에 베르메르가 다시 주목을 받은 것은 문화적, 미술사적인 연관성에 원인이 있다. 주로 대중들의 일상을 화폭에 담았던 19세기 인상파처럼 베르메르가 활동했던 17세기의 네덜란드 회화도 시민들의 생활상을 다루었기 때문이다.

　오랫동안 스페인의 지배를 받았던 네덜란드는 17세기 초에 독립을 성취했다. 독립전쟁으로 인해 왕족이나 귀족이 통치하지 않았던 네덜란드는 상대적으로 시민계층의 사회적인 역할이 컸다. 종교적으로는 스페인이 강요하던 가톨릭 대신 성상 장식을 금기시한 개신교가 국교로 자리잡았다. 그래서 네덜란드에는 유럽의 다른 나라들처럼 미술 후원자나 구매자 노릇을 하는 귀족과 교회가 없었다. 그 대신 독립 후 경제발전의 주역이 된 유복한 시민들이 미술의 새로운 수요층이 되었다. 미술에 대한 이들의 관심과 요구사항은 기존의 귀족과 교회와는 많이 달랐다. 그때까지 화가들이 주로 그렸던 것은 종교와 신화 그리고 역사적인 이야기를 주제로 한 대형 작품들이었다. 하지만 네덜란드의 시민계층이 원하는 것은 자신들의 일상생활과 밀접한 풍경화, 초상화, 정물화 등이었고 가정집의 실내장식에 적합한 작은 그림들이었다.

　이런 시대적 흐름은 17세기 네덜란드 회화의 전성기를 만들었고 그 속에서

빛났던 화가가 베르메르였다. 네덜란드의 작은 도시 델프트에서 활동한 베르메르도 초기에는 이전 시대의 화가들처럼 이야기가 있는 그림을 그렸다. 하지만 몇 년 지나지 않아 새로운 사회적 분위기에 걸맞으면서도 개성 있는 풍속화 양식을 구축했는데, 그것이 바로 우리에게 잘 알려진 여성이 등장하는 실내 풍속화다. 그중에서도 1656-57년경에 그린 〈잠이 든 여인〉은 그의 초기작품이다.^{그림44} 이 작품은 베르메르가 신화나 종교적 이야기가 아닌 일상의 모습을 다루기 시작했다는 점에서 중요하다. 그림의 공간구성은 아직 미흡하지만 정물처럼 잠든 여인과 주변의 은은한 빛이 어우러져 고즈넉한 실내의 분위기를 잘 그려내고 있다. 원근법을 적용시켜 그린 다른 작품들과 달리 이 그림에서는 화면 앞부분의 탁자가 주변보다 약간 높은 시점으로 그려져 있어 불안정한 느낌을 준다. 탁자 위에는 유리병이 넘어져 있고 팔꿈치를 괸 채 잠든 여인의 뒤쪽 벽에는 묘한 그림이 걸려 있다. 어둠 속에 어렴풋이 보이는 그림 속 형태들은 사랑의 신 큐피드의 일부와 나태를 의미하는 가면이라고 한다. 그리고 X선 조사를 해본 결과 문에는 원래 개가 그려져 있었고 문 뒤의 방에는 한 남성이 그려져 있었다고 한다. 이런 사실들을 알고 그림을 다시 보면 〈잠이 든 여인〉은 단지 어느 날 오후 한가롭게 낮잠에 빠져 있는 여성을 그린 것이 아닐 수도 있겠다는 생각이 든다. 어쩌면 베르메르는 실연을 당한 후 술에 취해 잠든 여성의 이야기를 그리려다가 남자와 개를 지우고 벽에 걸린 그림을 이용해 여인의 사연을 간접적으로 암시하려고 했는지도 모른다. 어쨌든 탁자 위에 놓인 정물과 곁에 앉은 여인 그리고 실내의 빛 같은 일상의 풍경은 베르메르 이후 많은 화가들이 선호하는 소재가 되었다. 예를 들면 단일한 원근법을 무시하고 여러 시점에서 그려진 세잔의 정물화와 호퍼의 자판기 커피를 마시는 고독한 여인, 그리고 마티스가 즐겨 그린 꽃과 함께 있는 여인들이 있다.

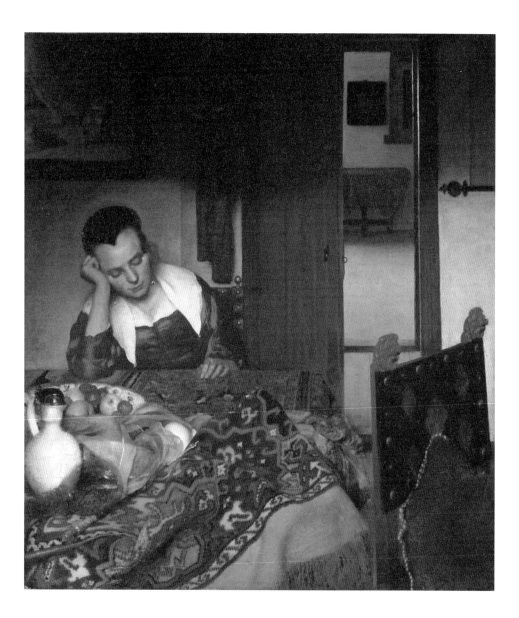

<u>그림44</u>
요하네스 베르메르, 〈잠이 든 여인〉, 1656-57

존 싱어 사전트

〈버드나무 아래 배 안에서 잠든 두 여인〉

여기 재미있는 그림이 한 점 있다. 잎이 무성한 호숫가의 버드나무 아래 배 한 척이 떠 있고 배 안에는 두 여인이 늘어지게 잠을 자고 있다. 햇빛 좋은 여름날 오후에 뱃놀이를 하다가 살랑거리는 바람과 배의 흔들림 속에서 깜빡 잠이 든 모양이다. 오른쪽에 차양이 큰 모자를 쓴 여인은 팔베개를 한 채 왼팔을 완전히 벌리고 잠에 빠져 있다. 그리고 왼쪽 여인은 오른쪽 여인에게 안기듯이 옆으로 누워 자고 있다. 그런데 이 그림의 시점을 보면 두 여인이 자는 모습을 누군가 버드나무 뒤에서 슬며시 지켜보는 것처럼 느껴진다. 어쩌면 이 여인들은 인적이 드문 한적한 곳에서 밀회를 즐기다가 달콤한 잠에 빠졌을지도 모른다. 이 그림의 제목은 〈버드나무 아래 배 안에서 잠든 두 여인〉[그림45]인데 종종 〈버드나무 아래 배 안에서 잠든 숙녀와 어린이〉로 소개되었다고 한다. 그런데 왼쪽 여인을 어린이로 보기에는 다소 무리가 있다. 어쩌면 제목에서 그들의 관계를 은근히 암시한 것은 아닐까?

 이 그림을 그린 화가는 존 싱어 사전트로, 사실주의와 인상주의를 결합시킨 세련된 화풍을 구사했던 미국인 화가다. 그는 이탈리아 피렌체에서 태어났고, 청년기인 1874년에 파리의 에콜 드 보자르에 들어가 사실주의 화풍을 배웠다. 또 모네가 사는 지베르니에 몇 년 동안 방문하여 당대의 인상주의 화풍도 흡수했다. 1884년엔 초상화 〈마담 X〉를 《살롱전》에 출품했다가 외설적인 작품이라는 비난을 받았고, 그에 실망한 나머지 다음 해에 파리를 떠나 런던으로 가버렸다. 하지만 그는 런던에서 오히려 초상화가로서 인기를 누리게 되었으며,

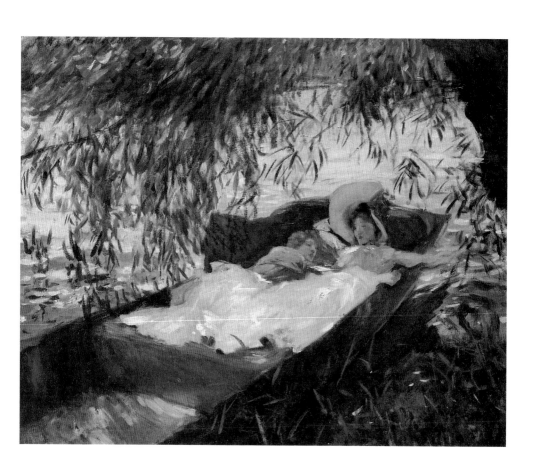

<u>그림45</u>

존 싱어 사전트,
〈버드나무 아래 배 안에서 잠든 두 여인〉, 1887

영국 인상주의 발전에 중심적인 역할을 했다. 그리고 1888년에 보스턴에서 개최한 개인전 등으로 미국에서도 인정받으며 말년까지 활동했다. 사전트는 이렇게 여러 나라의 다양한 문화와 예술을 흡수하고 체험했기 때문에 세계시민으로서 열린 의식을 가지고 있었으며, 화풍에서도 사실주의와 인상주의가 적절히 절충된 양식을 구축했다. 1887년에 제작된 〈버드나무 아래 배 안에서 잠든 두 여인〉은 사전트의 인상주의 화풍을 잘 보여준다. 감각적인 빛 처리와 활달한 붓 터치가 공간의 안정적인 묘사와 잘 어우러져 생동감 있는 장면이 연출되고 있다.

사전트의 세련된 필치가 느껴지는 이 그림에 필자가 관심을 갖게 된 것은 다름 아닌 당시의 사회 분위기가 생생하게 느껴졌기 때문이었다. 여성들이 야외에서 이렇게 당당하게 낮잠을 즐기는 모습은 어떤 문화적인 배경이 형성되었기 때문에 가능했을 것이다. 이 그림의 제작시기가 1887년이므로 사전트가 영국에 머무르는 동안 그림을 그렸을 가능성이 높다. 그렇다면 이 그림은 영국의 대번영기인 빅토리아 시대의 여유로운 분위기가 반영된 것으로 볼 수도 있다. 빅토리아 시대는 빅토리아 여왕이 통치하던 1837년부터 1901년까지를 가리키는 말로써 대영제국이 제국주의를 통해 세계 곳곳에 식민지를 경영하면서 '해가 지지 않는 나라'로 불리던 때이다. 이 시기에 영국의 산업과 경제 그리고 민주주의가 발전하면서 중산층들은 풍족한 생활을 누릴 수 있었다. 그리고 19세기에 유럽 대부분의 나라에 철도가 설치되면서 교외로 나들이 가는 사람들이 많아졌다. 이런 분위기 속에서 인상파 화가들은 야외에서 여가활동을 즐기는 사람들을 그림의 대상으로 삼았다. 신화, 종교, 역사 등을 주제로 그렸던 구세대의 화가들과 달리 주로 대중들의 일상적인 모습을 화폭에 담았던 것이다. 도심의 카페에서 시간을 보내는 이들뿐만 아니라 공원을 산책하거

나 유원지에서 뱃놀이와 수영을 즐기는 대중들을 밝고 화사한 화풍으로 묘사
했다. 당시에는 소풍을 함께 나온 남녀가 한가로이 낮잠을 즐기는 모습도 흔
했을 것이다. 인상파의 영향을 받은 사전트의 그림들을 살펴보면 이렇게 야외
에서 낮잠을 자는 사람들이 자주 등장한다. 누구의 눈치도 보지 않고 편안한
자세로 누워서 잠자는 사람들이 매우 자연스러운 필치로 그려져 있다. 사전트
의 그림 속 잠자는 여인들에겐 쓸데없는 격식과 체면에서 벗어난 자유로움이
살아 있다.

빈센트 반 고흐 & 장 프랑수아 밀레
〈낮잠〉 & 〈잠자는 농부들(정오의 휴식)〉

빈센트 반 고흐는 초상화와 자화상을 많이 그렸는데, 잠자는 사람을 그린 그림은 흔치 않다. 그중에서 그가 1890년에 그린 〈낮잠〉은 한낮에 농부들이 들판의 건초더미 위에 누워서 자고 있는 모습을 그린 것이다.^{그림46} 부부로 보이는 인물들 옆에 놓인 낫과 신발로 보아 열심히 일을 하고 나서 낮잠으로 고단함을 풀고 있는 듯하다. 원경에는 다른 건초더미가 보이고 수레와 풀을 뜯고 있는 소 한 쌍이 보인다. 그 뒤로 펼쳐지는 추수가 끝난 누런 들판의 지평선은 파란 하늘과 강렬한 대비를 이룬다. 그런데 이 그림은 고흐가 실제로 현장에서 농부들을 보고 그린 그림이 아니다. 자연주의 화가 장 프랑수아 밀레가 1866년에 그린 〈잠자는 농부들(정오의 휴식)〉을 모사한 것이다.^{그림47} 밀레의 그림과 다른 점은 그림 속의 인물과 건초더미들의 위치가 좌우로 바뀐 것뿐이다. 그렇다고 화풍까지 똑같은 것은 아니다. 밀레의 그림이 전반적으로 잔잔하고 평온한 분위기라면 고흐의 그림은 색채와 붓 터치가 매우 활기차다. 무엇보다도 전경의 건초더미와 인물 그리고 하늘의 표현에서 보이는 거칠고 역동적인 붓 터치가 고흐 특유의 감성을 여실히 드러내고 있다.

고흐는 밀레의 영향을 많이 받았다. 밀레는 파리 근교 퐁텐블로 인근의 바르비종에 머무르며 평범한 농부들의 일상을 종교적 경건성과 숭고함이 묻어나도록 그렸는데, 고흐는 이런 밀레의 그림에 끌렸다. 본격적으로 그림을 그리기 시작한 1880년부터 생의 마지막 때까지 고흐는 밀레의 작품을 계속 연구했다. 특히 고흐가 즐겨 그린 〈씨 뿌리는 사람〉은 전형적으로 밀레의 영향을

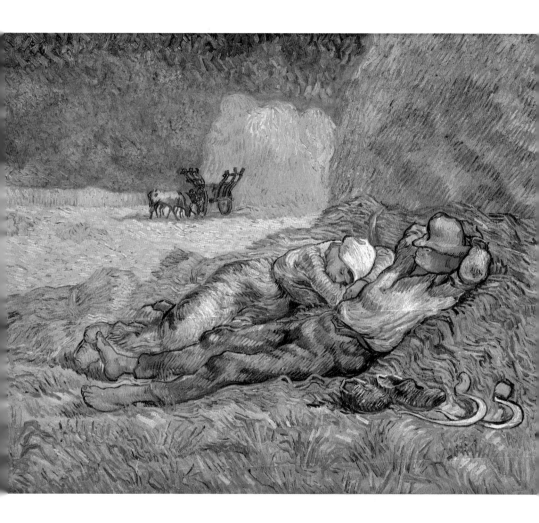

빈센트 반 고흐, 〈낮잠〉, 1890

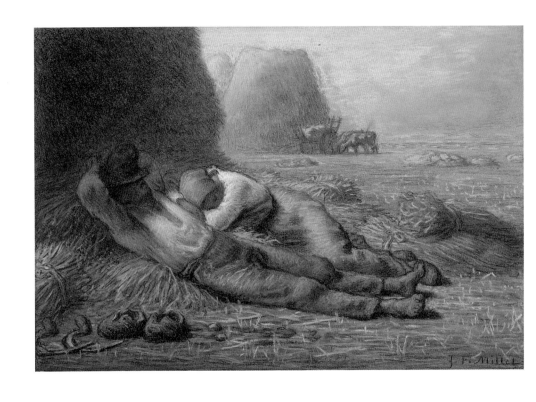

그림47

장 프랑수아 밀레,
〈잠자는 농부들(정오의 휴식)〉, 1866

받은 소재다. 처음엔 밀레의 그림을 그대로 모사했지만 나중엔 자신의 개성대로 〈씨 뿌리는 사람〉을 그렸다. 1888년 아를Arles에서 그린 〈석양의 씨 뿌리는 사람〉은 고흐의 독창적인 화풍이 완성되었다는 것을 증명한다. 이처럼 초기에 선배 세대의 작품을 모방하며 연구하고 후기로 갈수록 독특한 양식을 구축하는 게 동서고금의 화가들이 자신의 길을 성취하는 일반적인 방식이다.

프랑스 남부의 아를에서 약 15개월 동안 지내면서 정신건강이 악화된 고흐는 1889년 5월부터 아를 근처의 생 레미Saint-Rémy에 있는 생 폴 드 모졸 요양소에서 지냈다. 간헐적인 신경발작에도 불구하고 1889년 가을부터 1890년 초 겨울까지 자신이 좋아하는 여러 작가들의 작품을 흑백사진과 판화를 보고 모사했다. 그 모작들 중에는 밀레의 작품이 21점이나 되는데 〈낮잠〉은 1890년 1월에 그려진 것으로 추측된다. 그렇다면 고흐는 왜 그렇게 많은 작품을 모사한 것일까? 아마도 야외활동이 힘든 추운 계절에 요양소 안에서 거장들의 작품을 모방하며 허기진 창작욕을 달랜 것으로 보인다. 고흐는 어느 작곡가의 곡을 연주자들이 나름대로 해석하며 즉흥적으로 연주하듯이 거장들의 그림을 모사했다. 만약 그 그림들이 단순히 거장들의 복제품에 불과했다면 그다지 가치가 없었을 것이다. 그러나 고흐의 모작은 그림의 구도나 내용은 거의 비슷하지만 전체적인 표현은 다분히 그만의 분위기로 완성되었다는 점에서 주목할 만하다.

고흐는 생 레미에서 처음이자 마지막 겨울을 보냈다. 겨울이 끝나고 생의 마지막 봄을 맞이한 그는 그해 5월 생 레미의 생활을 접고 파리에서 가까운 오베르 쉬르 우아즈Auvers-sur-Oise로 이주했다. 그곳에 사는 폴 가셰 박사에게 의탁하기 위해서였다. 하지만 오베르에 온 지 70일 만에 고흐의 생은 끝나고 말았다. 그의 나이 37세였다.

폴 고갱

〈잠자는 아이〉

폴 고갱은 끊임없이 고흐와 비교되는데, 둘의 관계는 아를에서 서로 다투다가 고흐가 자신의 귀를 자른 1888년 12월의 그 유명한 사건으로 상징된다. 그들이 불화를 겪은 것은 어쩌면 당연한 일이었다. 둘은 성격도 다르고, 미술에 대한 생각도 상당히 달랐기 때문이다. 고갱은 취미로 그림을 그릴 때부터 인상파의 맏형인 피사로의 영향을 강하게 받았고, 고흐 역시 파리에 온 이후로 인상파와 신인상파의 영향을 받아 밝은 그림을 그리게 되었다. 이렇게 두 화가 모두 인상파의 영향 안에서 출발했지만 고흐는 격렬한 표현주의적인 화풍으로 발전해갔고, 고갱은 표현주의적 요소와 더불어 상징주의적인 화풍으로 나아갔다. 앞에 소개한 고흐의 〈낮잠〉과 고갱의 〈잠자는 아이〉를 보면 그 차이를 명확히 알 수 있다.[그림48] 고갱이 〈잠자는 아이〉를 그린 시기는 1884년이다. 1882년 프랑스 주식시장의 붕괴로 수많은 사람들이 직장을 잃었는데, 주식 거래인으로서 안정된 생활을 하던 고갱도 실직자가 되고 말았다. 35세였던 1883년부터 그는 전업화가의 길을 걷겠다고 나섰다. 하지만 아내와 다섯 아이를 둔 고갱에게 닥쳐온 현실은 험난했다. 생활고로 인해 파리를 떠나 루앙 Rouen에서 지내던 고갱의 가족들은 얼마 후 코펜하겐으로 가게 되었다. 그곳에 고갱의 아내 메테의 친정집이 있었기 때문이다. 코펜하겐에서 캔버스 제조 회사 영업사원으로 일하면서 틈틈이 그림을 그리던 고갱에게 타국의 직장생활과 처가살이는 매우 괴로운 일이었다. 결국 고갱은 가족들을 코펜하겐에 둔 채 혼자 파리로 돌아왔고 이후 가족과의 재결합은 불가능해지고 말았다. 빠른

폴 고갱,
〈잠자는 아이〉, 1884

시일 내에 화가로 성공해서 가족이 함께 살기를 꿈꾸었던 그의 소망은 끝내 이루어지지 못한 것이다.

고갱이 코펜하겐에 체류하던 시절에 그린 〈잠자는 아이〉는 그가 추구하던 예술의 방향을 감지할 수 있는 작품이다. 그림에는 머리카락을 길게 늘어뜨린 아이가 엎드려 잠자고 있다. 이 작품의 제목은 〈잠든 클로비스 고갱〉으로도 알려져 있는데, 클로비스는 고갱의 아들이다. 긴 머리 때문에 딸이라고 생각할 수도 있지만, 당시 유럽에서는 아들일지라도 어린아이들은 머리를 길게 길렀다고 한다. 아이의 옆에는 18세기 나무잔이 놓여 있다. 침대가 아닌 주변 상황으로 보아 낮에 놀던 아이가 잠시 잠든 것으로 추정된다. 이 그림에서 두드러지는 특징은 아이의 금발 머리 위로 펼쳐진 푸른 색조의 배경이다. 그림 상단에 새 또는 바다 생명체로 보이는 형태들은 마치 벽지의 무늬 같기도 하지만, 잠든 아이가 꾸는 꿈속의 환상적인 이미지로도 보인다. 하단의 현실적인 이미지와 상단의 환상적인 이미지의 대비는 이 작품뿐만 아니라 1892년 타히티에서 제작된 〈마나오 투파파우〉 등에서도 보이는 고갱 작품의 특징이다. 즉 〈잠자는 아이〉는 훗날 타히티에서 고갱이 구축한 독자적인 예술세계를 예견하게 만드는 작품인 셈이다.

아를에서 짧은 동거생활 동안 불화를 겪은 고흐와 고갱은 각자의 길을 가게 되었다. 정신발작을 일으켰던 고흐는 생 레미의 요양소를 거쳐 오베르 쉬르 우아즈에 머물다 1890년에 죽었고, 역마살이 낀 사람처럼 항상 먼 곳으로 떠날 궁리만 하던 고갱은 1891년에 남태평양의 타히티로 떠났다.

앙리 마티스

〈시에스타, 니스〉, 〈꿈〉

미술사에서 베르메르처럼 여성을 중점적으로 다룬 화가들은 매우 많다. 앙리 마티스도 그런 화가들 중 하나인데, 그는 주로 아내와 딸을 그렸고 여러 여성 모델들을 고용해서 수많은 그림을 그렸다. 이런 경향은 마티스가 1917년 말에 프랑스 남부 도시 니스Nice로 온 이후에 더욱 강해졌다. 1921년에 그는 니스의 구시가에 작업실을 얻어서 마치 작은 극장처럼 꾸몄다. 그 무대 위에서 모델들이 자세를 취하면 분위기에 따라 배경이 되는 무대장치를 바꾸면서 그림을 그렸다. 오랜 기간 계속된 니스 시절에 그린 작품 중에는 잠자는 여인 그림이 여러 점 있는데 〈시에스타, 니스〉와 〈꿈〉을 예로 들 수 있다.^{그림49, 그림50}

시에스타siesta는 스페인어로 점심식사 후에 자는 '낮잠'을 뜻한다. 낮잠은 보통 '꿀맛 같은 단잠'으로 묘사된다. 점심을 먹고 난 후에 밀려오는 나른함과 졸음을 견디기가 그만큼 어렵기 때문일 것이다. 마티스의 1922년 작 〈시에스타, 니스〉를 보면 한낮의 나른한 분위기가 그림 전면에 흐른다. 화면은 실내임에도 어둡지 않고 전체적으로 매우 화사하다. 화병과 책이 놓여 있는 책상 앞에 한 여인이 소파에 반쯤 누운 편안한 자세로 낮잠을 즐기고 있다. 활짝 열린 창문 너머로 맑은 하늘과 야자수들이 보인다. 그 창문으로 싱그러운 바람이 들어와 꽃잎과 여인의 머리카락을 살짝 건드리는 듯하다. 게다가 벽지, 양탄자, 소파의 장식적인 무늬들도 부담 없이 느슨하게 공간을 꾸며주고 있다. 이런 마티스 그림의 장식성은 니스 시절에 두드러지는 특성이다.

마티스 그림의 밝은 분위기는 앞에 소개한 베르메르의 〈잠이 든 여인〉과 상

그림49

앙리 마티스, 〈시에스타, 니스〉, 1922

당히 대조적이다. 베르메르가 그린 실내의 분위기는 빛이 은은하게 퍼져 있지만 마티스 그림에 비하면 꽤 어둡기 때문이다. 이는 대체로 어둡게 그려진 옛날 그림과 분방한 현대 회화의 차이라고 말할 수도 있겠지만, 작품이 제작된 지역의 기후 역시 실내의 밝기에 자연스럽게 영향을 미쳤을 것으로 본다. 맑은 날씨가 많지 않은 북유럽의 네덜란드에 비하면 지중해 연안 도시인 니스의 기후는 눈부시게 밝고 온화하다. 마티스는 주로 여름엔 파리에서 보내고 가을부터는 니스에서 작업을 했는데, 니스로 돌아오는 이유에 대해 1월의 투명한 은빛 햇살 때문이라고 말할 정도였다.

마티스의 1940년 작 〈꿈〉은 탁자 위에 엎드려 자고 있는 여인을 그린 작품이다. 마티스가 구한 하얀 루마니아풍의 블라우스를 모델에게 입히고 그림을 그렸다고 한다. 이 작품은 1905년을 전후해 강렬한 색과 거친 터치로 야수파로 불리게 된 마티스가 꾸준히 단순성과 장식성을 추구해오면서 두 요소를 조화롭게 통일시킨 시기의 대표작이라고 할 만하다. 단순한 선으로 그려진 잠자는 여인의 머리와 등 그리고 소매의 무늬들이 서로 경쾌하게 호응하며 화면을 장식하고 있다. 색채 역시 복잡하지 않고 단순하지만 효과적이다. 강약의 리듬을 가진 선의 맛, 화면을 구성하는 형태와 색채, 이 모든 것이 조화롭다. 언뜻 보기에는 마티스가 일필휘지로 그려낸 것 같지만, 사실 이 그림을 완성하기까지 1년이나 걸렸다고 한다. 그는 자신의 그림들이 사람들에게 대충대충 그려진 것으로 보일까봐 걱정했다. 마티스는 수많은 드로잉을 한 끝에 잠자는 여인의 형상을 얻었을 것이다. 우연히 하루아침에 얻은 열매가 아니었다. 그는 머리가 아닌 가슴에서 우러나오는 단순하고 함축적인 선으로 그리기를 바랐다. 물론 그런 회화의 경지는 아무에게나 쉽게 허락되는 것이 아니다. 하지만 마티스는 그 경지에 이르렀다. 단순하고 명료하면서도 편안한 그의 그림이

그림50

앙리 마티스, 〈꿈〉, 1940

그것을 증명한다.

〈꿈〉이 제작된 1940년은 마티스가 70살이 되는 해였다. 그는 몇 년 전부터 아프기 시작하더니 급기야 암 선고를 받고 투병 중이었다. 그리고 아내와 이혼한 후에 러시아 출신으로 자신의 모델이자 비서인 리디아와 생활하고 있었다. 2차 대전으로 세상이 시끄러웠지만 그는 프랑스를 떠나지 않고 니스에서 작업에 매진했다. 〈꿈〉과 함께 마티스의 니스 시절도 서서히 막을 내렸다.

관능적인
여인들

아메데오 모딜리아니

〈팔을 벌리고 잠자는 누드〉

이탈리아 리보르노 출신의 모딜리아니는 1917년 12월 파리의 베르트 바일 갤러리에서 처음이자 마지막 개인전을 열었다. 그러나 전시회는 개막 후 몇 시간 만에 막을 내리게 되었다. 파리의 경찰국장이 모딜리아니의 전시 작품들을 문제 삼았기 때문이었다. 특히 일명 〈붉은 누드〉로 불리는 작품 〈팔을 벌리고 잠자는 누드〉가 너무 충격적이고 외설적이라는 평가를 받았다.^{그림51} 모딜리아니는 주로 가늘고 기다랗게 과장된 모습의 인물화로 유명하다. 그런 그림들은 유난히 서정적이고 슬픔을 머금고 있어서 36세의 나이로 요절한 비운의 화가였던 모딜리아니의 삶을 대변하는 것처럼 느껴진다. 그런데 이 나체화는 그런 작품들에 비해 여성의 몸을 매우 육감적이면서도 우아하게 표현하였다. 잠에 빠진 어두운 두 눈, 미소를 지은 듯한 붉은 입술, 홍조를 띤 볼 그리고 볼륨감 있는 몸매를 과시라도 하듯이 양팔을 벌린 채 누워 있는 여인의 자세는 관능미를 더하고 있다. 자신의 매력과 욕망을 자연스럽게 발산하고 있는 그녀는 누군가 자신을 바라보고 있다는 것에 전혀 개의치 않고 잠들어 있는 듯하다.

모딜리아니의 이 누드화는 미술사 속에 등장했던 이전의 누드화들에서 영향을 받았다. 우선 사회적으로 논란을 일으킨 점으로 치면 에두아르 마네의 〈올랭피아〉(1863)와 비교될 만하다. 인상파를 탄생시키는 데 중추적인 역할을 한 마네는 평범한 파리의 매춘부를 그린 〈올랭피아〉를 1865년 파리의 《살롱전》에 출품하였는데, 관객을 빤히 쳐다보고 있는 듯한 누드모델의 시선이 사람들을 불편하게 만들어 혹평이 쏟아졌다. 주로 신화와 문학의 우의적인 장면

그림51

아메데오 모딜리아니,
〈팔을 벌리고 잠자는 누드〉, 1917

을 배경으로 한 여성 누드화에만 익숙해 있던 당시의 관객들에게 마네가 내놓은 현실의 매춘부라는 이미지는 상당한 파격이었다. 마네의 〈올랭피아〉 이후 50여 년이 흘렀고 전위적인 현대미술들이 등장하는 20세기가 되었지만, 예술에 대한 사회적 인식은 모딜리아니의 누드화를 문제 삼을 정도로 여전히 보수적이었다. 게다가 모딜리아니는 손으로 음부를 가리고 있는 〈올랭피아〉보다도 훨씬 더 자유로운 자세를 취한 일상의 여성을 그렸다.

　마네 이전엔 스페인 화가 고야가 누드화로 수난을 겪었다. 고야가 1800년에 그린 〈옷을 벗은 마하〉도 일찌감치 신화적인 여성상에서 벗어나 현실의 여성상을 강조했다. 당시 에스파냐에서는 여성의 정면을 그린 누드화가 드물었다. 그래서 벌거벗은 채 도전적인 시선을 던지고 있는 여성을 등신대 크기로 그려서 현실감을 느끼게 만든 인물화가 특별해 보일 수밖에 없었을 것이다. 이 그림의 주문자는 권력의 실세인 재상 마누엘 고도이였는데, 그가 몰락한 뒤에 고야는 〈옷을 벗은 마하〉 때문에 종교재판에 회부되었다. 모딜리아니는 〈옷을 벗은 마하〉의 구도를 여러 작품에 차용했다. 비스듬히 누운 여인이 두 손으로 머리 뒤를 받치고 있는 자세는 모딜리아니의 〈팔을 벌리고 잠자는 누드〉에서도 비슷하게 반복되고 있다. 하지만 신중한 자세를 취하고 있는 모델을 중심으로 짜임새 있는 구도와 전통적인 고급예술의 형식을 갖추고 있는 고야의 회화와 달리 모딜리아니의 회화는 형식적인 구성과 배경 설정 면에서 상당히 분방하다. 그래서 그가 그린 잠자는 여인의 누드화는 현대적이면서도 야생적인 에너지로 충만하다.

조르조네

〈잠자는 비너스〉

앞에서 소개한 모딜리아니, 마네, 고야 외에도 루벤스, 앵그르, 쿠르베, 마티스 등 미술사에서 가로로 길게 누워 있는 나부를 그린 화가들은 꽤 많다. 도대체 이렇게 하나의 장르처럼 되어버린 여성 누드화는 어디에서 유래한 것일까? 그것은 16세기 초까지 거슬러 올라간다. 르네상스 시대의 베네치아 화가들은 자연과 아름다움을 시적으로 표현하기 위해 누워 있는 나부를 그리기 시작했다. 이 새로운 주제가 결국 유럽 전역에 전파되었던 것이다.

베네치아에서 활동한 조르조네도 자연 속에 평화롭게 누워 있는 여신 비너스를 통해 시적이고 조화로운 분위기를 추구했는데, 여성 누드화의 원류라고 할 만한 작품이 바로 조르조네의 〈잠자는 비너스〉다.^{그림52} 온화하고 자연스러운 분위기의 〈잠자는 비너스〉는 이상적인 여성상과 현실적인 육체의 아름다움을 동시에 보여준다. 그런데 이 그림은 잠자는 여인과 배경에서 특별히 비너스 신화를 암시하는 장치들이 눈에 띄지 않는다. 즉 신화에서 현실로 이행하고 있는 여성의 이미지라고 할 수 있다. 이 그림은 조르조네의 그림이지만 그가 혼자 그린 것은 아니다. 처음엔 조르조네가 그리기 시작했는데 그림을 완성하지 못한 채 흑사병으로 요절하자 그의 제자 티치아노가 그림을 완성시켰다. 조르조네가 이 그림의 여인과 그 뒤의 바위를 그리고, 나머지 부분은 티치아노가 그렸을 것으로 추정된다. 게다가 또 다른 제3의 화가도 이 그림에 참여했던 것으로 보인다. 이 그림에는 보이지 않지만 적외선 카메라로 〈잠자는 비너스〉를 보면 비너스의 발치에 티치아노가 그렸을 것으로 추정되는 작은 에로

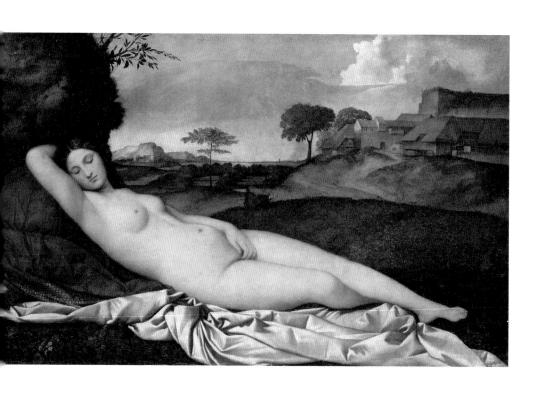

그림52

조르조네,
〈잠자는 비너스〉, 1509-10

스가 있다. 티치아노가 전성기에 그린 〈우르비노의 비너스〉를 보면 조르조네의 〈잠자는 비너스〉와 누워 있는 자세가 상당히 흡사하다. 하지만 조르조네의 비너스가 신화적 배경 속에 있지 않더라도 우아한 여신의 분위기라면, 티치아노의 비너스는 침실을 배경으로 귀부인 같은 관능적인 분위기를 풍긴다.

그렇다면 이런 비너스 그림들은 단지 화가의 관심 때문에 그려진 것일까? 물론 그렇지 않다. 여기에는 실용적인 목적이 있었다. 〈잠자는 비너스〉는 베네치아에서 1507년에 예로니모 마르첼로의 결혼을 축하하기 위해 주문된 것으로 여겨진다. 잠든 아프로디테(비너스)가 에로스 때문에 깨어나 결혼식에 참석한다는 이야기는 고대 로마 시대부터 전해진 것으로, 이런 종류의 그림들은 결혼을 축하하고 사랑이 변함없이 이어지기를 바라는 의미로 신혼부부들의 침실에 걸렸다고 한다. 한마디로 우리의 길상화 같은 역할을 한 것이다.

벨리니의 제자였던 조르조네는 초기에 중부 이탈리아의 고전주의에 영향을 받은 것으로 보인다. 그는 개인 주문뿐만 아니라 베네치아의 두칼레 궁 같은 공공장소를 위해서도 작품 제작을 하였다. 1508년에는 티치아노와 함께 소실 후 복원된 폰다코 데이 테데스키의 건물을 장식했다. 조르조네는 16세기 초에 약 12년간 활동을 하다가 사망했기 때문에 알려진 바가 많지 않다. 그의 작품으로 인정된 그림들도 겨우 5점 정도에 불과하다고 한다. 하지만 그는 미술사에 등장한 수많은 화가들에게 영감을 제공해 왔다. 〈잠자는 비너스〉라는 단 하나의 작품만 보아도 알 수 있다.

귀스타브 쿠르베

〈잠자는 두 여인〉

많은 화가들이 관능적인 여인들을 그려왔는데 그 여성들은 대체로 신화의 여신이나 귀부인이었고, 화가의 애인이나 매춘부일 때도 있었다. 어쨌든 그림에 등장하는 여성들은 남성들의 시선을 의식하는 이성애자로서 그려지기 마련이다. 하지만 여기에도 예외가 있다. 귀스타브 쿠르베가 그린 〈잠자는 두 여인〉은 동성애자들의 모습을 보여주고 있다.^{그림53}

이 그림에선 나체의 두 여인이 뒤엉켜 있는데 조금 전까지도 진한 정사를 나눈 것 같다. 그런데 애욕의 에너지를 많이 소모한 탓에 그만 잠에 빠진 듯하다. 관음증을 유발하는 이 여인들은 신화에 등장하는 고상한 누드들과는 달리 지극히 인간적인 욕망만을 표출하고 있다. 무엇보다도 인간이 가진 수면욕과 성욕을 동시에 만끽하고 있는 모습이다. 이렇게 동성애를 노골적으로 다룬 작품은 서양미술사에서 매우 보기 드문데 쿠르베는 왜 이런 그림을 그리게 되었을까? 원래 이 그림은 일반 관람객에게 보이기 위해 제작된 작품이 아니었다. 당시 파리에서 근무하던 터키 외교관 칼릴 베이가 쿠르베에게 특별히 주문했던 것인데, 미술품 수집에 관심이 많았던 그는 앵그르의 〈터키탕〉처럼 에로틱한 그림들을 많이 수집했다고 한다. 즉 쿠르베는 베이의 취향을 고려해 여인들의 동성애를 주제로 삼았던 것이다.

두 여인이 사랑을 나누는 장면도 선정적이지만 주변에 배치된 커튼과 화병 그리고 가구 같은 장식물들도 상당히 화려하다. 특히 앞쪽에 있는 동양풍의 탁자는 이국적인 정취를 풍기고 있다. 19세기 당시 유럽인들은 동양에 대한

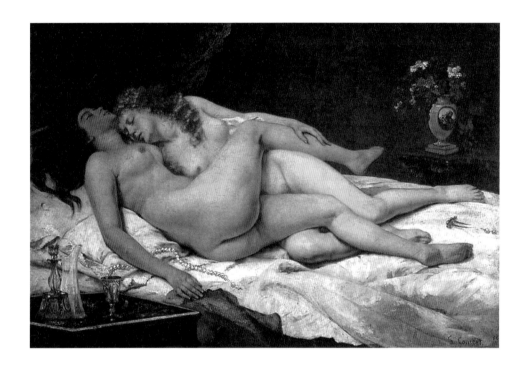

그림53

귀스타브 쿠르베,
〈잠자는 두 여인〉, 1866

관심이 많았기 때문에 이런 소품들의 이용은 자연스러웠을 것이다. 그림 속의 여성들에 대해서는 알려진 바가 없다. 다만 두 사람 중에 앞쪽의 검붉은 머리를 한 모델은 아일랜드 출신의 '조안나'로 추측된다. 그녀는 당시 미국인 화가 제임스 휘슬러의 모델이자 정부였는데, 붉은 머리카락을 가졌고 모델 일을 상당히 좋아했다고 한다. 게다가 조안나는 매우 육감적이었기 때문에 당시 예술가들 사이에서 매력적인 여인으로 알려져 있었다. 호시탐탐 기회를 노리던 쿠르베는 휘슬러가 여행을 간 사이에 〈잠자는 두 여인〉의 모델로 조안나를 끌어들였다. 물론 이 일로 휘슬러와 조안나의 관계는 파국을 맞게 되었다.

결혼을 하지 않았던 쿠르베는 연애 편력이 화려했고 여성 누드화도 많이 그렸다. 쿠르베에 대한 이런 이미지는 좀 낯설 수도 있다. 왜냐하면 미술사에서 그는 대체로 사회변혁에 관심이 많았던 사실주의 화가로 소개되기 때문이다. 쿠르베는 스스로를 사회주의자, 민주주의자, 공화주의자, 혁명의 지지자 등으로 표현했는데, 그만큼 19세기 프랑스 혁명의 시기에 활발히 활동했다. 쿠르베가 "천사를 본 적이 없기 때문에 천사를 그릴 수 없다"라고 말한 것을 예로 들어서 그를 철저한 사실주의 화가로 설명하곤 한다. 그런데 이 말은 그가 추구한 사실주의에 대해 약간의 오해를 불러일으킬 수도 있다. 사실주의는 단순히 눈에 보이는 대상을 사실적으로 그리는 것만을 의미하지 않는다. 사실주의자들은 고대 신화의 영웅이나 천사가 등장하는 성서의 이야기보다 당대의 '사회적인 현실'을 미술에 반영하는 것이 가치 있다고 생각했다. 그래서 사회적으로 소외된 하층민들의 삶이나 저속하고 추한 것들까지도 진실하게 묘사하려고 노력했다. 쿠르베가 1848년에 그린 〈돌 깨는 사람들〉이 대표적인 예다. 그림의 주제는 왕정을 타도하고 제2공화국을 수립한 1848년 2월 혁명에서 노동자 계급이 부각된 것과도 관련이 있다. 이렇게 그림을 통해 사회를 바라보

는 쿠르베의 입장은 분명했다.

그는 초기에 주로 고향 풍경이나 문학적인 주제로 그림을 그렸으나 1840년대 중반부터 사실주의에 경도되었다. 그의 활동 중 가장 유명한 사건은 1855년에 일어났다. 파리 만국박람회에 〈화가의 작업실〉을 출품했다가 심사에서 탈락하자 전시장 근처에서 독자적인 전시회를 개최해버린 것이다. 그리고 쿠르베는 2월 혁명뿐만 아니라 1871년 파리 코뮌에도 참여했다. 사회주의 자치정부인 파리 코뮌에서 예술위원회 위원장으로 잠시 활동했으나 과격한 자치정부와 잘 맞지 않았다. 게다가 보수주의자들로부터는 방돔광장의 기둥을 파괴했다는 혐의로 재판을 받고 투옥되면서 파산을 경험해야 했다. 결국 그는 1873년에 스위스로 망명하여 1877년에 그곳에서 사망했다. 한 시대를 호령한 리얼리스트의 말년은 매우 쓸쓸했다.

오귀스트 르누아르

〈잠자는 여인〉

조르조네 이후에 많은 화가들이 나체의 여인들을 그렸지만 그중에서도 가장 탐미적으로 여성의 관능을 표현한 이는 아마 오귀스트 르누아르일 것이다. 그는 이론, 미학, 문학적인 주제를 내세우는 회화에서 멀리 벗어나 오로지 기쁨과 위안을 주는 낙천적인 그림들을 추구했다. 주로 친숙한 가정생활의 풍경을 다룬 르누아르는 특히 매끈한 피부와 풍성한 머리채를 가진 젊은 여인들의 우아하고 아름다운 이미지를 독특한 색감으로 그려냈다. 르누아르의 작품들 중에는 잠에 빠진 나체의 여인을 그린 〈잠자는 여인〉이 있다.^{그림54} 1897년에 제작된 이 그림은 르누아르의 대표작들에 비해 덜 알려져 있지만, 르누아르가 평생 동안 추구했던 여성의 관능미를 제대로 보여주는 작품이다. 르누아르는 1890년경부터 말년까지 주로 붉은 색조로 감미롭고 부드럽게 여성들을 표현하면서 '장밋빛 시기'를 일구었는데, 이 작품에서도 그런 특성들이 잘 드러나고 있다. 목욕을 마친 여인이 잠시 몸을 기댄 채 잠에 빠진 사이 그녀의 탐스러운 육체는 주변의 천들과 함께 장밋빛으로 물들고 있다. 회화의 고전적인 주제인 여인의 누드는 보통 가로 방향에 전신이 누워 있는 상태로 묘사되곤 했지만, 르누아르의 시선 속에서는 세로 방향의 상반신만으로도 그 매력을 충분히 발산하고 있다.

이 작품은 현재 스위스의 오스카 라인하르트 컬렉션Oskar Reinhart Collection에 소장되어 있는데, 작품에 대한 구체적인 설명이나 모델에 대한 정보가 없는 상태다. 다만 네덜란드 위키백과는 그림의 모델을 '가브리엘 르나르'로 소개

하고 있다. 그러나 여기에는 한 가지 의문이 있다. 르누아르의 다른 작품 〈가브리엘과 장〉(1895)을 보면 가브리엘의 머리카락이 검은색에 가까운데 〈잠자는 여인〉의 머리카락은 금발로 보이기 때문이다. 그렇다면 두 여인은 서로 다른 인물이 아닐까? 하지만 르누아르의 또 다른 여성 모델인 알퐁신 푸르네즈의 초상들처럼 그림의 분위기에 따라 머리카락의 색깔이 달라질 수 있다는 점을 고려한다면, 1897년에 그려진 이 누드화의 모델은 가브리엘일 가능성이 높다. 가브리엘은 1894년에 르누아르의 집으로 들어온 여성이다. 파리에서 멀지 않은 에소이Essoyes 출신의 포도 재배 및 양조업자의 딸인 가브리엘은 1890년에 르누아르와 결혼한 알린 샤리고의 사촌이었다. 알린이 둘째 아이를 임신하자 당시 16세였던 가브리엘은 알린을 돕기 위해 고용되었다. 나중에 영화감독이 되는 둘째 아들 장 르누아르가 태어나자 가브리엘은 아이를 돌보면서 한편으론 르누아르의 모델이 되어 주었다. 르누아르는 여러 여성 모델들을 그렸지만 누구보다도 가브리엘을 생애 후반부의 주요 작품에 자주 등장시켰다. 르누아르는 평소 직업모델을 선호하지 않았는데, 가브리엘처럼 언제든 모델로서 자세를 취해주기 힘들고 자연스러운 매력도 풍기지 않는다고 생각했기 때문이다. 그는 낯선 대상을 그리지 않았고 대체로 자신의 일상생활에 밀착된 사람이나 사물들을 그렸다.

노동자 계급의 부모 밑에서 자란 르누아르는 13세에 도자기 공장에서 장식화를 그리는 일을 시작하면서 재능을 발휘했다. 그러나 산업화의 물결 속에 도자기 공장이 파산하자 전문적인 화가의 길로 들어서게 되었다. 그는 미술학교 에콜 데 보자르에서 모네, 바지유, 시슬레 등 인상파의 주역들을 만났는데, 특히 모네와 함께 야외에서 그림을 그리며 인상주의라는 새로운 회화 양식을 개척해나갔다. 그가 구사한 자유로운 붓 터치와 강렬한 색채는 활달한 빛 속

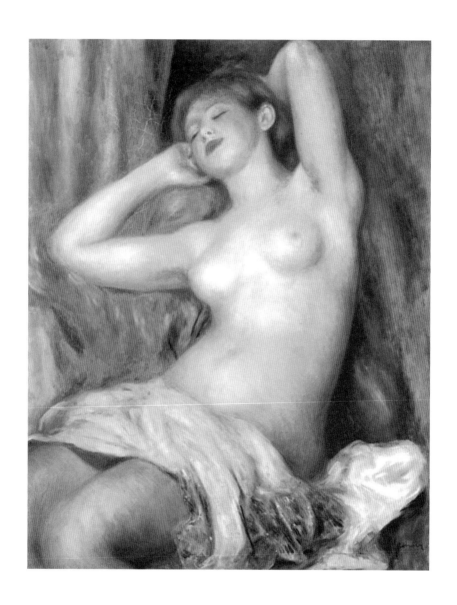

<u>그림54</u>
오귀스트 르누아르, 〈잠자는 여인〉, 1897

에 부드럽게 용해된 인물과 주변 환경을 보여주었다. 르누아르는 인상파 운동을 주도한 화가였으나 1877년 이후엔 《인상파전》에 불참했다. 작품을 팔아 생계를 유지할 목적으로 관습적이고 보수적인 《살롱전》에 출품해야만 했기 때문이다. 그의 재정 상태는 샤르팡티에 부인을 비롯한 상류층의 초상화를 그리는 일과 화상 뒤랑 뤼엘의 작품 구입 등으로 점차 개선되었다. 1880년대 초 알제리와 이탈리아 여행을 전후로 하여 라파엘로와 앵그르 같은 고전적인 화가들에게 매력을 느낀 르누아르는 이전의 그림과 달리 윤곽선을 강조한 그림을 그리기도 했다. 하지만 결국 이전보다 자유롭게 이미지를 표현하는 방향으로 나아갔다. 그가 말년에 류머티즘성 관절염으로 뒤틀린 손에 붓을 묶은 채 그려낸 육감적이고 풍만한 여성 누드화는 부세와 프라고나르의 맥과 닿아 있으면서도 그들과 다른 현대적인 감각을 보여준다.

피에르 보나르

〈침대 위에서 조는 여인〉

그림에서 관능성이 더 강하게 드러나는 경우는 화가가 사랑한 여성이 모델로
등장할 때인 듯하다. 피에르 보나르의 초기 누드화인 〈침대 위에서 조는 여인〉
에는 그의 모델이자 평생의 동반자였던 마르트가 그려져 있다.[그림55] 보나르는
1893년경 길거리에서 우연히 마르트를 만났다고 한다. 신경쇠약을 앓던 그녀
는 주변 사람들과 잘 어울리진 못했지만 보나르에게는 평생토록 영감을 선사
하는 뮤즈였다. 보나르는 30여 년 이상 마르트를 모델로 수많은 걸작들을 탄
생시켰고, 1925년에 비로소 두 사람은 결혼을 했다.

　〈침대 위에서 조는 여인〉은 관능적인 나신이 빛과 어둠의 강한 대조를 통해
매혹적으로 표현된 작품이다. 여인은 화면을 대각선으로 가로지르듯이 누워
있다. 오른쪽 다리를 바닥에 내려놓은 것으로 보아 침대에서 일어나려고 생각
했다가 다시 잠에 빠져버린 듯하다. 두 다리를 완전히 벌리고 있음에도 왼발
은 오른쪽 허벅다리에 걸려 있고, 왼팔 역시 젖가슴 위를 수줍게 가리고 있다.
이런 자세와 더불어 표정을 알 수 없는 어두운 얼굴과 침대 위에 퍼져 있는 암
갈색 머리카락도 야한 분위기를 더하고 있다. 더구나 잠자는 여인의 허벅지
와 복사뼈 위로 떠다니는 듯한 푸른색 연기 같은 형태는 기묘한 느낌을 불러
일으킨다. 여인이 누워 있는 침대 위에는 파도 같은 선들이 퍼져 있는데, 이는
램프의 불빛 아래서 흐트러진 이불과 수건 등이 만들어낸 그림자들이다. 이런
어지러운 형태들은 자연스럽게 격렬한 육체의 흔적을 연상시킨다. 이 그림은
우리를 음침한 성관계의 목격자로 만든다. 그러면서도 빛과 어둠에 싸인 육체

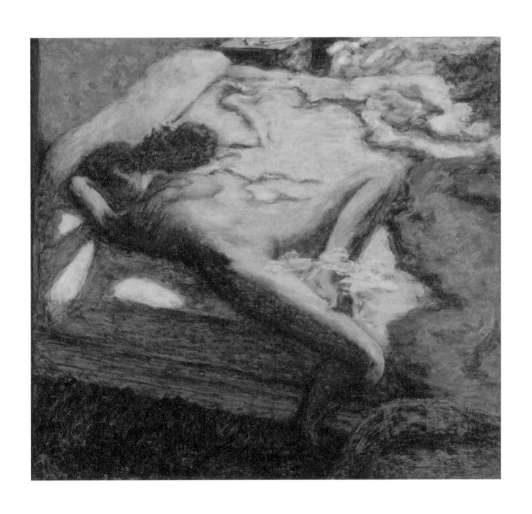

그림55

피에르 보나르,
〈침대 위에서 조는 여인〉, 1899

가 시간을 초월하듯 잠 속에 침잠한 상태를 생생하게 보여주고 있다.

　미술사에서 보나르는 주로 나비파와 앵티미즘을 대표하는 화가로 소개된다. 어려서부터 그림을 좋아했던 보나르는 국방부 관리였던 아버지의 희망대로 법률을 공부했고, 1890년엔 변호사가 되기도 했다. 하지만 이미 1887년에 보나르는 줄리앙 아카데미에 다니며 화가의 길을 준비하고 있었다. 그곳에서 그는 모리스 드니, 폴 세뤼지에, 에두아르 뷔야르, 펠릭스 발로통 등 평생 함께할 동료들을 만났다. 1888년에 브르타뉴에서 고갱의 지도를 받고 돌아온 세뤼지에는 보나르와 동료들에게 한 점의 그림을 보여주었다. 단순한 형태와 강렬한 색조로 이루어진 그림은 이들에게 매우 충격적이었다. 이를 계기로 나비파가 결성되었는데, 나비Nabis는 히브리어로 '선지자'라는 의미다. 새로운 예술을 예감한 그들에게 어울리는 이름이었다. 1890년대의 보나르에게 영향을 준 것은 나비파만이 아니다. 일본의 목판화 우키요에의 영향도 매우 컸다. 이런 일본화의 영향은 병풍이나 족자처럼 세로로 긴 형태의 연작 그림들에서 두드러진다. 1890년대 후반으로 가면서 보나르는 가정적인 실내 풍경과 정물 등을 많이 그렸는데, 이와 같은 회화적 경향을 일명 앵티미즘Intimisme이라고 한다. 보나르는 친구 뷔야르와 더불어 앵티미즘 회화를 주도했다. 〈침대 위에서 조는 여인〉은 보나르가 앵티미즘에 들어선 시기에 그려진 그림이다.

　보나르는 차츰 온화하고 장식적인 색채화가로서 유명해졌다. 그는 더 알맞은 색채를 화면에 칠하기 위해서 계속해서 가필했다고 한다. 언젠가 보나르는 뤽상부르 미술관에서 경비원이 없는 틈을 타 주머니에서 꺼낸 작은 붓과 튜브 물감으로 벽에 걸린 자신의 그림을 급히 고치고 이내 사라졌을 정도였다. 그는 죽기 직전까지도 마지막 작품의 색채를 바꾸기 위해 고민했다. 그래서 그의 그림들의 제작 연대는 모호할 수밖에 없다.

계속되는
잠

만 레이 <잠자는 여인>

파블로 피카소 <꿈>

로이 리히텐슈타인 <잠자는 소녀>

조지 시걸 <잠자는 소녀>

프랜시스 베이컨 <잠자는 형상>

데이비드 호크니 <미완성 자화상과 모델>

만 레이

〈잠자는 여인〉

프롤로그에서 말한 것처럼 이 책에서는 잠자는 사람을 촬영한 사진에 대해서 다루지 않는다. 하지만 예외로 특별한 사진 한 점을 소개하려고 한다. 이 사진 〈잠자는 여인〉은 만 레이의 1929년 작품이다.그림56 만 레이는 미술사에서 다다 와 초현실주의 시기에 반드시 언급되는 중요한 예술가다. 그는 초기에 회화로 출발했으나 독특한 사진 기법으로 유명해졌다. 게다가 일상의 사물을 도발적 인 오브제로 변모시켜 신선한 충격을 주었으며, 전위적인 영화까지 제작하는 등 다양한 활동을 선보였다. 만 레이는 1910년대에 뒤샹, 피카비아와 함께 뉴 욕에서 다다이즘dadaism 운동을 펼치다가 1921년 파리로 건너온 후 1924년경 부터 초현실주의 운동에 가담하기 시작했다. 그는 파리에 있는 동안 주로 사 진 작업에 몰두했는데 이 시기에 그의 창의력이 빛을 발했다.

만 레이는 회화적인 힘을 가진 사진을 얻기 위해 암실에서 인화 실험을 거 듭하다가 실수로 새로운 기법을 발견했다. 만 레이의 성을 따라서 레이요그래 프Rayograph라고 명명된 기법인데, 놀라운 점은 카메라로 찍은 사진이 아니라 는 것이다. 열쇠나 연필 같은 물체를 인화지 위에 올려놓고 빛을 비춘 다음 현 상을 한다. 그러면 인화지는 전체적으로 어두워지지만 물체가 있던 자리만 밝 은 이미지로 남는 결과를 얻게 된다. 또한 투명 또는 불투명한 피사체들을 이 용하면 더욱 다양한 추상적인 이미지들이 만들어진다. 이처럼 전통적인 사진 과 다른 인화 과정의 기술을 이용한 실험적인 작업방식은 당시로서는 매우 혁 신적이었다. 만 레이는 자신이 창안한 레이요그래프를 '빛으로 그린 그림'이

그림56

만 레이,
〈잠자는 여인〉, 1929

라고 소개했고, 초현실주의를 주도한 앙드레 브르통은 만 레이의 환상적인 사진을 위대한 초현실주의 작품이라고 칭송했다.

　한 번의 우연한 실수를 창조의 기회로 바꾸었던 만 레이는 다시 한 번 창조적인 실수를 경험하게 된다. 1929년 어느 날 만 레이와 그의 조수이자 애인이었던 리 밀러가 암실에서 사진을 현상하고 있었다. 그런데 밀러는 암실의 등을 켜버리는 실수를 저지르고 말았다. 급히 등을 껐지만 원판들은 모두 망가져버렸다. 하지만 재치 있는 발명가 만 레이는 그 망가진 원판에서 형체가 번지거나 녹아내리는 듯한 특이한 현상을 발견했고, 이를 솔라리제이션 solarization 기법이라고 명명했다. 만 레이의 〈잠자는 여인〉은 그렇게 탄생한 것이다. 이 흑백 사진에는 어둠 속에서 머리를 감싼 채 자고 있는 여인이 있다. 그런데 여인의 주변에 신비한 기운이 감돌 듯이 밝은 층이 형성되어 있다. 마치 네거티브 필름처럼 보이기도 하지만 솔라리제이션 기법 때문에 생긴 효과다. 이런 효과는 매우 몽환적인 느낌을 불러일으키며 시적 정취를 자아낸다. 다다이즘과 초현실주의에 기반을 둔 만 레이의 선구적인 실험정신은 사진을 이용한 표현의 잠재력을 크게 확장시키는 데 공헌하였다.

파블로 피카소
⟨꿈⟩

파블로 피카소는 다양한 작품들 못지않게 화려한 여성 편력으로도 유명하다. 흥미롭게도 20대의 장미색 시대부터 말년까지 화풍이 변하는 시기마다 그가 만나는 여성들도 달라졌다. 공식적으로 거론되는 여성들이 7명이나 된다. 그중 2명과는 결혼을 했고 3명의 여인 사이에 아들 2명, 딸 2명을 두었다. 그에게 여성들은 예술의 영감을 불어넣어 주는 뮤즈 같은 존재였다. 피카소의 1932년 작 ⟨꿈⟩에는 피카소가 사랑한 여성들 중 한 명이 그려져 있다.^{그림57} '마리 테레즈 발테르'라는 젊고 아름다운 여인이다. 1927년 1월 어느 날 46세의 피카소는 우연히 길에서 만난 17세의 소녀 마리 테레즈에게 반했다. 6개월 동안 구애작전을 펼친 끝에 피카소는 마리 테레즈와 사랑을 나누기 시작했다. 그러나 이미 올가 코클로바와 1918년에 결혼한 유부남이었던 피카소는 마리 테레즈와 몇 년 동안 비밀리에 만날 수밖에 없었다. 올가와의 결혼생활에서 답답함을 느끼고 있던 피카소는 야생마 같은 마리 테레즈로부터 새로운 창작의 에너지를 얻었다. 그리고 그의 작품에 마리 테레즈를 등장시키기 시작했다. 사랑하는 여인을 모델로 그림, 조각, 드로잉 등 수많은 작품들이 제작되었다. 마리 테레즈는 대체로 잠을 자거나 꿈을 꾸는 여인으로 표현되곤 했는데 ⟨꿈⟩도 그런 작품들 중 하나다. 이 그림을 보면 피카소가 마리 테레즈를 얼마나 사랑스럽게 바라보고 있는지 알 수 있다. 모델을 서다가 달콤한 잠에 빠진 듯한 그녀의 아름다운 얼굴은 입체파적인 이중 시점으로 그려졌다. 그리고 마리 테레즈의 풍만한 몸매가 우아한 곡선으로 이어지면서 화면을 전체적으로

그림57
파블로 피카소, 〈꿈〉, 1932

지배하고 있다. 목걸이와 윗옷의 곡선은 서로 쌍을 이루면서 율동감을 상승시킨다. 특히 살포시 드러난 둥근 젖가슴에서 관능성이 극에 달한다. 여러 단계의 살색 때문에 마리 테레즈의 육체는 평면적으로 처리되었음에도 입체감이 느껴진다. 이 그림 속의 잠자는 여인을 보면 육감적인 느낌뿐만 아니라 포만감도 느껴진다. 여기서의 포만감은 성적 에너지를 충만하게 나눈 뒤 잠에 빠진 사람들에게서 풍기는 분위기로, 그만큼 피카소와 마리 테레즈가 나눈 사랑은 뜨거웠다.

엄밀히 말하자면 피카소가 화풍을 변화시키는 시점과 새로운 여성을 만나는 시점이 반드시 일치하는 것은 아니다. 몇몇 여성들은 새로운 화풍을 촉발시키기도 했지만, 이미 새로운 화풍으로 접어든 이후에 등장한 여성들도 있었다. 어쨌든 그 여성들이 피카소의 삶과 예술에 신선한 기운을 불어넣어 주었다는 것만은 공통된 사실이다. 피카소의 예술세계를 바라보는 여러 시각이 있겠지만 보통 1930년대 초부터 1940년대 중반까지가 피카소의 예술세계에서 원숙기로 평가된다. 피카소가 마리 테레즈를 만난 것은 초현실주의의 영향을 받은 시기와 비슷한 1927년부터 1937년까지 약 10년 동안이다. 시기적으로 봐도 피카소가 원숙기에 접어들 수 있었던 것은 마리 테레즈라는 뮤즈 덕분이라고 해도 과언이 아니다. 마리 테레즈는 피카소를 만나 딸을 하나 낳았다. 마리 테레즈와 피카소의 뜨거웠던 연인 관계는 피카소가 사진작가였던 도라 마르를 만나면서 끝이 났다. 그리고 1973년 피카소가 사망하자 그로부터 4년 후에 마리 테레즈는 자살했다고 한다.

로이 리히텐슈타인

〈잠자는 소녀〉

1962년 뉴욕의 레오 카스텔리 화랑에서 열린 로이 리히텐슈타인의 개인전은 큰 반향을 불러일으켰다. 만화 이미지를 캔버스에 확대하여 그린 그의 작품들은 전시 개막도 하기 전에 모조리 팔려버렸다. 바야흐로 재기발랄한 팝아트의 시대가 열린 것이다. 에두아르도 파올로치, 리처드 해밀턴, 재스퍼 존스, 로버트 라우센버그 등이 팝아트의 서막을 열었다면, 로이 리히텐슈타인, 앤디 워홀, 클래스 올덴버그는 전성기를 일구었다. 팝아트는 광고, 만화, 일상용품, 대중스타 등 대중문화와 소비사회의 상업적인 이미지들을 순수미술의 영역으로 흡수해서 20세기 현대미술의 중요한 특징으로 만들었다. 그리고 추상표현주의와 함께 전후 미국미술을 대표하는 사조로 자리잡았다.

리히텐슈타인은 1950년대에 추상표현주의를 비롯해 다양한 실험을 했다. 그리고 1960년에 앨런 캐프로의 해프닝에 영향을 받아 예술에 대해 보다 도전적이고 자유로운 생각을 하게 되었다. 그가 팝아트적인 시각으로 맨 처음 흥미를 느낀 것은 자신의 아이들이 좋아하는 풍선껌 포장지였다. 무엇보다도 만화 캐릭터가 가진 문화적인 영향력과 가능성을 깨달았다. 1961년부터 그는 대중문화의 풍경이면서 동시에 패러디이기도 한 만화 그림들을 본격적으로 제작하기 시작했다. 1960년대 초반엔 리히텐슈타인뿐만 아니라 앤디 워홀도 대중들에게 알려진 만화 이미지를 차용해 그리고 있었다. 레오 카스텔리는 리히텐슈타인의 새로운 만화 그림에 대해서 워홀에게 귀띔해주었다. 곧장 그의 작품을 보러 간 워홀은 리히텐슈타인의 만화 그림이 한 수 위임을 깨닫고 즉시

그림58

로이 리히텐슈타인,
〈잠자는 소녀〉, 1964

유사한 작업을 포기했다. 그리고 더욱 참신한 소재를 찾으려고 노력했다. 결국 1962년 리히텐슈타인은 만화 캐릭터를 이용한 그림으로 유명해졌고, 위홀은 캠벨 수프 통조림 그림을 선보이면서 팝아트의 대명사로 떠오르게 되었다.

〈잠자는 소녀〉는 리히텐슈타인이 1960년대에 그린 유명한 여성 인물화 연작 중의 하나다.^{그림58} 〈잠자는 소녀〉는 로맨틱 만화의 한 페이지에서 차용한 그림인데, 원래 만화 속 금발의 소녀는 눈물을 흘리고 있었지만 리히텐슈타인이이를 잠자는 소녀로 탈바꿈시켰다. 그는 이처럼 만화의 한 장면을 회화로 옮기면서 만화가 주는 효과적인 표현방식을 극대화하였다. 형태를 단순화하면서 굵은 윤곽선으로 강조했다. 그리고 몬드리안의 추상화처럼 삼원색과 흑백을 주로 사용하였다. 또한 만화 인쇄 과정에서 이용되는 망점Benday Dot을 캔버스에 세밀하고 규칙적으로 재현하여 기계적인 느낌을 살렸다. 이러한 작업방식을 거치면서 리히텐슈타인은 만화에서 볼 수 없는 조화롭고 통일된 이미지를 회화에서 만들어냈다.

정사각형 캔버스 안에 그려진 〈잠자는 소녀〉는 대중매체에 등장하는 관능적인 금발의 미녀를 떠올리게 한다. 리히텐슈타인이 다룬 금발의 여성 캐릭터와 위홀의 대표적 작품인 금발의 마릴린 먼로 덕분에 금발의 미녀는 팝아트의 아이콘처럼 되어버렸다. 그리고 오랜 역사 속에서 화가들이 전통적으로 즐겨 다룬 잠자는 여인이라는 소재를 리히텐슈타인은 그만의 매력적인 방식으로 재해석했다. 즉 〈잠자는 소녀〉는 대중문화의 여성 이미지와 미술사를 관통하는 여성 이미지가 교묘히 결합되어 있는 상징적인 작품인 셈이다. 〈잠자는 소녀〉는 미술품 수집가 필립 게르쉬가 1964년에 구입한 후 48년간 소장하고 있었는데, 2012년 5월에 개최된 소더비 경매에서 약 4,490만 달러(한화 약 516억)에 팔리면서 세간의 관심을 끌었다.

조지 시걸

〈잠자는 소녀〉

한 소녀가 베개 위에 손을 올리고 옆으로 누워 잠을 자고 있다.^{그림59} 재료의 색깔이 온통 하얀 것으로 보아 석고를 이용해 직접 인체를 본뜬 작품으로 보인다. 이불을 덮었을 것으로 추정되는 지점에서 조각의 윤곽선이 끝나는데, 윤곽선 아래로 보이는 빈 공간을 통해 작품의 내부가 비어 있음을 알게 된다. 마치 모델이 남긴 껍질처럼 보인다. 〈잠자는 소녀〉는 전통적인 조각이 가지고 있는 양감과는 다른 방식으로 입체감을 만들어내고 있다.

조지 시걸은 1961년 자신의 강의 시간에 한 여학생이 작품 제작을 위해 망사 같은 천을 가져온 것을 보고 아이디어를 떠올렸다고 한다. 그래서 바로 시도한 것이 망사천을 몸에 걸치고 그 위에 석고를 발라 말린 다음 다시 떼어 내는 기법이었다. 그리고 여기서 발전된 기법이 의료용 붕대를 묽은 석고에 적셔 인체에 바로 붙이는 것이었다. 석고붕대가 마른 후 떼어낸 껍질 같은 틀은 인체의 이미지를 거칠게 그린 회화처럼 보였는데, 이런 신선한 기법으로 조지 시걸은 유명해지기 시작했다. 이 기법은 기존의 데드마스크death mask 제작 방식과 혼동될 수도 있다. 하지만 과정을 보면 조금 다르다. 데드마스크의 경우 석고를 얼굴에 바른 후 떼어낸 틀에 다시 석고를 부어 넣는다. 그러면 틀 안에 부어 넣은 석고가 굳어서 데드마스크가 되고 틀은 떼어내서 버린다. 그러나 조지 시걸의 기법에서는 떼어낸 틀 자체가 작품이 된다. 물론 얇은 석고붕대로 만들어졌기 때문에 가볍고 인체에서 떼어낼 때도 탄력이 있어서 쉽게 바스러지지 않는다. 이 기법으로 만들어진 작품들의 분위기는 매우 특별하다. 등

그림59

조지 시걸,
〈잠자는 소녀〉, 1970

신대의 하얀 석고인물들은 익명적이고 비개성적인 느낌을 주는데, 이렇게 차갑고 유령 같은 분위기가 고독한 현대인의 내면을 드러내는 듯하다. 더구나 이런 석고인물상 주변에 일상에서 쓰이는 오브제들이 함께 설치되면 소외되고 고립된 인간의 모습은 더욱 뚜렷해진다. 조지 시걸은 이렇게 단순하면서도 명료한 작업방식을 추구하였다. 그는 식당, 카페, 술집, 버스, 주차장, 전철, 공원 벤치, 거리 등 주로 그가 살던 뉴저지 주변에서 흔히 마주치는 인물과 풍경을 관찰하며 작업했다. 즉, 도시가 그의 주제이자 소재였다. 그것은 자연스럽게 조지 시걸이 살던 시대의 분위기를 그려내는 작품이 되었고, 나아가 사람들에게 현대 사회의 보편적인 이미지로 다가왔다. 이런 동시대성 때문에 조지 시걸의 작품들은 팝아트의 관점에서 언급되기도 하지만, 대중소비문화의 이미지를 즐겨 차용하는 팝아트와 소외된 인간을 다룬 조지 시걸의 작품 사이에는 어느 정도 거리감이 느껴진다.

조지 시걸의 1970년 작인 〈잠자는 소녀〉를 보면 거친 피부와 헝클어진 머리카락의 투박한 묘사 그리고 구김이 많은 베개 천의 표현이 특징이다. 특정한 개인을 모델로 삼아 작업을 했지만 지금 남아 있는 것은 누군지 모를 추상적인 여성의 이미지뿐이다. 이러한 인물의 익명성과 추상성으로 인해 오히려 조지 시걸의 작품은 보편성을 얻고 있다. 지친 일상과 고단한 몸을 환기하는 〈잠자는 소녀〉는 현대를 살아가는 사람이라면 누구나 공감할 만한 작품이다.

프랜시스 베이컨
〈잠자는 형상〉

20세기에 들어서자 수많은 미술가들이 저마다 새로운 주의나 주장을 펼치며 크고 작은 동아리를 기반으로 활동하였다. 하나의 사조에 대한 관심이 정점에 달하면 금세 또 다른 예술의 흐름이 밀려왔다. 하지만 어느 사조나 화파에도 속하지 않은 외톨이 같은 예술가들도 있기 마련이다. 1909년 아일랜드의 더블린에서 태어난 프랜시스 베이컨은 현대미술이 요동치는 시기에 성장했으면서도 독자적인 길을 걸어간 전형적인 외톨이 화가였다. 그는 매우 기묘한 형상으로 현대인의 공포와 고독을 깊이 있게 표현했다는 평가를 받고 있다.

　베이컨이 1974년에 그린 〈잠자는 형상〉에도 그가 추구한 정서가 잘 드러나 있다.그림60 그는 방, 침대, 화장실처럼 사람들의 일상적이고 내밀한 공간을 그림의 배경으로 삼았는데, 전등과 스위치 그리고 침대로 구성된 〈잠자는 형상〉의 공간도 침실로 보인다. 특별한 점은 화면 좌우와 아래 그리고 좌측의 3분의 1 지점에 수직으로 된 틀이 있다는 것이다. 이는 창밖에서 누군가 실내를 들여다보는 상황으로 생각할 만하다. 베이컨의 그림에 자주 등장하는 것 중에 입방체 형태의 틀이 있다. 그런데 그 속에는 인간도 아니고 괴물도 아닌 베이컨이 창조한 기괴한 형상이 홀로 갇혀 있다. 이 〈잠자는 형상〉에선 창틀과 사각형의 방이 형상을 가둔다. 옆으로 웅크린 채 잠이 든 남자는 작은 침대 위에 떨어질 듯 위태롭게 걸쳐져 있는데, 그의 육체는 무언가에 짓눌린 것처럼 납작하게 일그러져 있다. 베이컨은 인간의 겉모습을 완전히 해체한 다음 고깃덩어리 같은 새로운 형상으로 만들었다. 거기엔 인간이 지닌 원초적인 욕정, 태

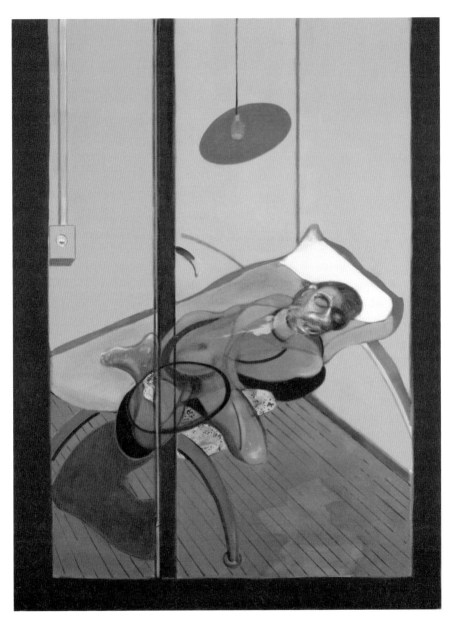

그림60

프랜시스 베이컨, 〈잠자는 형상〉, 1974

만, 공포, 불안, 고독 등이 뒤섞여 뭉뚱그려진 살덩어리가 섬찟하게 놓여 있다. 이 괴기스러운 덩어리는 기능적인 형체를 갖춘 몸이 아니다. 욕망과 감정을 가지고 감각적으로 계속 변화하고 생성하는 신체라고 해야 맞다. 그래서 베이컨의 그림을 보고 프랑스의 철학자 질 들뢰즈는 극작가 앙토냉 아르토가 말한 '기관 없는 신체'와 유사하다고 평했다. 베이컨은 한순간의 겉모양을 고정시켜 그리는 것은 대상의 본질을 보여주는 방법이 아니라고 생각했다. 눈에는 보이지 않지만 인간의 내면에 도사리고 있는 날것 그대로의 모습을 끄집어내야 한다는 것이다. 그래서 그는 무의식에서 우연히 솟아난 인간과 괴물의 중간적인 이미지들을 포획했던 것이다. 그 기이한 이미지들은 대부분 뒤틀린 채 절박하게 무언가를 외치고 있는데, 탈출구 없는 삶 속에서 고통스러워하는 현대인의 초상과도 같다. 뭉크의 〈절규〉와 맥을 같이하는 이런 이미지는 세르게이 에이젠슈타인의 영화 「전함 포템킨Bronenosets Potemkin」(1925)의 한 장면에서 비롯되었다. 오데사의 광장 계단에서 한 간호사가 유혈이 낭자한 얼굴로 비명을 지르는 모습이 바로 그것이다.

베이컨은 독학으로 미술을 배웠고 10살 많은 로이 드 메스터와 교류하며 미술을 익힌 게 전부였다. 아마 아카데미의 틀에 박힌 교육에서 자유로웠던 상황이 베이컨의 독창적인 작업에 도움이 된 것 같다. 그는 그리스 비극, T.S.엘리엇과 윌리엄 예이츠의 시 등 문학에 관심이 많았고, 벨라스케스, 렘브란트, 앵그르, 고흐, 수틴 등이 그의 영감을 자극했다. 특히 청년기에 파리에서 본 피카소 전시회는 그에게 상당한 영향을 끼쳤다. 1920년대 후반 초현실주의의 영향 속에 있던 피카소는 해변에서 물놀이하는 사람들을 많이 그렸는데, 치아가 강조된 두상과 왜곡된 몸뚱이들로 인체가 표현되어 있다. 피카소의 이런 그림들이 베이컨 특유의 기괴한 형상에 영향을 주었을 것으로 추측된다.

데이비드 호크니
〈미완성 자화상과 모델〉

마지막으로 흥미로우면서도 복잡하고 상징적인 그림 한 점을 보여주고 『잠에 취한 미술사』의 여정을 끝내려고 한다. 잠자는 모델과 화가가 함께 있는 이 그림은 데이비드 호크니의 1977년 작품 〈미완성 자화상과 모델〉이다.[그림61] 영국 출신의 호크니가 미국 캘리포니아로 이주한 후 1960년대 중반부터 1977년 즈음까지 특유의 사실적인 회화를 그렸던 시기에 제작한 그림이다.

화면 오른쪽 앞에는 초록색 탁자가 있고 그 위엔 붉은 튤립이 담긴 화병이 놓여 있다. 화면 중심엔 연청색 잠옷을 입은 남자 모델이 수평으로 가로지르는 침대 위에 잠들어 있다. 이 모델은 호크니의 애인인 '그레고리 에번스'로 알려졌는데 호크니의 다른 여러 작품에도 등장한 사람이다. 그리고 수직을 이루는 파란색 커튼 뒤엔 그림을 그리고 있는 화가 호크니의 자화상이 보인다. 얼핏 보면 마치 잠자는 모델 뒤에서 화가가 그 모델의 뒷모습을 보며 그림을 그리려는 상황처럼 보인다. 그런데 여기에는 이상한 점이 있다. 앞쪽에 누워 있는 모델과 뒤쪽에 화가가 그림을 그리고 있는 탁자의 시점이 현저히 다르다. 맨 앞에 놓인 둥근 탁자나 침대보다 뒤쪽에 있는 네모난 탁자가 훨씬 높은 시점으로 그려져 있다는 말이다. 그뿐만 아니라 앞에 있는 모델과 꽃 등은 자연주의 양식으로 그려진 것에 비해, 뒤에 있는 호크니와 주변의 사물들은 평행 원근법을 이용해 그려졌고 평면적이면서도 상당히 기교적으로 표현되었다. 이런 점들을 생각하며 조금만 더 찬찬히 살펴보자. 그러면 뒤에서 그림을 그리고 있는 화가 호크니의 모습이 실은 또 하나의 그림이라는 것을 알 수 있

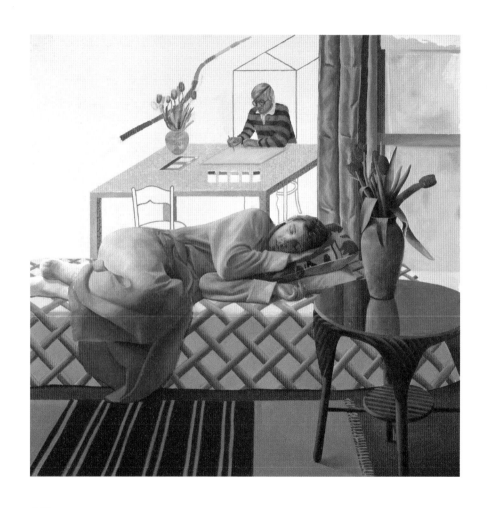

그림61

데이비드 호크니,
〈미완성 자화상과 모델〉, 1977

다. 즉 모델이 누워 있는 침대 뒤쪽 벽면에 호크니의 다른 작품을 배경으로 세워 놓은 것이다. 그것은 우측에 또 하나의 다른 캔버스 뒷면이 보이는 것을 통해 확인할 수 있다. 호크니의 여러 작품들을 본 독자라면 이미 이런 상황을 알아챘을 것이다. 이 그림 속의 그림은 〈푸른 기타를 그리고 있는 자화상〉(1977)이다. 이질적인 이미지들로 구성된 이 그림은 미완성 상태에서 잠자는 모델 뒤에 세워졌기 때문에 우리가 보고 있는 그림의 제목이 〈미완성 자화상과 모델〉이 된 것이다.

완성된 〈푸른 기타를 그리고 있는 자화상〉을 보면 호크니 자신과 여러 이미지들이 함께 등장한다. 호크니는 종이 위에 푸른 기타를 그리고 있고 탁자 위에는 잉크와 튤립 화병 등이 놓여 있다. 그리고 탁자 왼편에는 피카소가 1937년에 입체파 양식으로 제작한 여자 두상도 그려져 있다. 그런데 그림 속의 호크니는 푸른 기타를 직접 보고 묘사하는 것이 아니라 상상만으로 그리고 있다. 이는 상상력을 가지고 창조적인 작업을 해야 하는 미술가를 은유하는 셈이다.

이제 다시 〈미완성 자화상과 모델〉로 돌아와보자. 여기에는 기묘한 모순이 얽혀 있다. 호크니는 자신의 미완성 그림을 잠자는 모델 뒤의 배경에 집어넣고 모사하여 완성해버렸다. 이렇게 '미완성 작품이 모사되어 완성된 그림'이라는 역설적인 조합은 여러 생각을 하게 만든다. 더구나 〈미완성 자화상과 모델〉 속의 미완성 그림인 〈푸른 기타를 그리고 있는 자화상〉에는 호크니가 또하나의 그림인 〈푸른 기타〉를 종이 위에 그리려 하고 있기 때문에 '그림 속 그림 속 그림'이라는 삼중의 층이 형성되고 있다. 또 한 가지 생각할 것은 〈미완성 자화상과 모델〉에 등장하는 모델과 화가가 서로 다른 현실에 처해 있다는 점이다. 모델은 그림을 그리기 위한 대상으로서 화가의 주문대로 침대 위

에 누워 있다. 하지만 화가는 모델을 보이는 그대로만 그릴 수 없고 상상력과 새로운 시각으로 다시 보아야만 한다. 호크니는 이처럼 하나의 그림에서 완성과 미완성, 그림과 그림, 자연주의와 비자연주의, 화가와 모델 등 복합적인 이야기를 건네면서 보는 이로 하여금 그림 속의 모든 이미지들을 의심하라고 말하는 듯하다. 어쩌면 호크니는 궁극적으로 다음과 같은 말을 하고 싶었는지도 모른다. "모델은 잠들 수 있다. 하지만 화가는 항상 깨어 있어야 한다."

참고문헌

단행본

강성열, 『고대 근동의 신화와 종교』, 살림, 2006

강응천, 『문명 속으로 뛰어든 그리스 신들 1』, 사계절, 1996

강지연, 『명화 속 비밀 이야기』, 신인문사, 2010

김광우, 『비디오아트의 마에스트로 백남준 vs 팝아트의 마이더스 앤디 워홀』, 숨비소리, 2006

김만중, 송성욱 옮김, 『구운몽』, 민음사, 2003

김영숙, 『루브르 박물관에서 꼭 봐야 할 그림 100』, 휴먼아트, 2013

김영숙, 『유럽 미술관에서 꼭 봐야 할 그림 30-손 안의 미술관』, 휴머니스트, 2016

김영은, 『미술사를 움직인 100인』, 청아출판사, 2013

김원섭, 『아주 특별한 세계여행』, 원앤원스타일, 2014

김원일, 『김원일의 피카소』, 이룸, 2004

김형구, 『르동』, 서문당, 2004

노성두·이주헌, 『노성두 이주헌의 명화 읽기』, 한길아트, 2006

류경희, 『인도신화의 계보』, 살림, 2003

서지형, 『속마음을 들킨 위대한 예술가들』, 시공사, 2006

송봉모, 『집념의 인간 야곱: 야뽁강을 넘어서』, 성바오로딸수도회, 2003

우정아, 『명작, 역사를 만나다』, 아트북스, 2012

유요한, 『종교, 상징, 인간』, 21세기북스, 2014.

유재원, 『그리스 신화의 세계: 올림포스 신들』, 현대문학, 1998

이바로, 『버킨백과 플라톤: 최고의 사치 인문학』, 시대의창, 2014

이재규·이선희, 『이탈리아의 꽃, 토스카나에서 예술을 만나다: 아르노 강을 따라 천천히』, 21세기북스, 2012

이주헌,『신화 그림으로 읽기』, 학고재, 2000

이주헌,『이주헌의 우피치미술관』, 21세기북스, 2012.

이주헌,『지식의 미술관: 그림이 즐거워지는 이주헌의 미술 키워드 30』, 아트북스, 2009

이주헌,『화가와 모델: 화가의 붓끝에서 영혼을 얻은 모델 이야기』, 예담, 2003

전호근,『한국 철학사: 원효부터 장일순까지 한국 지성사의 거장들을 만나다』, 메멘토, 2015

정재서,『이야기 동양신화 중국편: 신화학자 정재서 교수가 들려주는』, 김영사, 2010

정태남,『이탈리아 도시기행: 역사, 건축, 예술, 음악이 있는 상쾌한 이탈리아 문화산책』, 21세기북스, 2012

조신권,『존 밀턴의 문학과 사상: 애국 서사시로 가는 길』, 아가페문화사, 2012

조영규,『미국의 인상주의 거장화가-존 싱어 서전트』, 아트월드, 2015

최상운,『파리 미술관 산책』, 북웨이, 2011

가브리엘레 크레팔디, 하지은 옮김,『낭만과 인상주의: 경계를 넘어 빛을 발하다』, 마로니에 북스, 2010

고바야시 요리코 · 구치키 유리코, 최재혁 옮김,『베르메르, 매혹의 비밀을 풀다』, 돌베개, 2005

그자비에 지라르, 이희재 옮김,『마티스: 원색의 마술사』, 시공사, 1996

노르베르트 슈나이더, 정재곤 옮김,『얀 베르메르: 모든 회화 작품』, 마로니에북스, 2005

노버트 린튼, 마순자 옮김,『표현주의』, 열화당, 1988

니콜레타 발디니, 이윤주 옮김,『라파엘로』, 예경, 2007

다니엘 마르슈소, 김양미 옮김,『샤갈: 몽상의 은유』, 시공사, 1999

다니엘라 타라브라, 박나래 옮김,『내셔널 갤러리』, 마로니에북스, 2007

데이비드 랜들, 이충호 옮김,『잠의 사생활: 관계, 기억, 그리고 나를 만드는 시간』, 해나무, 2014

돈 애즈, 엄미정 옮김,『살바도르 달리: 무의식과 상상의 세계를 표현한 초현실주의의 거장』, 시공아트, 2014

로랑스 데 카르 등저, 김경온 옮김, 『오르세 미술관』, 창해, 2000

로사 조르지, 권영진 번역, 『성인 이야기 명화를 만나다』, 예경, 2006

루시 스미드, 김춘일 옮김, 『1945년 이후 현대미술의 흐름』, 미진사, 1987

루치아 임펠루소, 이종인 옮김, 『그리스 로마 신화 명화를 만나다』, 예경, 2006

린다 노클린, 권원순 옮김, 『리얼리즘』, 미진사, 1986

마르코 리빙스턴, 주은정 옮김, 『데이비드 호크니: 구상과 추상을 넘나드는 현대미술의 거
　　장』, 시공아트, 2013

마르코 카타네오 · 자스미나 트리포니, 이은정 옮김, 『유네스코 세계고대문명』, 글램북스,
　　2014

마리 로르 베르나다크, 윤형연 옮김, 『피카소의 사랑과 예술』, 책세상, 1991

마틴 게이퍼드, 주은정 옮김, 『다시 그림이다, 데이비드 호크니와의 대화』, 디자인하우스,
　　2012

마틸데 바티스티니, 김은영 옮김, 『모딜리아니: 고독한 영혼의 초상』, 마로니에북스, 2009

마틸데 바티스티니, 조은정 옮김, 『상징과 비밀, 그림으로 읽기』, 예경, 2014

미르체아 엘리아데, 박규태 옮김, 『상징, 신성, 예술』, 서광사, 1991

미르체아 엘리아데, 이은봉 옮김, 『성과 속』, 한길사, 1998

미하엘 보케뮐, 권영진 옮김, 『윌리엄 터너』, 마로니에북스, 2006

바이하이진 편저, 김문주 옮김, 『여왕의 시대: 역사를 움직인 12명의 여왕』, 미래의창, 2008

베른트 뢰크, 최용찬 옮김, 『살인자, 화가, 그리고 후원자: 르네쌍스 명화에 숨겨진 살인사
　　건』, 창비, 2007

볼프강 야콥센 등편, 이준서 옮김, 『독일영화사 1: 1890년대-1920년대』, 이화여자대학교출
　　판문화원, 2009

브래들리 콜린스, 이은희 옮김, 『반 고흐 VS 폴 고갱: 위대한 두 화가의 격렬한 논쟁, 그들의
　　꿈과 이상』, 다빈치, 2005

사란 알렉산드리아, 이대일 옮김, 『초현실주의 미술』, 열화당, 1984

샤를 페로, 최내경 옮김, 『샤를 페로가 들려주는 프랑스 옛이야기』, 웅진주니어, 2001

수지 개블릭, 천수원 옮김, 『르네 마그리트』, 시공아트, 2000

스테파노 추피, 하지은 · 최병진 옮김,『르네상스 미술: 신과 인간』, 마로니에북스, 2011

스테파노 추피, 박나래 옮김,『베르메르: 온화한 빛의 화가』, 마로니에북스, 2009

스테파노 추피, 서현주 · 이화진 · 주은정 옮김,『천년의 그림 여행』, 예경, 2009

아르놀트 하우저, 백낙청 · 염무웅 옮김,『문학과 예술의 사회사 1: 현대편』, 창작과 비평사, 1974

아르놀트 하우저, 염무웅 · 반성완 옮김,『문학과 예술의 사회사 근세편(하)』, 창작과 비평사, 1981

안젤라 벤첼, 노성두 옮김,『앙리 루소: 붓으로 꿈의 세계를 그린 화가』, 랜덤하우스코리아, 2006

안톤 체호프, 장한 옮김,『귀여운 여인-체호프 단편선』, 더클래식, 2013

알렉산더 아우프 데어 에이데 등저, 김영선 옮김,『르누아르』, 예경, 2009

앙투안 테라스, 지현 옮김,『보나르: 색채는 행동한다』, 시공사, 2001

에드거 윌리엄스, 이재경 옮김,『달: 낭만의 달, 광기의 달』, 반니, 2015

에드워드 루시 스미스, 이대일 옮김,『상징주의 미술』, 열화당, 1987

에른스트 곰브리치, 최민 옮김,『서양미술사 상,하』, 열화당, 1977

오카다 아쓰시, 오근영 옮김,『르네상스의 미인들』, 가람기획, 1999

윌 곰퍼츠, 김세진 옮김,『발칙한 현대미술사: 천재 예술가들의 크리에이티브 경쟁』, 알에이치코리아, 2014

윌리엄 블레이크, 서강목 옮김,『블레이크 시선』, 지만지, 2012

윌리엄 셰익스피어, 김정환 옮김,『맥베스』, 아침이슬, 2008

윌리엄 셰익스피어, 이경식 옮김,『템페스트』, 문학동네, 2010

유안 편, 최영갑 옮김,『회남자: 생각의 어우러짐에 관한 지식의 총서』, 풀빛, 2014

자닌 바티클, 송은경 옮김,『고야: 황금과 피의 화가』, 시공사, 1997

장 루이 가유맹, 강주헌 옮김,『달리: 위대한 초현실주의자』, 시공사, 2006

재니스 헨드릭슨, 권근영 옮김,『로이 릭텐스타인』, 마로니에북스, 2005

제니스 톰린슨, 이순령 옮김,『스페인 회화』, 예경, 2002

제라르 르그랑, 박혜정 옮김,『낭만주의』, 생각의 나무, 2004

조너선 크레리, 김성호 옮김, 『24/7 잠의 종말』, 문학동네, 2014

조르조 본산티 등저, 안혜영 옮김, 『유럽미술의 거장들』, 마로니에 북스, 2009

조지프 캠벨, 홍윤희 옮김, 『신화의 이미지』, 살림, 2006

질 들뢰즈, 하태환 옮김, 『감각의 논리』, 민음사, 1995

카를 케레니, 장영란 · 강훈 옮김, 『그리스 신화 1: 신들의 시대』, 궁리, 2002

칼 구스타프 융, 조승국 옮김, 『인간과 상징』, 범조사, 1987

크리스토프 도미노, 성기완 옮김, 『베이컨: 회화의 괴물』, 시공사, 1998

클라우디오 메를로, 노성두 옮김, 『르네상스의 세 거장: 레오나르도, 미켈란젤로, 라파엘
 로』, 사계절, 2003

토마스 다비트, 노성두 옮김, 『무지개의 색을 녹여서 그린 그림』, 마루, 2000

토머스 불핀치, 이상옥 옮김, 『그리스 로마 신화』, 삼성기획, 1993

토머스 불핀치, 이윤기 옮김, 『불핀치의 그리스 로마 신화』, 창해, 2015

파스칼 보나푸, 김택 옮김, 『렘브란트: 빛과 혼의 화가』, 시공사, 1996

파스칼 보나푸, 송숙자 옮김, 『반 고흐: 태양의 화가』, 시공사, 1995

파트릭 데 링크, 박누리 옮김, 『세계 명화 속 성경과 신화 읽기』, 마로니에북스, 2011

파트릭 데 링크, 박누리 옮김, 『세계 명화 속 숨은 그림 읽기』, 마로니에북스, 2006

편집부, 『성경전서 표준새번역 개정판』, 대한성서공회, 2002

프랑수아즈 카생, 이희재 옮김, 『고갱: 고귀한 야만인』, 시공사, 1996

프랑수아즈 카생, 김희균 옮김, 『마네: 이미지가 그리는 진실』, 시공사, 1998

피에르 카반느, 정숙현 옮김, 『고전주의와 바로크』, 생각의 나무, 2004

한스 리히터, 김채현 옮김, 『다다: 예술과 반예술』, 미진사, 1994

호르헤 루이스 보르헤스, 황병하 옮김, 『보르헤스 전집 2: 픽션들』, 민음사, 1994

호세 마리아 파에른, 박영란 옮김, 『데 키리코』, 예경, 1996

Behrendt, Stephen C., *The Moment of Explosion: Blake and the Illustration of Milton*, U of
 Nebraska Press, 1983

Bussagli, Marco and Mattia Reiche, *Baroque&Rococo*, Sterling, 2009

Charles, Victoria Charles, *Modigliani*, Parkstone International, 2013

Christiansen, Keith, *Piero della Francesca: Personal Encounters*, Metropolitan Museum of
 Art, 2014

Davis, John and Jaroslaw Leshko, *The Smith College Museum of Art: European and American
 Painting and Sculpture, 1760-1960*, Hudson Hills, 2000

Deane-Drummond, Celia, *Animals as Religious Subjects: Transdisciplinary Perspectives*,
 Bloomsbury T&T, 2013

Dorra, Henri, *Symbolist Art Theories: A Critical Anthology*, University of California Press,
 1994

Emmer, Michele and Doris Schattschneider, *M.C. Escher's Legacy: A Centennial Celebration*,
 Springer, 2003

Ernst, Bruno, *The Magic Mirror of M.C. Escher*, Taschen, 2007

Esters, Margarita, *Henry Fuseli: 82 Paintings in Close Up*, Osmora Incorporated, 2015

Friedman, Martin L., *George Segal-Street Scenes*, Madison Museum of Contemporary Art,
 2008

Gibson, Michael, *Redon*, Taschen, 1996

Harris, Ann S., *Seventeenth-century Art&Architecture*, Laurence King Publishing, 2005

Joachimides, Christos M (Ed.), *German Art in the 20th Century: Painting and Sculpture,
 1905-85*, Prestel Verlag, 1985

Muller, Deanna, *John William Waterhouse: Paintings*, Deanna Muller, 2015

Murray, C. John, *Encyclopedia of the Romantic Era, 1760-1850*, Routledge, 2013

Neset, Arne, *Arcadian Waters and Wanton Seas: The Iconology of Waterscapes in Nineteenth-
 century Transatlantic Culture*, Peter Lang, 2009

Niederdeutsche Beiträge zur Kunstgeschichte Bd. 32, Deutscher Kunstverlag, 1993

Patrizi, M.L and Félix Witting, *Caravaggio*, Parkstone International, 2012

Renoir Pierre-Auguste, *Delphi Complete Works of Pierre-Auguste Renoir (Illustrated)*, Delphi
 Classics, 2015

Ruhrberg, Karl and others, *Art of the 20th Century Part.1*, Taschen, 2000

Tsaneva, Maria, *Amedeo Modigliani: 122 Paintings and Drawings*, Lulu Press, Inc, 2014

Tsaneva, Maria, *Ferdinand Hodler: 162 Paintings*, Lulu Press, Inc, 2014

Tsaneva, Maria, *Fragonard: 100 Paintings and Drawings*, Lulu Press, Inc, 2014

Tsaneva, Maria, *Jacob Jordaens: 110 Masterpieces*, CreateSpace Independent Publishing Platform; 1 edition, 2014

Tsaneva, Maria, *Van Gogh: Masterpieces in Colour*, Maria Tsaneva, 2015

Tuchman, Maurice and Stephanie Barron, *David Hockney*, Los Angeles County Museum of Art, Thames and Hudson, 1988

Werner, Bette C., *Blake's Vision of the Poetry of Milton: Illustrations to Six Poems*, Bucknell University Press, 1986

Wetering, Ernst van de, *A Corpus of Rembrandt Paintings V: The Small-Scale History Paintings*, Springer Science&Business Media, 2013

Zuffi, Stefano, *Gospel Figures in Art*, Getty Publications, 2003

논문

김정규, 「밀턴과 예이츠의 탑의 상징성」, 경남대학교 사범대학 영어교육과, 2005

유옥경, 「조선시대 회화에 나타난 睡人像의 類型과 表象」, 이화여대미술사학과, 2014

잡지

권용준 안토니오, 「책 속 미술관-조르주 드 라 투르 '요셉의 꿈'」, 『경향잡지』, 2009년 3월호

홈페이지

The Ancient Wisdom Foundation – http://www.ancient-wisdom.co.uk

The Vatican Museums – http://mv.vatican.va

Jacob Jordaens – http://www.jacobjordaens.org/biography.html

John William Waterhouse – http://johnwilliamwaterhouse.com/

The Metropolitan Museum of Art – http://www.metmuseum.org/

Musée d'Orsay – http://www.musee-orsay.fr

National Gallery of Canada – http://www.gallery.ca/en/

National Gallery of Art – https://www.nga.gov

The National Gallery – http://www.nationalgallery.org.uk

The Morgan Library&Museum – http://www.themorgan.org

National Gallery of Australia – http://nga.gov.au

MUSEO THYSSEN-BORNEMISZA – http://www.museothyssen.org/

Calouste Gulbenkian Museum – https://gulbenkian.pt/museum

Wikipedia – https://nl.wikipedia.org/wiki/La_baigneuse_endormie

Sotheby's – http://www.sothebys.com

인명색인